大展好書　好書大展
品嘗好書　冠群可期

大展好書　好書大展
品嘗好書　冠群可期

象棋輕鬆學
20

象棋精妙殺著寶典

吳雁濱 編著

品冠文化出版社

　　象棋定型於北宋，距今一千年左右。千百年來，湧現出不少的妙局名譜，比較著名的殘排局有《玉層金鼎圖》（南宋文天祥著）與《適情雅趣》（明代徐芝著），清朝以《竹香齋象戲譜》（清代張喬棟著）為代表的四大排局名譜更是將排局推到了頂峰，其難度之高至今鮮有能及。

　　20世紀90年代，《象棋殺著大全》（李德林、劉德斌、劉德禎著）出版，該書內容十分豐富，實用性極強，是一部不可多得的殺著圖書，後來該書榮獲「全國優秀暢銷書」獎，正是實至名歸。當時我正在溫州求學，有幸在五馬街的新華書店購得一本，回來之後細細揣摩，如醍醐灌頂，從此視如拱璧。今效仿前賢，作該書的姐妹篇《象棋精妙殺著寶典》，以饗廣大棋友。

　　本書是一本專門介紹連將殺著的工具書，全書分為單車類、雙車類、無車類3章42節，共817局例。棋局精巧實用，內容豐富多彩，著法神出鬼沒，編排井然有序。本書既可作為少年兒童學棋的教科書，也可作為初中級棋手快速提高殘局殺著功力的秘籍。

　　　　　　　　　　　　　　　　　　　　吳雁濱

目　錄

第一章　單俥類 ……………………………………… 7

一、俥兵（雙兵）……………………………………… 7

二、俥傌 ……………………………………………… 10

三、俥傌兵（雙兵）………………………………… 32

四、俥炮 ……………………………………………… 52

五、俥炮兵（雙兵）………………………………… 56

六、俥傌炮 …………………………………………… 72

七、俥傌炮兵（雙兵）……………………………… 165

八、俥雙傌…………………………………………… 192

九、俥雙傌兵………………………………………… 201

十、俥雙炮…………………………………………… 203

十一、俥雙炮兵（雙兵）…………………………… 215

十二、俥傌雙炮……………………………………… 224

十三、俥傌雙炮兵（雙兵）………………………… 244

十四、俥雙傌炮……………………………………… 256

十五、俥雙傌炮兵…………………………………… 259

十六、俥雙傌雙炮…………………………………… 260

第二章　雙俥類 …………………………………… 262

一、雙俥……………………………………… 262

二、雙俥兵（雙兵）………………………… 268

三、雙俥傌………………………………… 274

四、雙俥傌兵………………………………… 294

五、雙俥炮………………………………… 296

六、雙俥炮兵………………………………… 312

七、雙俥傌炮………………………………… 318

八、雙俥傌炮兵……………………………… 332

九、雙俥雙傌………………………………… 334

十、雙俥雙炮………………………………… 335

十一、雙俥雙炮兵（雙兵）………………… 345

十二、雙俥傌雙炮…………………………… 347

十三、雙俥雙傌炮…………………………… 349

第三章　無俥類 …………………………………… 351

一、傌雙兵…………………………………… 351

二、炮兵……………………………………… 352

三、傌炮……………………………………… 353

四、傌炮兵（多兵）………………………… 355

五、雙傌兵…………………………………… 375

六、雙炮……………………………………… 376

七、雙炮兵（雙兵）………………………… 377

八、傌雙炮…………………………………… 379

九、傌雙炮兵（雙兵）……………………… 391

十、雙傌炮……………………………………… 401

十一、雙傌炮兵……………………………………… 408

十二、雙傌雙炮……………………………………… 409

十三、雙傌雙炮兵……………………………………… 415

第一章 單俥類

一、俥兵(雙兵)

第1局

著法（紅先勝）：

1.兵五平四！ 車6退7

2.俥二進一 象9退7

3.俥二平三

連將殺，紅勝。

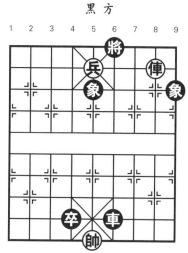

紅 方

圖1

第2局

著法（紅先勝）：

1.俥二進二 士5退6

2.俥二平四 將4進1

3.兵五進一 將4進1

4.俥四退二

連將殺，紅勝。

圖2

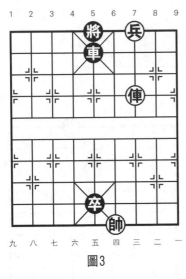

圖3

第３局

著法（紅先勝）：

1.兵三平四 　將5平4

2.兵四平五！ 車5退1

3.俥三平六

連將殺，紅勝。

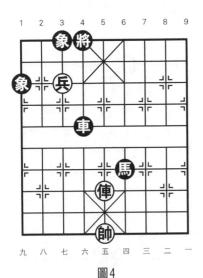

圖4

第４局

著法（紅先勝）：

1.俥五進七 　將4進1

2.兵七進一 　將4進1

3.俥五平六

連將殺，紅勝。

第5局

著法（紅先勝）：

1. 俥七平四　　將6平5
2. 兵五進一　　將5退1
3. 兵五進一　　將5平4
4. 俥四平六

連將殺，紅勝。

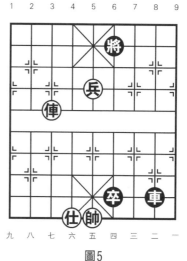

圖5

第6局

著法（紅先勝）：

1. 俥七進一　　士5退4
2. 俥七平六　　將6進1
3. 兵三進一

連將殺，紅勝。

圖6

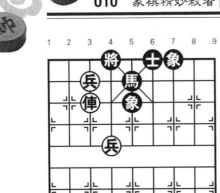

圖7

第 7 局

著法（紅先勝）：

1.兵七平六！　將4進1

2.俥七平六！　將4進1

3.兵六進一　　將4退1

4.兵六進一　　將4退1

5.兵六進一　　將4平5

6.兵六進一

連將殺，紅勝。

圖8

二、俥傌

第 8 局

著法（紅先勝）：

1.傌三進二　將6退1

2.傌二退一　將6進1

3.傌一退三　將6進1

4.俥一退二

連將殺，紅勝。

第9局

著法（紅先勝）：

1. 俥二進三　將6平5
2. 俥二進一　士5退6
3. 俥二平四

連將殺，紅勝。

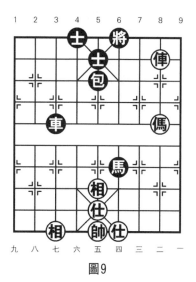

圖9

第10局

著法（紅先勝）：

1. 俥二平三　士5退6
2. 俥四退六　將5進1
3. 俥三退一

連將殺，紅勝。

圖10

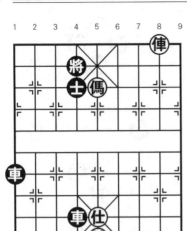

圖11

第 11 局

著法（紅先勝）：

1.俥二退一　士4退5

2.傌五退七　將4退1

3.俥二進一　士5退6

4.俥二平四

連將殺，紅勝。

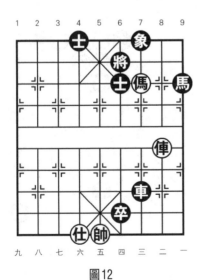

圖12

第 12 局

著法（紅先勝）：

1.俥二進四　馬9退7

2.俥二平三　將6退1

3.俥三進一　將6進1

4.俥三平四

連將殺，紅勝。

第 13 局

著法（紅先勝）：

1.俥二進五　　將6進1

黑如改走象5退7，紅則俥四進三，將6進1，傌三退五，將6進1，俥二退二，連將殺，紅勝。

2.俥二退一　　將6退1

3.傌四進三　　將6平5

4.俥二進一　　士5退6

5.俥二平四

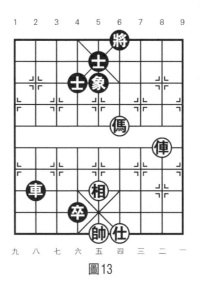

圖13

第 14 局

著法（紅先勝）：

1.傌四進六　　將6平5

2.俥三退一　　士5進6

3.俥三平四

連將殺，紅勝。

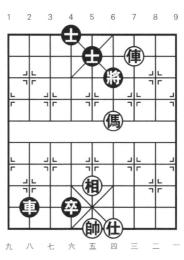

圖14

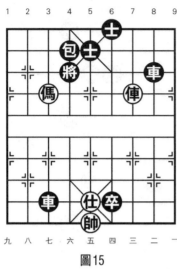

圖15

第 15 局

著法（紅先勝）：

1.傌七退五　將4平5

2.俥三平五　將5平4

3.俥五進二

連將殺，紅勝。

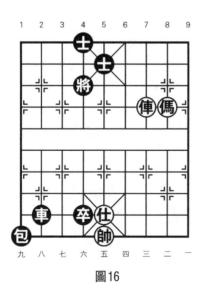

圖16

第 16 局

著法（紅先勝）：

1.俥三平六　將4平5

2.傌二進三　將5平6

3.俥六平四

連將殺，紅勝。

第 17 局

著法（紅先勝）：

1.俥三進四　士5退6

2.傌五進七　將5進1

3.俥三退一

連將殺，紅勝。

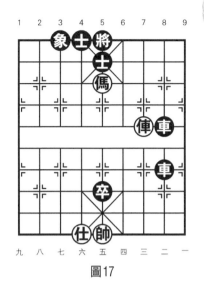

圖17

第 18 局

著法（紅先勝）：

1.俥三退一　　將6退1

2.俥三進一　　將6進1

3.俥三平四！　士5退6

4.傌三進二

連將殺，紅勝。

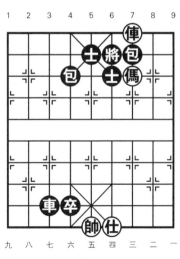

圖18

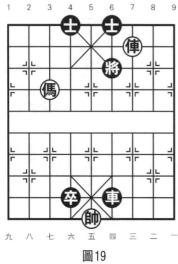

圖19

第 19 局

著法（紅先勝）：

1.傌七進六　士6進5

2.俥三退一　將6退1

3.傌六退五　將6退1

4.俥三進二

連將殺，紅勝。

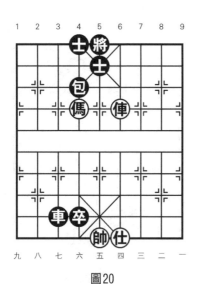

圖20

第 20 局

著法（紅先勝）：

1.傌六進四　將5平6

2.傌四進二　將6平5

3.俥四進三

連將殺，紅勝。

第 21 局

著法（紅先勝）：

1.俥四進三　將5進1
2.傌六進七　將5平4
3.俥四平六

連將殺，紅勝。

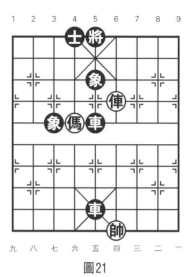

圖21

第 22 局

著法（紅先勝）：

1.傌七進五　將4平5
2.傌五進七　將5平4
3.俥四平六

連將殺，紅勝。

圖22

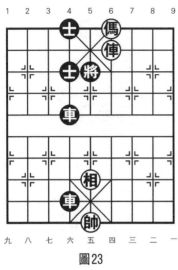

圖23

第 23 局

著法（紅先勝）：

1.俥四平六　將5平6

2.傌四退二　將6平5

3.傌二退三　將5平6

4.俥六平四

連將殺，紅勝。

圖24

第 24 局

著法（紅先勝）：

1.俥五進一　將6退1

2.俥五進一　將6進1

3.俥五平三

連將殺，紅勝。

第 25 局

著法（紅先勝）：

1. 俥五進二　將6進1
2. 俥五平三　將6進1
3. 俥三平四

連將殺，紅勝。

圖25

第 26 局

著法（紅先勝）：

1. 傌六進五　將6平5
2. 傌五退三　將5平6
3. 俥五進四

連將殺，紅勝。

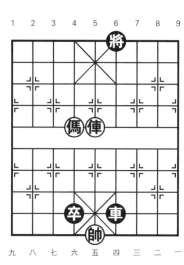

圖26

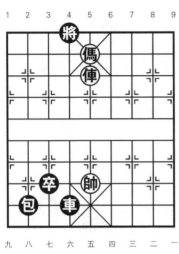

圖27

第 27 局

著法（紅先勝）：

1.傌五退七　將4進1

2.傌七進八　將4退1

3.俥五進二

連將殺，紅勝。

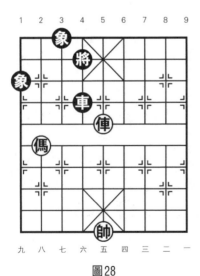

圖28

第 28 局

著法（紅先勝）：

1.傌八進七！　將4進1

黑如改走車4平3，紅則
俥五平六，車3平4，俥六進
一，連將殺，紅勝。

2.傌七進八　將4退1

3.俥五進三

連將殺，紅勝。

第 29 局

著法（紅先勝）：

1.傌五平四　　將6平5

2.傌六進七　　將5進1

3.傌四進三

連將殺，紅勝。

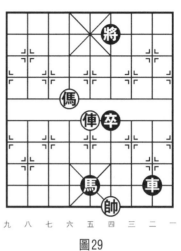

圖29

第 30 局

著法（紅先勝）：

1.傌五退三！　將6退1

2.傌五平四　　後車平6

3.傌四進二

連將殺，紅勝。

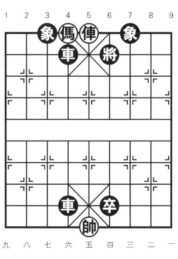

圖30

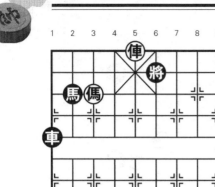

圖31

第31局

著法（紅先勝）：

1.傌七退五　將6進1

2.傌五退三！　將6退1

3.傌三進二　將6進1

4.俥五平四

連將殺，紅勝。

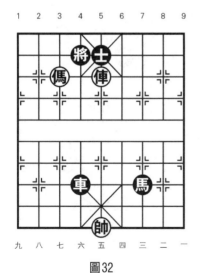

圖32

第32局

著法（紅先勝）：

1.俥五進一　將4進1

2.俥五退一　將4退1

3.傌七進八　將4退1

4.俥五進二

連將殺，紅勝。

第 33 局

著法（紅先勝）：

1. 俥五進二　將4進1
2. 傌四退五　將4退1
3. 傌五進七　將4進1
4. 俥五平六

連將殺，紅勝。

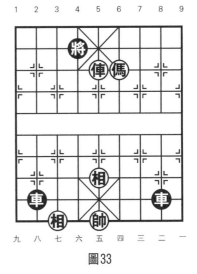

圖33

第 34 局

著法（紅先勝）：

1. 傌三退五　將6進1
2. 傌五進六　士4退5
3. 俥五平四

連將殺，紅勝。

圖34

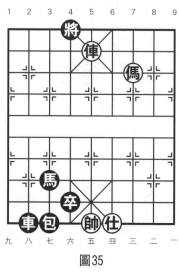

圖35

第 35 局

著法（紅先勝）：

1.俥五進一　將4進1

2.傌三退五　將4進1

3.傌五進四　將4退1

4.俥五平六

連將殺，紅勝。

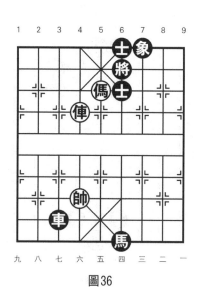

圖36

第 36 局

著法（紅先勝）：

1.傌五進六　將6平5

2.俥六平五　象7進5

3.俥五進一

連將殺，紅勝。

第 37 局

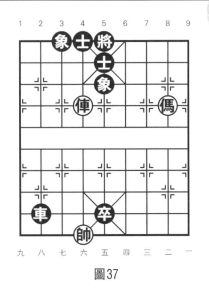

圖37

著法（紅先勝）：

1.傌二進三　將5平6

2.俥六平四　士5進6

3.俥四進一

連將殺，紅勝。

第 38 局

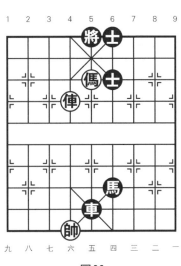

圖38

著法（紅先勝）：

1.傌五進七　將5進1

2.俥六進二　將5退1

3.俥六平四

連將殺，紅勝。

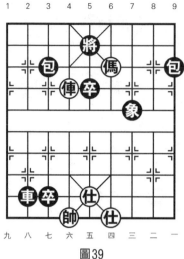

圖39

第 39 局

著法（紅先勝）：

1. 俥六進二　　將5進1
2. 俥六退一　　將5退1
3. 傌四進三　　將5平6
4. 俥六平四
連將殺，紅勝。

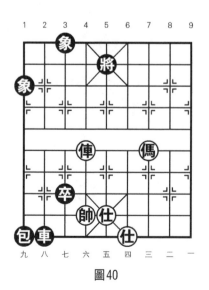

圖40

第 40 局

著法（紅先勝）：

1. 傌三進四　　將5平6
2. 傌四進二　　將6進1
3. 傌二進三　　將6退1
4. 俥六平四
連將殺，紅勝。

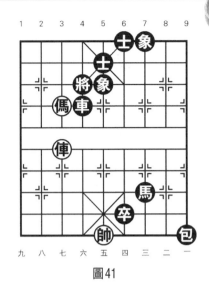

第 41 局

著法（紅先勝）：

1.傌七進八　將4退1

2.俥七進四　將4退1

3.俥七平五

連將殺，紅勝。

圖 41

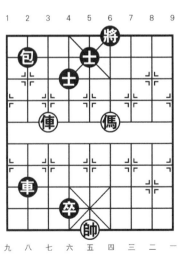

第 42 局

著法（紅先勝）：

1.傌四進三　將6進1

2.傌三進二　將6退1

3.俥七進四　士5退4

4.俥七平六

連將殺，紅勝。

圖 42

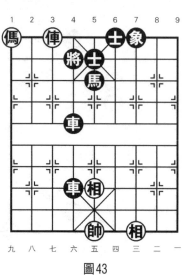

圖43

第43局

著法（紅先勝）：

1. 傌九退八　將4進1
2. 俥七退二　將4退1
3. 俥七進一　將4進1
4. 俥七平六

連將殺，紅勝。

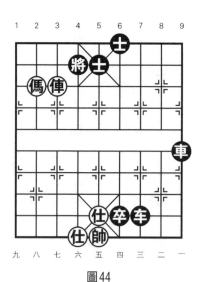

圖44

第44局

著法（紅先勝）：

1. 俥七退一　將4進1
2. 傌八進七　將4平5
3. 俥七進一　士5進4
4. 俥七平六

連將殺，紅勝。

第 45 局

著法（紅先勝）：

1. 俥七平六　　將4平5
2. 傌七進六　　將5平4
3. 傌六進八　　將4平5
4. 俥六進五

連將殺，紅勝。

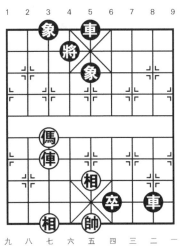

圖45

第 46 局

著法（紅先勝）：

1. 傌六進四　　將5平4
2. 俥八平六　　士5進4
3. 俥六進一

連將殺，紅勝。

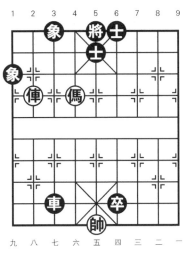

圖46

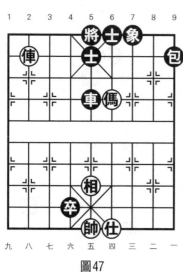

圖47

第 47 局

著法（紅先勝）：

1.俥八進一　士5退4

2.馬四進三　將5進1

3.俥八退一

連將殺，紅勝。

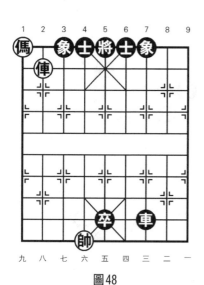

圖48

第 48 局

著法（紅先勝）：

1.馬九退七　將5進1

2.馬七退六　將5退1

3.馬六進四

連將殺，紅勝。

第 49 局

著法（紅先勝）：

1.傌八退九　將4退1

2.傌九進七　將4退1

3.俥九進二

連將殺，紅勝。

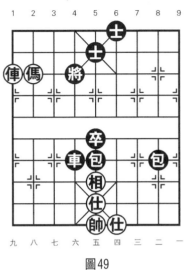

圖49

第 50 局

著法（紅先勝）：

1.俥九進三　將4退1

2.傌六進七　將4平5

3.俥九進一　車4退7

4.俥九平六

連將殺，紅勝。

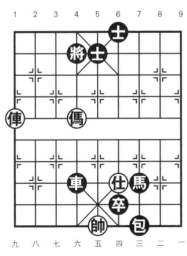

圖50

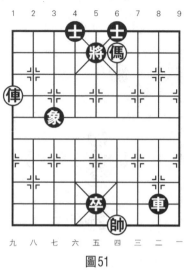

圖51

第 51 局

著法（紅先勝）：

1. 俥九進二　　將5進1
2. 傌四退三　　將5平4
3. 傌三退五　　將4平5
4. 傌五進七　　將5平4
5. 俥九平六

連將殺，紅勝。

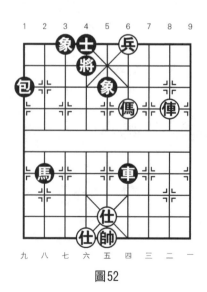

圖52

三、俥傌兵（雙兵）

第 52 局

著法（紅先勝）：

1. 俥二進二　　士4進5
2. 俥二平五　　將4退1
3. 兵四平五

連將殺，紅勝。

第 53 局

著法（紅先勝）：

1.俥二進一　將4退1

2.傌七退五　將4平5

3.兵三平四

連將殺，紅勝。

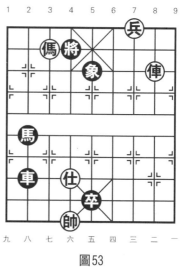

圖53

第 54 局

著法（紅先勝）：

1.俥二進一　士5退6

2.俥二平四!　馬4退6

3.傌四進六

連將殺，紅勝。

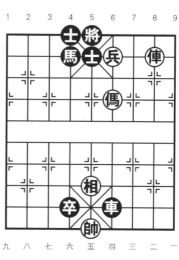

圖54

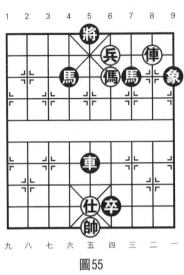

圖55

第 55 局

著法（紅先勝）：

1.兵四平五　　將5平6

2.俥二進一！　馬7退8

3.傌四進二

連將殺，紅勝。

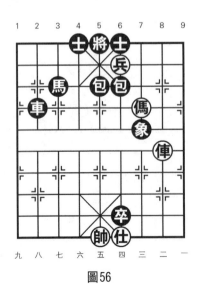

圖56

第 56 局

著法（紅先勝）：

1.兵四進一！　將5進1

2.俥二進四　　包6退1

3.俥二平四

連將殺，紅勝。

第 57 局

著法（紅先勝）：

1. 傌五進七　將5進1
2. 兵四平五　將5平6
3. 俥二進二
連將殺，紅勝。

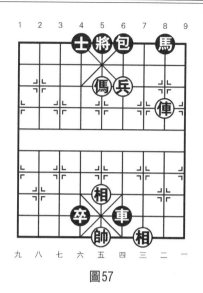

圖57

第 58 局

著法（紅先勝）：

1. 兵五平四！　將6進1
2. 俥二退二　將6退1
3. 傌六退五　將6退1
4. 俥二進二
連將殺，紅勝。

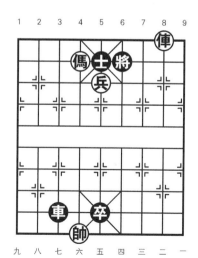

圖58

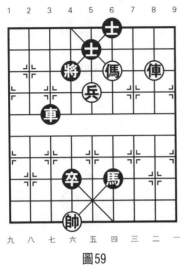

圖59

第 59 局

著法（紅先勝）：

1. 兵五平六　　將4平5
2. 傌四退五　　士5進6
3. 兵六進一　　將5退1
4. 俥二進一　　將5退1
5. 傌五進四　　將5平4
6. 兵六進一

連將殺，紅勝。

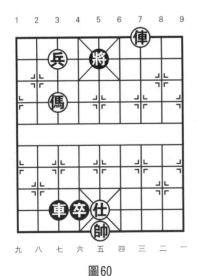

圖60

第 60 局

著法（紅先勝）：

1. 兵七平六　　將5平6
2. 俥三退一　　將6退1
3. 傌七進五　　將6平5
4. 俥三進一

連將殺，紅勝。

第 61 局

著法（紅先勝）：

1. 兵五進一！　　將5進1
2. 俥三平五　　　將5平4
3. 傌八進七　　　將4退1
4. 俥五平六

連將殺，紅勝。

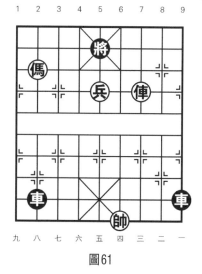

圖61

第 62 局

著法（紅先勝）：

1. 俥三進二　　　將6進1
2. 兵六平五！　　馬4退5
3. 傌七進六　　　將6進1
4. 俥三平四

連將殺，紅勝。

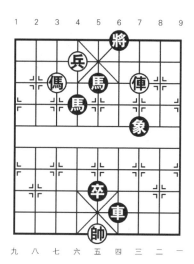

圖62

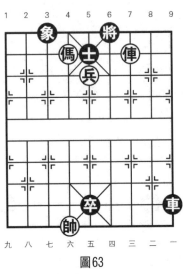

圖63

第 63 局

著法（紅先勝）：

1.俥三進一　　將6進1

2.兵五平四!　將6進1

3.俥三平四　　將6平5

4.傌六退七

連將殺，紅勝。

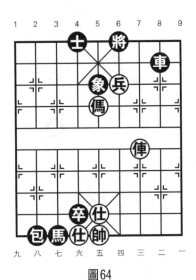

圖64

第 64 局

著法（紅先勝）：

1.兵四進一!　將6進1

2.俥三平四　　將6平5

3.傌五進三　　將5平4

4.俥四平六

連將殺，紅勝。

第65局

著法（紅先勝）：

1.俥三進八　　將5退1

2.兵七平六！　將5平6

3.傌七進五　　後車平5

4.兵六平五！　將6平5

5.俥三進一

連將殺，紅勝。

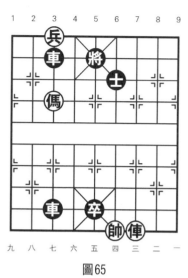

圖65

第66局

著法（紅先勝）：

1.俥四進一　　將5進1

2.兵六進一！　將5平4

3.俥四平六

連將殺，紅勝。

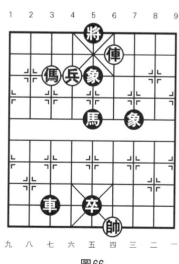

圖66

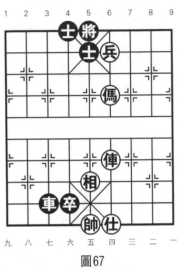

圖67

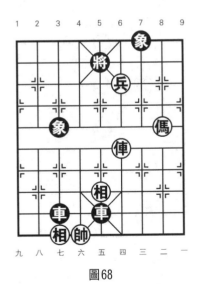

圖68

第 67 局

第一種著法（紅先勝）：

1. 兵四平五！　士4進5
2. 傌四進三　　將5平4
3. 俥四平六　　士5進4
4. 俥六進四

連將殺，紅勝。

第二種著法（紅先勝）：

1. 兵四進一！　士5退6
2. 俥四平五　　士6進5
3. 傌四進三　　將5平6
4. 俥五平四　　士5進6
5. 俥四進四

連將殺，紅勝。

第 68 局

著法（紅先勝）：

1. 俥四平五　　象3退5
2. 兵四平五！　象7進5
3. 傌二進三　　將5退1
4. 俥五進三

連將殺，紅勝。

第 69 局

著法（紅先勝）：

1. 傌四退六　　將6平5
2. 兵六平五！　將5平4
3. 傌六進八　　將4退1
4. 俥四進三
連將殺，紅勝。

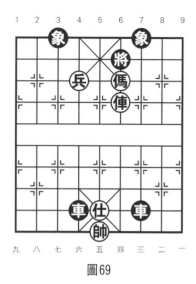

圖69

第 70 局

著法（紅先勝）：

1. 傌三進二　　將6退1
2. 俥四進二　　將6平5
3. 兵六進一　　將5進1
4. 俥四進一
連將殺，紅勝。

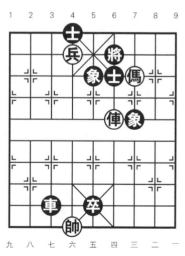

圖70

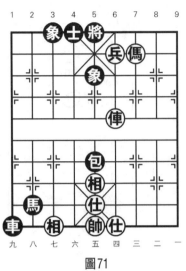

圖71

第 71 局

著法（紅先勝）：

1.兵四進一　　將5進1

2.傌三退四　　將5平6

3.傌四進二　　將6平5

4.俥四進三

連將殺，紅勝。

圖72

第 72 局

著法（紅先勝）：

1.傌八進六　　　將5平6

2.俥五平四！　　馬7進6

3.兵三平四

連將殺，紅勝。

第73局

著法（紅先勝）：

1. 俥五進二　　將4進1
2. 俥五平六　　將4平5
3. 兵四平五！　將5平6
4. 俥六平四

連將殺，紅勝。

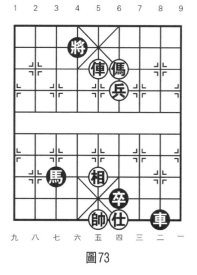

圖73

第74局

著法（紅先勝）：

1. 兵四進一！　將5平6
2. 俥五平四　　將6平5
3. 傌六進四　　將5平6
4. 傌四進二　　將6平5
5. 俥四進三

連將殺，紅勝。

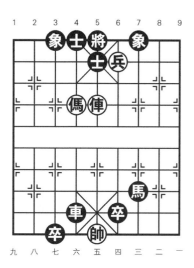

圖74

圖75

第75局

著法（紅先勝）：

1.俥六進五　　將5進1

2.兵四進一！　將5平6

3.俥六退一

連將殺，紅勝。

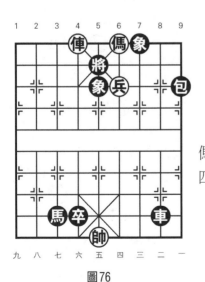

圖76

第76局

著法（紅先勝）：

1.兵四平五！　將5平6

黑如改走象7進5，紅則

傌四退三，將5平6，俥六平

四，連將殺，紅勝。

2.兵五平四！　將6進1

3.傌四退六　　將6退1

4.俥六平四

連將殺，紅勝。

第 77 局

著法（紅先勝）：

1. 俥七平六　包5平4
2. 傌七進八　將4平5
3. 俥六平五　包4平5
4. 兵五進一

連將殺，紅勝。

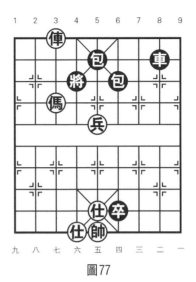

圖77

第 78 局

著法（紅先勝）：

1. 兵六進一　　將4退1
2. 兵六進一！　將4進1
3. 俥七平六

連將殺，紅勝。

圖78

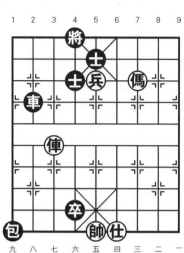

圖79

第 79 局

著法（紅先勝）：

1. 俥七進五　　將4進1
2. 傌三進四！　士5退6
3. 兵五平六！　將4進1
4. 俥七平六

連將殺，紅勝。

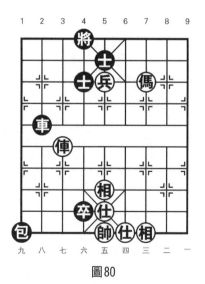

圖80

第 80 局

著法（紅先勝）：

1. 俥七進五　　將4進1
2. 兵五進一！　士4退5
3. 傌三退五　　將4進1
4. 俥七退二

連將殺，紅勝。

第 81 局

著法（紅先勝）：

1.俥七進一　　將4進1

2.兵八平七！　包3退2

3.俥七退一　　將4退1

4.俥七進一　　將4進1

5.俥七平六！　士5退4

6.傌七進八

連將殺，紅勝。

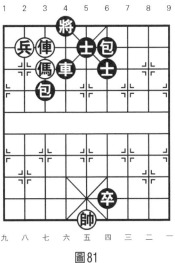

圖81

第 82 局

著法（紅先勝）：

1.兵五進一　　將5平6

2.兵五平四　　將6平5

3.兵四進一！　將5平6

4.傌七進六　　將6平5

5.俥七退一

連將殺，紅勝。

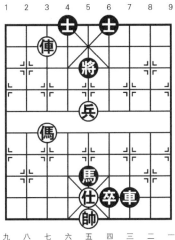

圖82

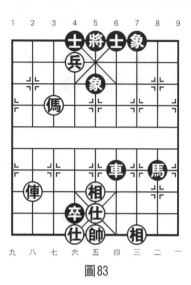

圖83

第 83 局

著法（紅先勝）：

1.兵六進一！　將5平4

2.俥八進七　　象5退3

3.俥八平七

連將殺，紅勝。

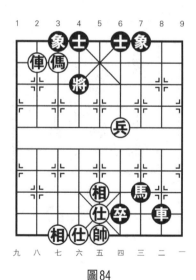

圖84

第 84 局

著法（紅先勝）：

1.傌七退八　　將4平5

2.傌八退六　　將5平4

3.傌六進四　　將4平5

4.俥八退一

連將殺，紅勝。

第 85 局

著法（紅先勝）：

1. 俥八進五　　士5退4
2. 馬四進六　　將5進1
3. 俥八退一　　將5進1
4. 兵五進一
連將殺，紅勝。

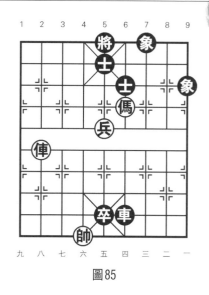

圖85

第 86 局

著法（紅先勝）：

1. 馬六進四!　士5進6
2. 兵七平六!　將4進1
3. 俥九平六
連將殺，紅勝。

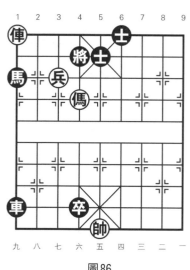

圖86

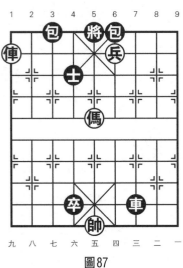

圖87

第 87 局

著法（紅先勝）：

1.兵四平五！ 士4退5

2.傌五進四！ 包6進1

3.俥九平五　 將5平4

4.俥五平六

連將殺，紅勝。

圖88

第 88 局

著法（紅先勝）：

1.傌九進八　 將4退1

2.傌八退六！ 將4進1

3.兵七進一　 將4進1

4.俥九退二

連將殺，紅勝。

第89局

著法（紅先勝）：

1.兵七進一　將4退1

2.俥二平四！　士5退6

3.兵七進一　將4平5

4.傌五進四

連將殺，紅勝。

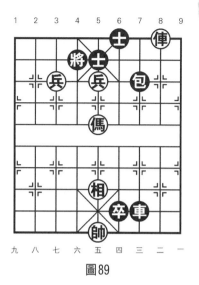

圖89

第90局

著法（紅先勝）：

1.兵五進一！　將5進1

2.俥七進二　將5退1

3.俥七進一　將5退1

4.傌五進四

連將殺，紅勝。

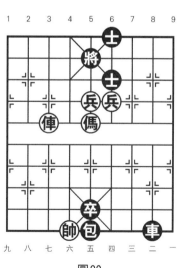

圖90

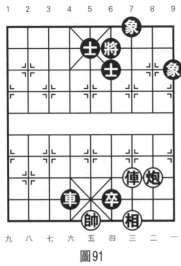

圖91

四、俥 炮

第 91 局

著法（紅先勝）：

1.俥三進六　　將6退1

2.俥三平四！　將6平5

3.炮二進七

連將殺，紅勝。

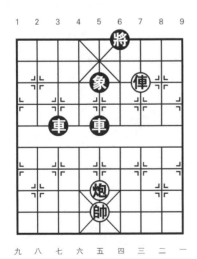

圖92

第 92 局

著法（紅先勝）：

1.俥三平四　　將6平5

2.俥四平五　　將5平4

3.俥五平六

連將殺，紅勝。

第 93 局

著法（紅先勝）：

1.俥三進三　　將6退1

2.俥三進一　　將6進1

3.炮一平四

連將殺，紅勝。

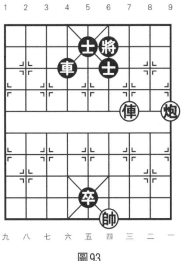

圖93

第 94 局

著法（紅先勝）：

1.炮二進三　　士5退6

2.俥四進三　　將5進1

3.俥四退一

連將殺，紅勝。

圖94

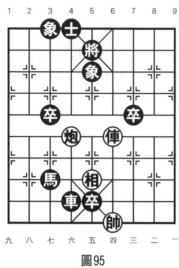

圖95

第 95 局

著法（紅先勝）：

1.俥四進四　將5退1

2.炮六平五!　士4進5

3.俥四進一

連將殺，紅勝。

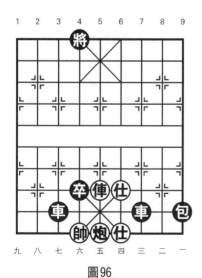

圖96

第 96 局

著法（紅先勝）：

1.俥五平六　將4平5

2.仕四退五　將5平6

3.俥六平四

連將殺，紅勝。

第 97 局

著法（紅先勝）：

1.俥五平四　　後車平6

2.俥四進四!　將6進1

3.炮六平四

連將殺，紅勝。

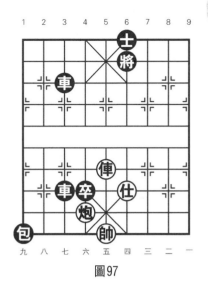

圖97

第 98 局

著法（紅先勝）：

1.炮二平四　　士6退5

2.仕五進四　　士5進6

3.俥五進二!　車5進1

4.仕四退五

連將殺，紅勝。

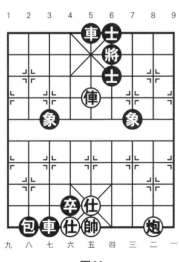

圖98

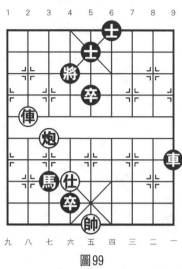

圖99

第 99 局

著法（紅先勝）：

1.俥八平六　將4平5

2.炮七平五　將5平6

3.俥六平四

連將殺，紅勝。

五、俥炮兵（雙兵）

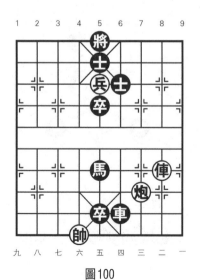

圖100

第 100 局

著法（紅先勝）：

1.俥二進六　士5退6

2.炮三進七　士6進5

3.炮三退五　士5退6

4.兵五進一！　將5進1

5.炮三平五　將5平6

6.俥二退一

連將殺，紅勝。

第 101 局

著法（紅先勝）：

1. 俥三進二　　士5退6
2. 俥三平四！　包6退2
3. 炮三進九

連將殺，紅勝。

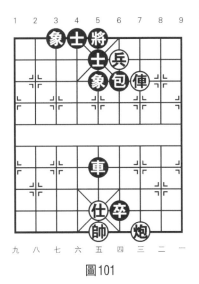

圖101

第 102 局

著法（紅先勝）：

1. 俥三平五　　士6進5
2. 兵四平五　　將5平6
3. 俥五平四　　包9平6
4. 俥四進四

連將殺，紅勝。

圖102

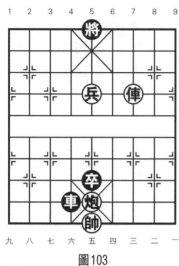

圖103

第 103 局

著法（紅先勝）：

1.俥三進三　將5進1

2.兵五進一　將5平6

黑如改走將5平4，紅則

兵五進一，將4進1，俥三退

二，連將殺，紅勝。

3.兵五平四！　將6進1

4.俥三平四

連將殺，紅勝。

圖104

第 104 局

著法（紅先勝）：

1.俥三進四　馬8退6

2.俥三平四！　士5退6

3.炮三進五　士6進5

4.兵四進一

連將殺，紅勝。

第 105 局

著法（紅先勝）：

1.俥三平四！ 將6平5

2.兵六平五 士6退5

3.俥四進一

連將殺，紅勝。

圖105

第 106 局

著法（紅先勝）：

1.俥四平五！ 將5進1

2.炮六平五 車7平5

3.兵五進一

連將殺，紅勝。

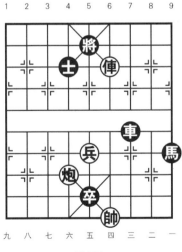

圖106

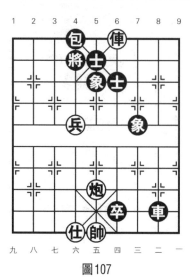

圖107

第 107 局

著法（紅先勝）：

1. 炮五平六　士5進4
2. 俥四退一　士6退5
3. 兵六平五

連將殺，紅勝。

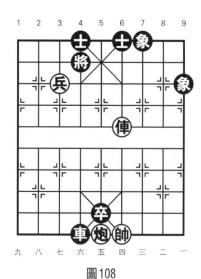

圖108

第 108 局

著法（紅先勝）：

1. 兵七進一　將4進1
2. 俥四進二　象7進5
3. 俥四平五

連將殺，紅勝。

第 109 局

著法（紅先勝）：

1.俥四平五！　將5平6

2.兵六進一　象5退3

3.兵六平五

連將殺，紅勝。

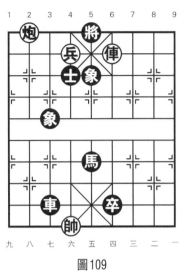

圖109

第 110 局

著法（紅先勝）：

1.兵五進一　將5平4

2.俥四退一　士4進5

3.兵五進一　將4退1

4.俥四進一

連將殺，紅勝。

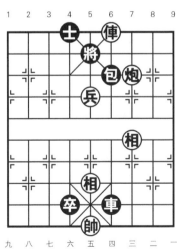

圖110

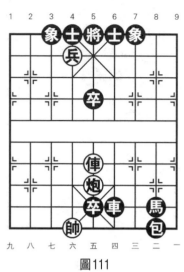

圖111

第 111 局

著法（紅先勝）：

1.俥五平六！　士6進5

黑如改走象7進5，紅則
兵六進一，將5進1，俥六進
五，連將殺，紅勝。

2.兵六平五！　士4進5

3.俥六進六

連將殺，紅勝。

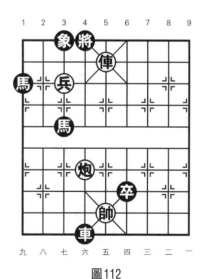

圖112

第 112 局

著法（紅先勝）：

1.俥五進一　　將4進1

2.兵七平六！　將4進1

3.俥五平六

連將殺，紅勝。

第 113 局

著法（紅先勝）：

1.兵四平五！　士4進5

2.俥五進三　　將5平6

3.俥五平四

連將殺，紅勝。

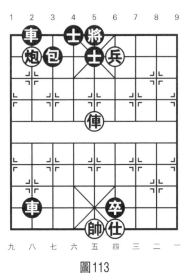

圖113

第 114 局

著法（紅先勝）：

1.兵六進一　士4進5

2.兵六平五　將6退1

3.兵五進一　將6進1

4.俥五進二

連將殺，紅勝。

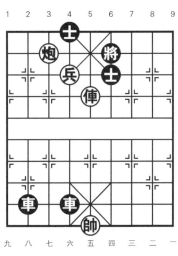

圖114

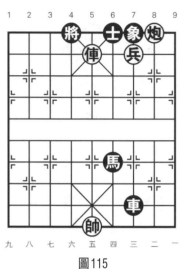

圖115

第 115 局

著法（紅先勝）：

1.俥五進一　將4進1

2.炮二退一　士6進5

3.俥五退一　將4進1

4.俥五平六

連將殺，紅勝。

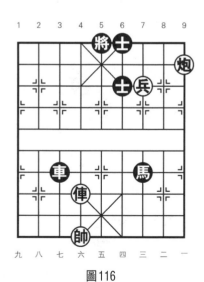

圖116

第 116 局

著法（紅先勝）：

1.俥六進七　將5進1

2.兵三進一　將5進1

3.俥六退二

連將殺，紅勝。

第 117 局

著法（紅先勝）：

1. 俥六進二　將6進1
2. 俥六退一　馬7退5
3. 俥六平五

連將殺，紅勝。

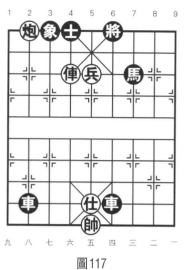

圖117

第 118 局

著法（紅先勝）：

1. 俥六進一　將5退1
2. 炮七進七　士4進5
3. 俥六進一

連將殺，紅勝。

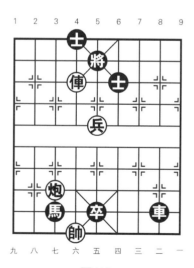

圖118

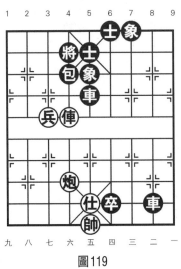

圖119

第 119 局

著法（紅先勝）：

1.俥六進二！　將4進1

2.兵七平六　　車5平4

3.兵六進一

連將殺，紅勝。

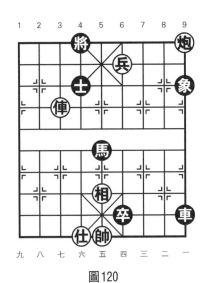

圖120

第 120 局

著法（紅先勝）：

1.兵四進一　　象9退7

2.兵四平五　　將4進1

3.俥七進二

連將殺，紅勝。

第 121 局

著法（紅先勝）：

1.炮三進一！ 士4進5

2.兵五進一 將4退1

3.俥八進二

連將殺，紅勝。

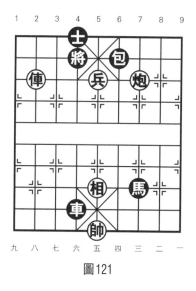

圖121

第 122 局

著法（紅先勝）：

1.俥八平五 將5平4

2.俥五進一 將4進1

3.兵七進一 將4進1

4.俥五平六

連將殺，紅勝。

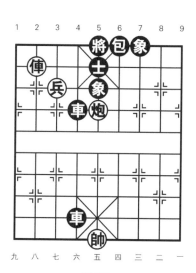

圖122

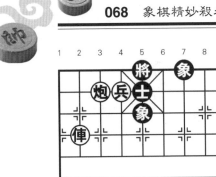

圖123

第 123 局

著法（紅先勝）：

1.俥八進三　士5退4

2.炮七進一　士4進5

3.炮七退二！士5退4

4.兵六進一　將5平6

5.兵六平五　將6進1

6.俥八退一　包4退6

7.俥八平六

連將殺，紅勝。

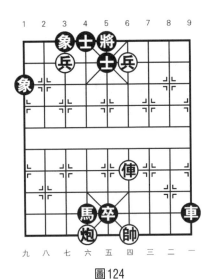

圖124

第 124 局

著法（紅先勝）：

1.兵四進一！士5退6

2.俥四進六　將5進1

3.兵七平六　將5進1

4.俥四退二

連將殺，紅勝。

第 125 局

著法（紅先勝）：

1. 炮三平四！ 包6平7
2. 炮四平六 包7平6
3. 俥四進四！ 包4平6
4. 炮六進五

連將殺，紅勝。

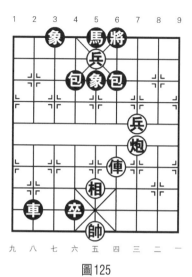

圖125

第 126 局

著法（紅先勝）：

1. 炮一平五 象5退7
2. 炮五平六！ 象7進5
3. 俥五進二

連將殺，紅勝。

圖126

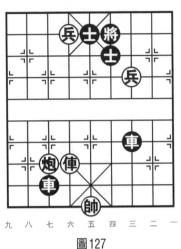

圖127

第127局

著法（紅先勝）：

1.兵六平五！　士6退5

2.俥六平四　　士5進6

3.俥四進五！　將6進1

4.兵三平四　　將6退1

5.炮七平四　　車7平6

6.兵四進一　　將6退1

7.兵四進一

連將殺，紅勝。

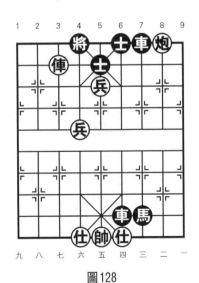

圖128

第128局

著法（紅先勝）：

1.俥七進一　　將4進1

2.兵五進一！　士6進5

3.俥七退一　　將4進1

4.兵六進一

連將殺，紅勝。

第 129 局

著法（紅先勝）：

1. 俥八平四！　包9平6
2. 炮一平四　　包6平3
3. 兵三平四　　包3平6
4. 兵四進一　　將6退1
5. 兵四進一　　將6平5
6. 兵四進一

連將殺，紅勝。

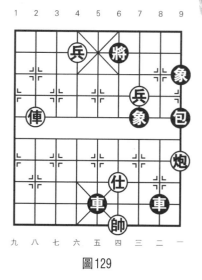

圖129

第 130 局

著法（紅先勝）：

1. 兵七平六　　將4平5
2. 前兵進一　　將5進1
3. 俥九平五　　士6進5
4. 俥五退一

連將殺，紅勝。

圖130

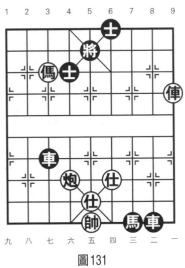

圖131

六、俥 傌 炮

第 131 局

著法（紅先勝）：

1. 俥一平五　將5平6
2. 傌七進六　將6進1
3. 俥五平四

連將殺，紅勝。

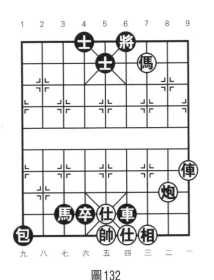

圖132

第 132 局

著法（紅先勝）：

1. 俥一進六　將6進1
2. 炮二進六　將6進1
3. 俥一退二

連將殺，紅勝。

第 133 局

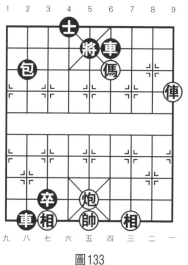

著法（紅先勝）：

1.俥一平五　　包2平5

2.俥五進一！　將5平4

3.俥五進一！　將4平5

4.相三進五

連將殺，紅勝。

圖133

第 134 局

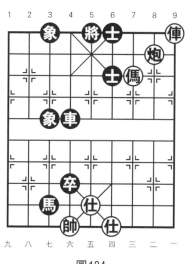

著法（紅先勝）：

1.炮二進一　將5進1

黑如改走士6進5，紅則俥三進四！將5平6，炮二退三，將6進1，炮二平四，連將殺，紅勝。

2.俥一退一　將5進1

3.俥三進四　將5平4

4.俥一平六

連將殺，紅勝。

圖134

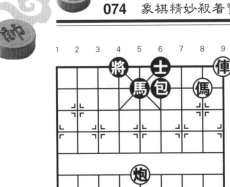

圖135

第 135 局

著法（紅先勝）：

1.俥一平四　將4進1

2.傌二退四　將4進1

3.俥四平六　將4平5

4.傌四退五

連將殺，紅勝。

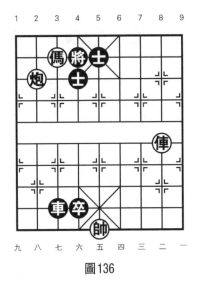

圖136

第 136 局

著法（紅先勝）：

1.炮八進一　將4退1

2.俥二進五　士5退6

3.俥二平四

連將殺，紅勝。

第 137 局

著法（紅先勝）：

1.俥二進三　包6退2

2.傌五進三　將5平4

3.炮五平六

連將殺，紅勝。

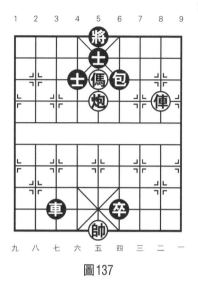

圖137

第 138 局

著法（紅先勝）：

1.傌八退六　將5平6

2.俥二平四　士5進6

3.俥四進一

連將殺，紅勝。

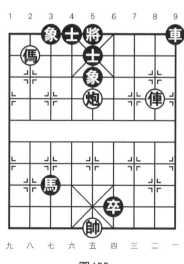

圖138

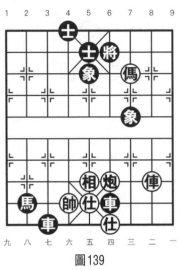

圖139

第 139 局

著法（紅先勝）：

1. 俥二進六　將6進1
2. 傌三退四　車6退1
3. 傌四進六

連將殺，紅勝。

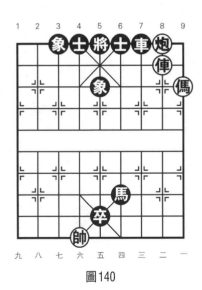

圖140

第 140 局

著法（紅先勝）：

1. 傌一進三　將5進1
2. 傌三退四　將5退1
3. 傌四進六

連將殺，紅勝。

第 141 局

著法（紅先勝）：

1. 俥二退三　將6進1
2. 俥二平四　士5進6
3. 炮一退一　將6退1
4. 俥四進一
連將殺，紅勝。

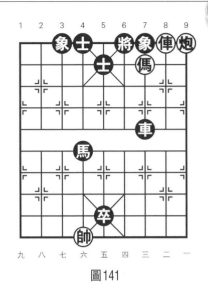

圖141

第 142 局

著法（紅先勝）：

1. 傌五進三　將5平6
2. 傌三退四　士5進6
3. 傌四進六　士6退5
4. 俥二進一
連將殺，紅勝。

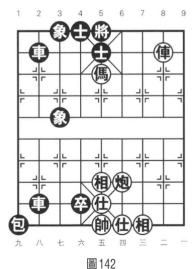

圖142

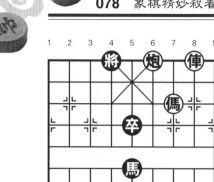

圖143

第 143 局

著法（紅先勝）：

1.炮四退四　將4進1

2.傌三退五　將4平5

3.炮四平五

連將殺，紅勝。

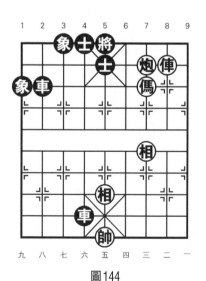

圖144

第 144 局

著法（紅先勝）：

1.俥二進一　士5退6

2.炮三進一　士6進5

3.炮三平六　士5退6

4.俥二平四

連將殺，紅勝。

第 145 局

著法（紅先勝）：

1. 馬六進五　士6退5
2. 俥二進一　將6進1
3. 馬五退三　將6進1
4. 俥二退二

連將殺，紅勝。

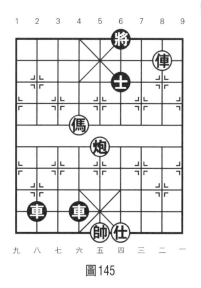

圖145

第 146 局

著法（紅先勝）：

1. 俥二平四　將6平5
2. 俥四平五　將5平4
3. 俥五進一　將4退1
4. 俥五進一

連將殺，紅勝。

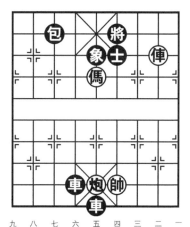

圖146

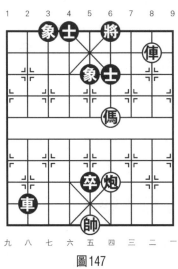

圖147

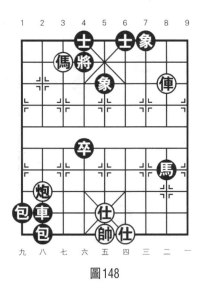

圖148

第 147 局

著法（紅先勝）：

1.傌四進五！　士6退5

2.俥二進一　　將6進1

3.傌五退三　　將6進1

4.俥二退二

連將殺，紅勝。

第 148 局

著法（紅先勝）：

1.俥二進一　　士4進5

2.炮八平六　　卒4平5

3.傌七退六　　卒5平4

4.傌六進八

連將殺，紅勝。

第 149 局

著法（紅先勝）：

1.傌四進二　士5退6

2.傌二退三　士6進5

3.俥二進五　士5退6

4.俥二平四

連將殺，紅勝。

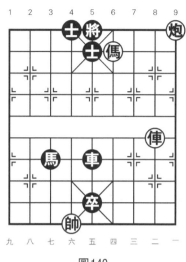

圖149

第 150 局

著法（紅先勝）：

1.俥二進八　將5退1

黑如改走將5進1，則傌

五進三，將5平6，俥二退一

殺，紅勝。

2.傌五進六　將5平6

3.俥二平四

連將殺，紅勝。

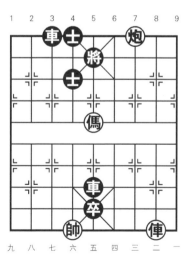

圖150

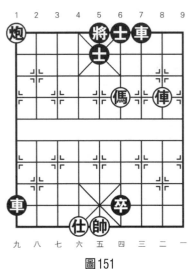

圖151

第 151 局

著法（紅先勝）：

1. 傌四進六　　將5平4
2. 傌六進七！　車1退8
3. 傌二平六　　將4平5
4. 傌七退六　　將5平4
5. 傌六退八　　將4平5
6. 傌八進七

連將殺，紅勝。

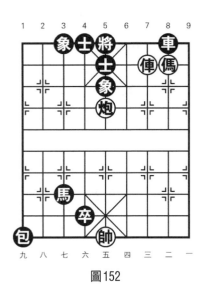

圖152

第 152 局

著法（紅先勝）：

1. 傌三進一！　車8平7
2. 傌二退四　　將5平6
3. 炮五平四

連將殺，紅勝。

第 153 局

著法（紅先勝）：

1.俥三進三　將5退1

2.傌七進五　士4進5

3.俥三進一

連將殺，紅勝。

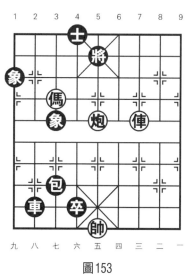

圖153

第 154 局

著法（紅先勝）：

1.俥三退一　將6進1

2.傌四進三　卒5平6

3.俥三平四

連將殺，紅勝。

圖154

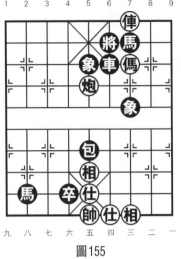

圖155

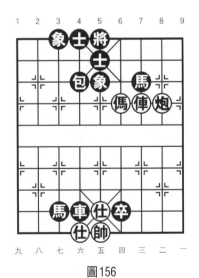

圖156

第 155 局

著法（紅先勝）：

1.俥三退一　　將6退1

2.俥三進一　　將6進1

3.俥三平四

連將殺，紅勝。

第 156 局

著法（紅先勝）：

1.傌四進三　　將5平6

2.俥三平四　　士5進6

3.俥四進一！　包4平6

4.炮二平四

連將殺，紅勝。

第 157 局

著法（紅先勝）：

1.俥七進六　將6平5

2.俥三平五　將5平6

3.俥五退二

連將殺，紅勝。

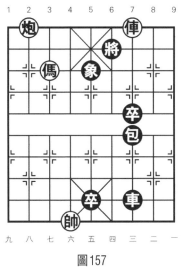

圖157

第 158 局

著法（紅先勝）：

1.俥三進五！　士5退6

2.俥二進四　將5進1

3.俥三退一

連將殺，紅勝。

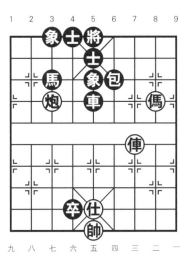

圖158

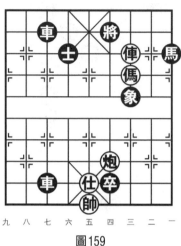

圖159

第 159 局

著法（紅先勝）：

1.俥三進一　將6進1

2.傌三退五　將6平5

3.炮四平五

連將殺，紅勝。

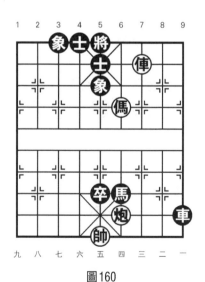

圖160

第 160 局

著法（紅先勝）：

1.俥三進一！　士5退6

2.傌四進六　　將5進1

3.俥三退一

連將殺，紅勝。

第 161 局

著法（紅先勝）：

1.俥三進三　將6進1

2.傌七退五　士5進4

3.俥三退一

連將殺，紅勝。

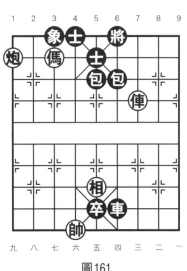

圖161

第 162 局

著法（紅先勝）：

1.俥三進五　將5進1

2.炮三進八　將5進1

3.俥三平五

連將殺，紅勝。

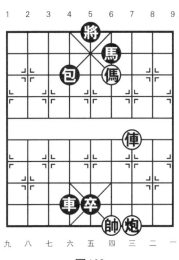

圖162

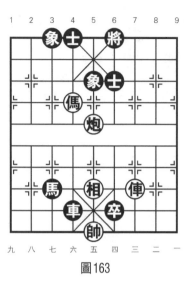

圖163

第 163 局

著法（紅先勝）：

1.炮五平四　將6平5

2.傌六進四　將5進1

3.俥三進六

連將殺，紅勝。

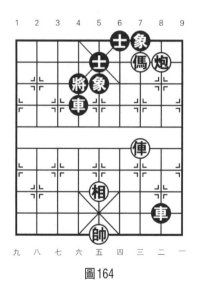

圖164

第 164 局

著法（紅先勝）：

1.傌三退四！　車4平6

2.俥三平六　車6平4

3.俥六進二

連將殺，紅勝。

第 165 局

著法（紅先勝）：

1.傌四退六　將5退1

2.傌六進七　將5進1

3.俥三進一

連將殺，紅勝。

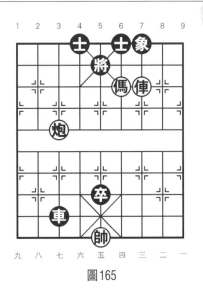

圖165

第 166 局

著法（紅先勝）：

1.炮三平六　士4退5

2.俥三平六　士5進4

3.俥六進一

連將殺，紅勝。

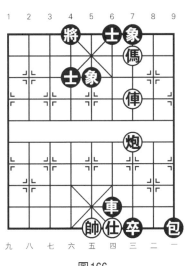

圖166

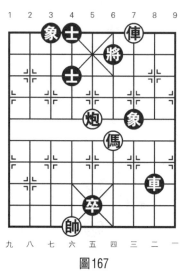

圖167

第 167 局

著法（紅先勝）：

1.傌四進三　　將6平5

2.俥三退一　　將5退1

3.傌三進五　　士4進5

4.俥三進一

連將殺，紅勝。

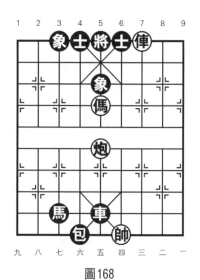

圖168

第 168 局

著法（紅先勝）：

1.俥三平四　　將5進1

2.俥四退一　　將5退1

3.傌五進三！　車5退3

4.俥四進一

連將殺，紅勝。

第 169 局

著法（紅先勝）：

1. 傌四進二　將6平5
2. 俥三進三　士5退6
3. 俥三平四　將5進1
4. 炮一進八
連將殺，紅勝。

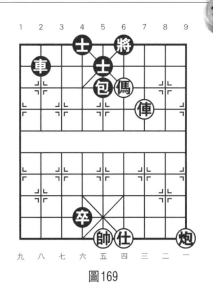

圖169

第 170 局

第一種著法（紅先勝）：

1. 炮八退一　士5進4
2. 傌七進六　將6進1
3. 俥三退二
連將殺，紅勝。

第二種著法（紅先勝）：

1. 傌七退五　象3進5
2. 俥三退一　將6進1
3. 炮八退二　士5進4
4. 傌五退三
連將殺，紅勝。

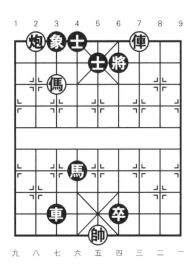

圖170

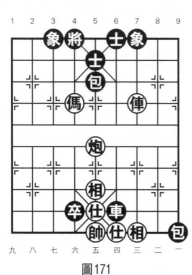

圖171

第 171 局

著法（紅先勝）：

1. 炮五平六　包5平4
2. 傌六進四　包4平5
3. 俥三平六　士5進4
4. 俥六進一

連將殺，紅勝。

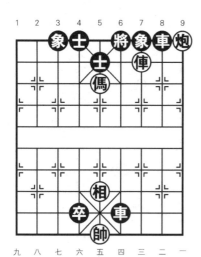

圖172

第 172 局

著法（紅先勝）：

1. 俥三進一　將6進1
2. 傌五退三　將6進1
3. 俥三退二　將6退1
4. 俥三平二

連將殺，紅勝。

第 173 局

著法（紅先勝）：

1. 炮九退一　士5退4
2. 傌五退六　將6平5
3. 傌六進八　將5退1
4. 俥三進二

連將殺，紅勝。

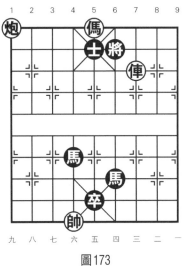

圖173

第 174 局

著法（紅先勝）：

1. 傌九進八　士5退4
2. 傌八退七　士4進5
3. 傌七進六

連將殺，紅勝。

圖174

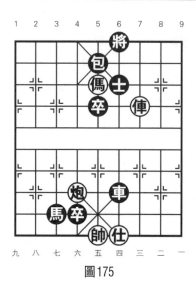

圖175

第 175 局

著法（紅先勝）：

1. 俥三進三　將6進1
2. 炮六進六　包5退1
3. 俥三退一

連將殺，紅勝。

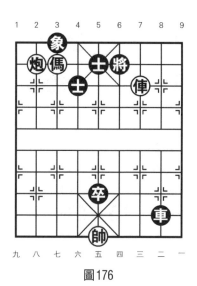

圖176

第 176 局

著法（紅先勝）：

1. 俥三平四!　將6進1
2. 傌七退六　將6平5
3. 炮八退一

連將殺，紅勝。

第 177 局

著法（紅先勝）：

1.傌五進六　將5平4

2.炮五平六　馬5進4

3.俥三平六

連將殺，紅勝。

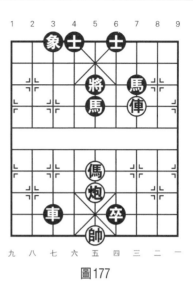

圖177

第 178 局

著法（紅先勝）：

1.傌七退六　將4平5

2.俥三退一　士5進6

3.俥三平四

連將殺，紅勝。

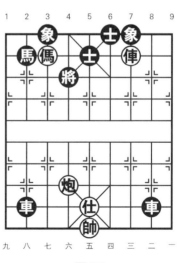

圖178

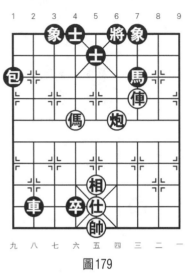

圖179

第 179 局

著法（紅先勝）：

1.傌六進四　包1平6

2.傌四進六　包6平5

3.俥三平四　士5進6

4.俥四進一

連將殺，紅勝。

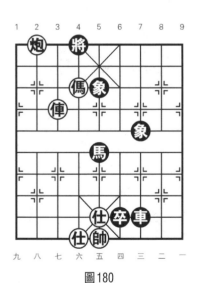

圖180

第 180 局

著法（紅先勝）：

1.傌六進七　將4進1

2.俥七進二　將4進1

3.俥七退一！　將4退1

4.俥七平六

連將殺，紅勝。

第 181 局

著法（紅先勝）：

1.俥三進一　士6進5

2.傌七進八　將4退1

3.俥三進一　士5退6

4.俥三平四

連將殺，紅勝。

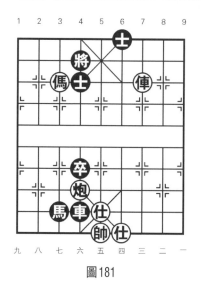

圖181

第 182 局

著法（紅先勝）：

1.傌七進六　將5平4

黑如改走將5退1，紅則
傌六進七，將5平4，俥三平
六，連將殺，紅勝。

2.傌六進八　將4平5

3.俥三進二　將5退1

4.傌八進七

連將殺，紅勝。

圖182

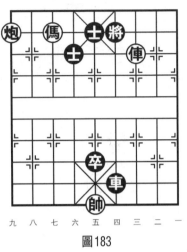

圖183

第 183 局

著法（紅先勝）：

1.傌七退五　士5退4

2.傌五進六　將6平5

3.俥三平五　將5平4

4.傌六退八

連將殺，紅勝。

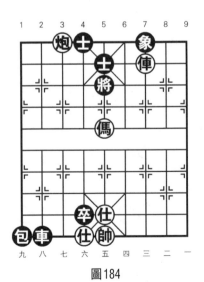

圖184

第 184 局

著法（紅先勝）：

1.俥三退一　士5進6

2.傌五進七　將5平4

3.俥三平四　象7進5

4.俥四平五

連將殺，紅勝。

第185局

第一種著法（紅先勝）：

1.傌三退四　　士5進6

2.俥三進二！　將6退1

3.傌四進六　　士6退5

4.俥三進一

連將殺，紅勝。

第二種著法（紅先勝）：

1.俥三平四　　士5進6

2.俥四平五　　士6退5

3.傌三退四　　士5進6

4.傌四進二

連將殺，紅勝。

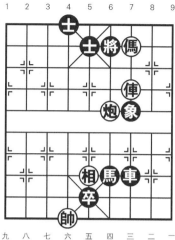

圖185

第186局

著法（紅先勝）：

1.傌四退六　　將5退1

2.傌六進七　　將5平4

3.俥三平四　　將4進1

4.傌七退六

連將殺，紅勝。

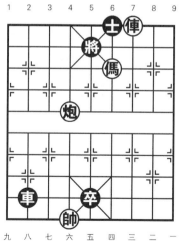

圖186

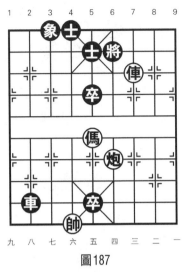

圖187

第 187 局

著法（紅先勝）：

1.傌五進四　士5進6

2.俥三平四　將6平5

3.俥四進一　將5進1

4.炮四平五

連將殺，紅勝。

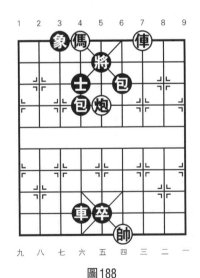

圖188

第 188 局

著法（紅先勝）：

1.俥三退一　將5退1

2.傌六退五　士4退5

3.俥三進一　包6退2

4.俥三平四

連將殺，紅勝。

第 189 局

著法（紅先勝）：

1.傌四進五　　士5進6

2.俥四進七　　將6平5

3.傌五進六

連將殺，紅勝。

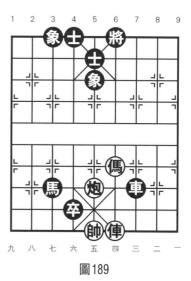

圖189

第 190 局

著法（紅先勝）：

1.俥四進三　　將5進1

2.傌四進六　　將5平4

3.炮四平六

連將殺，紅勝。

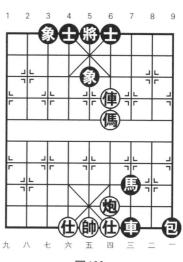

圖190

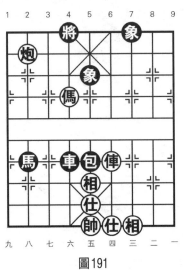

圖191

第 191 局

著法（紅先勝）：

1.俥四進六　將4進1

2.傌六進七　將4進1

3.俥四平六

連將殺，紅勝。

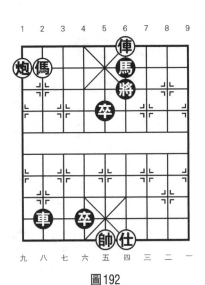

圖192

第 192 局

著法（紅先勝）：

1.俥四退一　將6平5

2.傌八退七　將5平4

3.俥四平六

連將殺，紅勝。

第 193 局

著法（紅先勝）：

1.傌四平五！ 將5平6

2.傌三進二 將6退1

3.炮一進七

連將殺，紅勝。

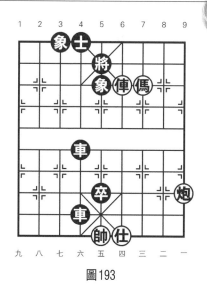

圖193

第 194 局

著法（紅先勝）：

1.傌四進一 將5進1

2.傌七進六 將5平4

3.傌四平六

連將殺，紅勝。

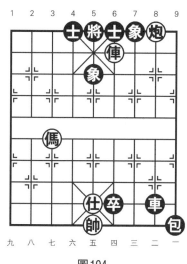

圖194

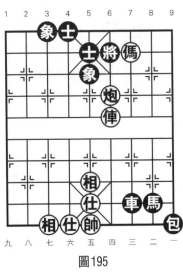

圖195

第 195 局

著法（紅先勝）：

1. 炮四平二　士5進6
2. 炮二進二　將6退1
3. 俥四進二

連將殺，紅勝。

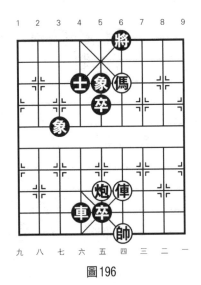

圖196

第 196 局

著法（紅先勝）：

1. 傌四進三　將6平5
2. 俥四進七　將5進1
3. 俥四平六

連將殺，紅勝。

第 197 局

著法（紅先勝）：

1. 俥四平六　士5進4
2. 傌七進八　將4退1
3. 俥六進四

連將殺，紅勝。

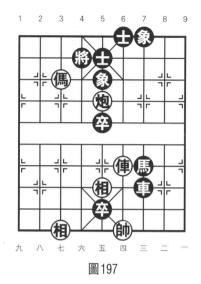

圖197

第 198 局

著法（紅先勝）：

1. 俥四平五！　將5平6
2. 俥五進一　　將6進1
3. 炮二退二

連將殺，紅勝。

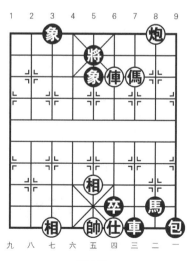

圖198

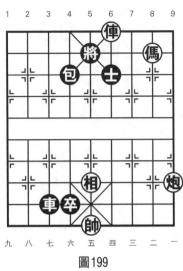

圖199

第 199 局

著法（紅先勝）：

1.炮一進六　將5進1

2.俥四平五　士6退5

3.俥五退一

連將殺，紅勝。

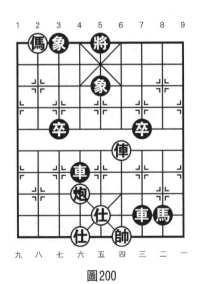

圖200

第 200 局

著法（紅先勝）：

1.俥四進五　　將5進1

2.傌八退七　　車4退4

3.俥四退一！　將5退1

4.炮六平五！

連將殺，紅勝。

第 201 局

著法（紅先勝）：

1. 俥四進八　士4進5
2. 俥四平五　將4退1
3. 俥五進一　將4進1
4. 俥五平六
連將殺，紅勝。

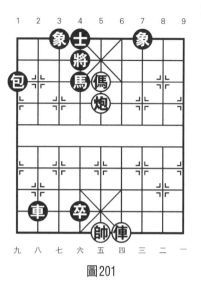

圖201

第 202 局

著法（紅先勝）：

1. 傌五進三　象5退3
2. 俥四平五　象3進5
3. 俥五進一
連將殺，紅勝。

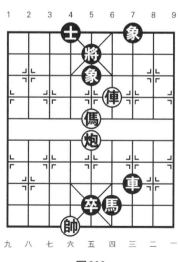

圖202

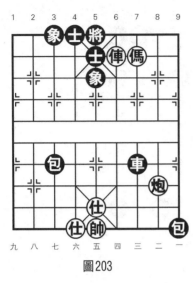

圖203

第 203 局

著法（紅先勝）：

1.俥四平五！　將5平6

2.俥五進一　　將6進1

3.炮二進六　　將6進1

4.俥五平四

連將殺，紅勝。

第 204 局

著法（紅先勝）：

1.俥四平五　象7進5

黑如改走士4進5，紅則
傌三進四，將5平4，俥五平
六，士5進4，俥六進二，連
將殺，紅勝；黑又如改走士6
進5，紅則傌三進四，將5平
6，炮六平四，連將殺，紅
勝。

2.俥五進二　士4進5

3.傌三進四　將5平4

4.俥五平六

連將殺，紅勝。

圖204

第 205 局

著法（紅先勝）：

1. 俥四平六　　將4平5
2. 傌六進五！　車3平5
3. 傌五進三　　將5退1
4. 俥六進三

連將殺，紅勝。

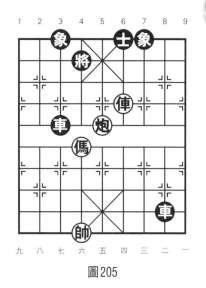

圖205

第 206 局

著法（紅先勝）：

1. 俥四進五　將4進1
2. 俥四退一　將4退1
3. 傌三進五

連將殺，紅勝。

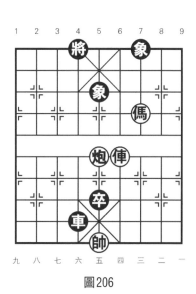

圖206

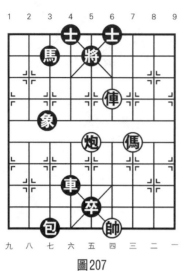

圖207

第 207 局

著法（紅先勝）：

1. 俥四進二　將5退1
2. 傌三進五　馬3進5
3. 傌五進六

連將殺，紅勝。

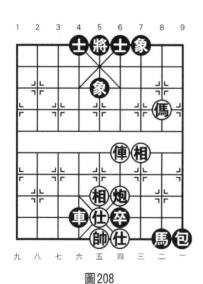

圖208

第 208 局

著法（紅先勝）：

1. 傌二進三　　將5進1
2. 俥四進四！　將5退1
3. 俥四平六

連將殺，紅勝。

第 209 局

著法（紅先勝）：

1.傌六進五！　車7平5

2.俥四進一　　將5進1

3.傌五進七　　將5平4

4.俥四平六

連將殺，紅勝。

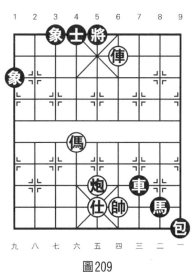

圖209

第 210 局

著法（紅先勝）：

1.炮五平一　　將4進1

黑如改走士4退5，則俥四進五，連將殺，紅勝；黑又如改走將4平5，則俥四進五，將5進1，傌五進三，連將殺，紅勝。

2.傌五進四　　將4平5

3.俥四進四　　將5進1

4.俥四平六

連將殺，紅勝。

圖210

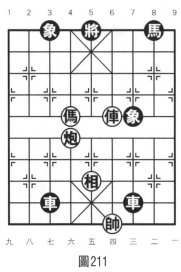

圖211

第 211 局

著法（紅先勝）：

1.俥四進四　將5進1

2.傌六進四　將5平4

黑如改走將5進1，紅則俥四平五，將5平6，炮六平四，連將殺，紅勝。

3.俥四平六！　將4退1

4.傌四進六

連將殺，紅勝。

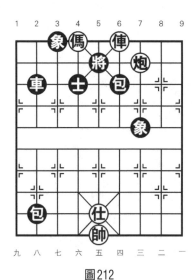

圖212

第 212 局

著法（紅先勝）：

1.傌六退四　將5進1

2.俥四平五　士4退5

3.俥五退一　將5平4

4.俥五退二

連將殺，紅勝。

第 213 局

著法（紅先勝）：

1. 俥四進三　將5進1
2. 俥四平五　將5平4
3. 馬八進七　將4進1
4. 俥五平六
連將殺，紅勝。

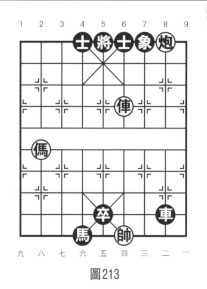

圖213

第 214 局

著法（紅先勝）：

1. 馬四退六　將5進1
2. 馬六退四　將5進1
3. 馬四進三　將5平4
4. 俥四平六
連將殺，紅勝。

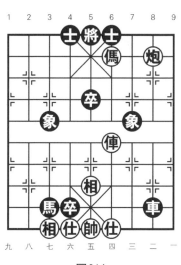

圖214

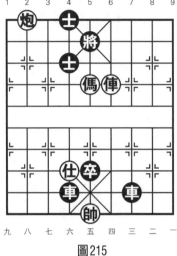

圖215

第 215 局

著法（紅先勝）：

1.俥四進二　將5進1

2.炮八退二　士4退5

3.傌五進七　士5進4

4.傌七進六

連將殺，紅勝。

圖216

第 216 局

著法（紅先勝）：

1.炮九退一　車3進1

黑如改走士4進5，紅則

俥五退一，將6退1，俥五平

四，連將殺，紅勝。

2.傌六退五　將6進1

3.傌五退三！　車7退4

4.俥五退二

連將殺，紅勝。

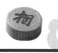

第 217 局

著法（紅先勝）：

1.俥五進三！　將6進1

2.俥五退二　　將6退1

3.俥五平四　　將6平5

4.傌六退五

連將殺，紅勝。

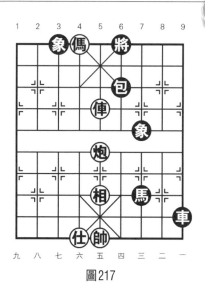

圖217

第 218 局

著法（紅先勝）：

1.炮二退一　　士6退5

2.俥五退一　　將4退1

3.俥五平六　　將4平5

4.俥六進一

連將殺，紅勝。

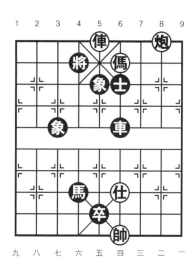

圖218

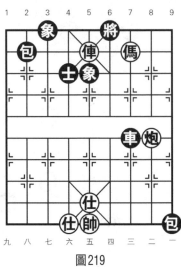

圖219

第 219 局

著法（紅先勝）：

1.俥五進一　將6進1

2.炮二進四　將6進1

3.俥五平四　包2平6

4.俥四退一

連將殺，紅勝。

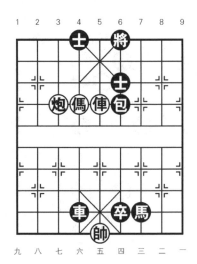

圖220

第 220 局

著法（紅先勝）：

1.俥五進三　將6進1

2.俥五平四！　將6退1

3.炮七平四　士6退5

4.傌六進四

連將殺，紅勝。

第 221 局

著法（紅先勝）：

1.俥五平六　車7平4

2.馬五退四　士6進5

3.俥六進一

連將殺，紅勝。

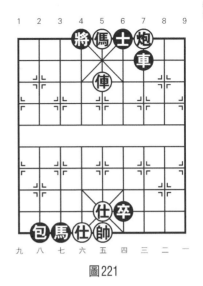

圖221

第 222 局

著法（紅先勝）：

1.傌七進六　士4退5

2.俥五退一　　將6退1

3.俥五退一！　包1平4

4.俥五進二

連將殺，紅勝。

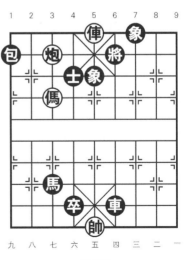

圖222

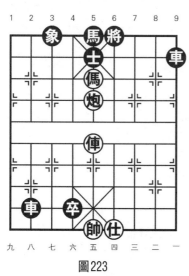

圖223

第 223 局

著法（紅先勝）：

1. 俥五平四　車9平6
2. 炮五平四　車6平9
3. 炮四平六！車9平6
4. 炮六進三！

連將殺，紅勝。

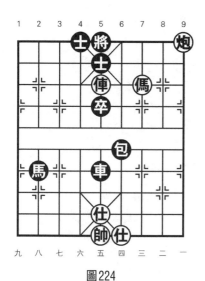

圖224

第 224 局

著法（紅先勝）：

1. 傌三進二　包6退5
2. 傌二退四　包6進9
3. 傌四進二　包6退9
4. 傌二退四

連將殺，紅勝。

第 225 局

著法（紅先勝）：

1.俥五平四！　將6平5

2.俥四退四　　將5退1

3.傌四退二　　將5退1

4.俥四進五

連將殺，紅勝。

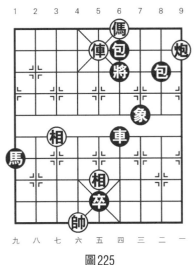

圖225

第 226 局

著法（紅先勝）：

1.俥五進一！　將6進1

2.俥五平三　　將6平5

3.俥三退一　　將5退1

4.傌六退五

連將殺，紅勝。

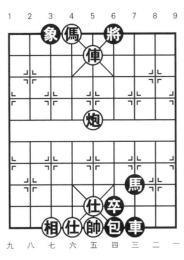

圖226

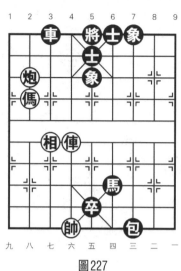

圖227

第 227 局

著法（紅先勝）：

1.炮八進二！ 士5退4

2.傌八進七 將5進1

3.炮八退一

連將殺，紅勝。

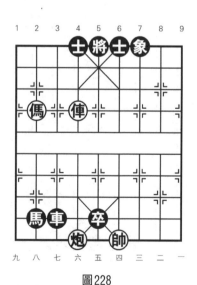

圖228

第 228 局

著法（紅先勝）：

1.傌六平五 象7進5

2.傌五進一 士6進5

3.傌八進六

連將殺，紅勝。

第 229 局

著法（紅先勝）：

1. 傌四進三　　將5退1
2. 俥六進三！　將5平4
3. 傌三進四
連將殺，紅勝。

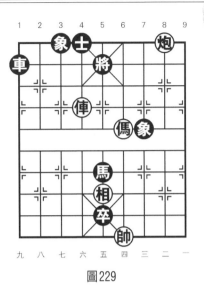

圖229

第 230 局

著法（紅先勝）：

1. 傌七進六　　將5平4
2. 傌六進八　　將4平5
3. 俥六進三
連將殺，紅勝。

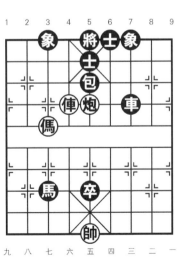

圖230

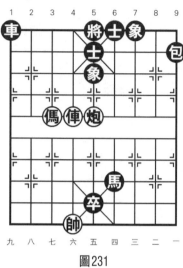

圖231

第 231 局

著法（紅先勝）：

1. 傌七進六　將5平4
2. 傌六進七　士5進4
3. 俥六進二　包9平4
4. 俥六進一

連將殺，紅勝。

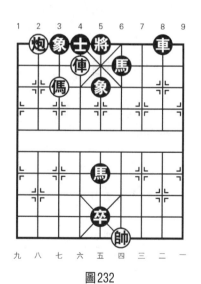

圖232

第 232 局

著法（紅先勝）：

1. 俥六平五　將5平6
2. 俥五平四　將6平5
3. 俥四平五

連將殺，紅勝。

第 233 局

著法（紅先勝）：

1. 俥六平五！　將5平4

2. 俥五進一　　將4進1

3. 炮九進一　　將4進1

4. 俥五平六

連將殺，紅勝。

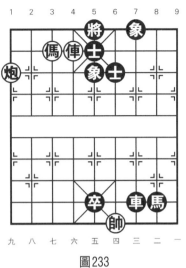

圖233

第 234 局

著法（紅先勝）：

1. 傌一進二　　將6平5

2. 俥六平五！　將5退1

3. 傌二進三

連將殺，紅勝。

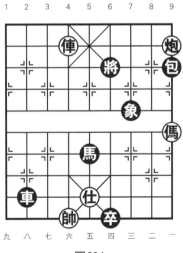

圖234

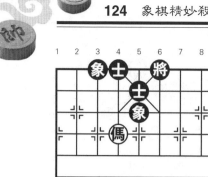

圖235

第 235 局

著法（紅先勝）：

1. 俥六平四　將6平5
2. 傌六進四　將5平6
3. 傌四進二　將6平5
4. 俥四進六

連將殺，紅勝。

圖236

第 236 局

著法（紅先勝）：

1. 俥六進三　將5退1
2. 傌七進五　象7進5
3. 傌五進三　士6進5
4. 俥六平五

連將殺，紅勝。

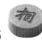

第 237 局

著法（紅先勝）：

1. 傌七進六　將6進1
2. 炮八退二　象5進3
3. 俥六退一　象3退5
4. 俥六平五

連將殺，紅勝。

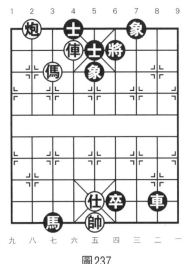

圖237

第 238 局

著法（紅先勝）：

1. 俥六進一　將6進1
2. 俥六平四　將6平5
3. 傌六進七　將5平4
4. 俥四平六

連將殺，紅勝。

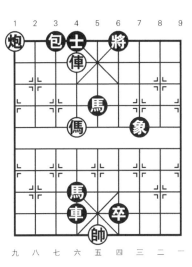

圖238

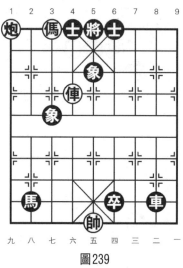

圖239

第 239 局

著法（紅先勝）：

1.俥六進三　將5進1

2.俥六平五　將5平4

3.傌七退八　將4進1

4.俥五平六

連將殺，紅勝。

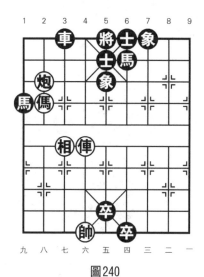

圖240

第 240 局

著法（紅先勝）：

1.炮八進二！　士5退4

2.傌八進七　將5進1

3.俥六進四　將5退1

4.俥六平四

連將殺，紅勝。

第 241 局

著法（紅先勝）：

1.炮四進二！　士5進6

2.傌六進一　　將4平5

3.傌六進一　　將5退1

4.傌六進一

連將殺，紅勝。

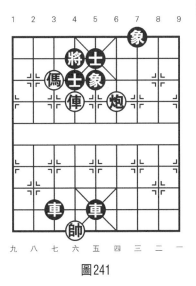

圖241

第 242 局

著法（紅先勝）：

1.傌二退四　　將5進1

黑如改走將5平6，紅則
傌六進二，將6進1，傌四進
二，連將殺，紅勝。

2.傌四進三　　將5平6

3.傌六平四

連將殺，紅勝。

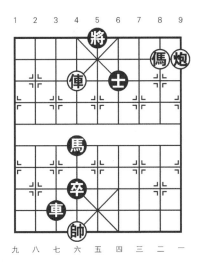

圖242

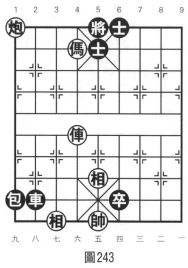

圖243

第 243 局

著法（紅先勝）：

1.傌六進八　士5退4

2.傌八退七　士4進5

3.俥六進五

連將殺，紅勝。

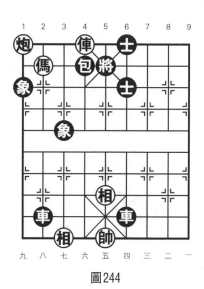

圖244

第 244 局

著法（紅先勝）：

1.俥六退一！　將5退1

2.俥六進一　　將5進1

3.炮九退一　　將5進1

4.俥六退二

連將殺，紅勝。

第 245 局

著法（紅先勝）：

1.俥六平四　　將6平5

2.馬八退六　　將5平4

3.俥四進一　　將4進1

4.馬六進八

連將殺，紅勝。

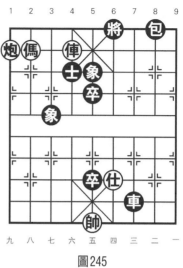

圖245

第 246 局

著法（紅先勝）：

1.炮八進五　　士5退4

2.俥六進三　　將5進1

3.馬五進四　　將5平6

4.俥六平四

連將殺，紅勝。

圖246

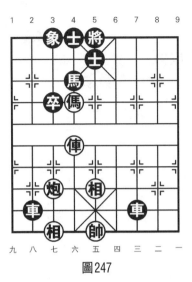

圖247

第 247 局

著法（紅先勝）：

1.炮七進七！　馬4退3

2.傌六進七　　將5平6

3.俥六平四　　士5進6

4.俥四進三

連將殺，紅勝。

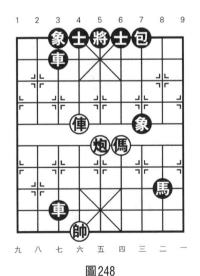

圖248

第 248 局

著法（紅先勝）：

1.俥六進四　　將5進1

2.傌四進五　　象3進5

3.傌五進三　　將5平6

4.俥六平四

連將殺，紅勝。

第 249 局

著法（紅先勝）：

1.俥六進一！ 將5退1

2.俥六平四 將5平4

3.傌七退五 將4平5

4.炮六平五

連將殺，紅勝。

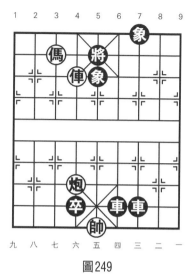

圖249

第 250 局

著法（紅先勝）：

1.炮八退二 士5進4

2.俥六退二 將5退1

3.俥六平五 將5平6

4.俥五平四

連將殺，紅勝。

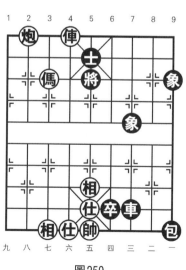

圖250

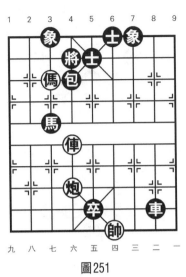

圖251

第 251 局

著法（紅先勝）：

1. 俥六進三！　將4進1
2. 馬七退六　　馬3進4
3. 傌六進四　　將4平5
4. 傌四進三

連將殺，紅勝。

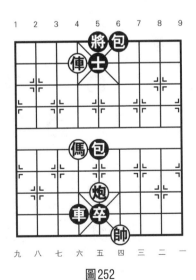

圖252

第 252 局

著法（紅先勝）：

1. 俥六平五　　將5平4
2. 俥五進一　　將4進1
3. 傌六進七　　將4進1
4. 俥五平六

連將殺，紅勝。

第 253 局

著法（紅先勝）：

1. 炮二平六！　包4進5
2. 傌七退六　　士5進4
3. 傌六進四　　士4退5
4. 傌四進六！　將4進1
5. 炮六退三　　包4平5
6. 仕五進六

連將殺，紅勝。

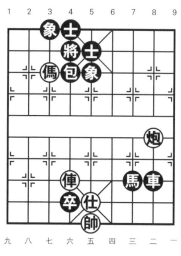

圖253

第 254 局

著法（紅先勝）：

1. 傌四進三　　將5進1
2. 傌三進四　　將5退1
3. 俥六退一　　將5退1
4. 炮三進九

連將殺，紅勝。

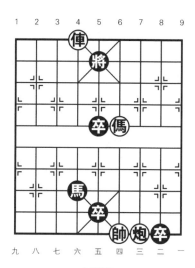

圖254

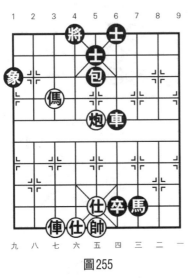

圖255

第 255 局

著法（紅先勝）：

1.傌七進八　將4進1

2.俥七進八　將4退1

3.俥七平五

連將殺，紅勝。

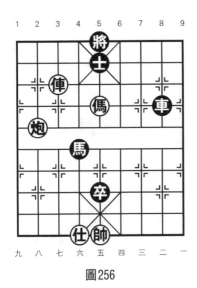

圖256

第 256 局

著法（紅先勝）：

1.俥七進二　士5退4

2.炮八平五　將5平6

3.俥七平六

連將殺，紅勝。

第 257 局

著法（紅先勝）：

1.仕四退五　士6退5

2.俥七平四　士5進6

3.俥四進四

連將殺，紅勝。

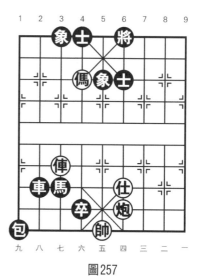

圖257

第 258 局

著法（紅先勝）：

1.炮五平六！　士5進4

黑如改走車4進2，紅則

傌四進五，將4進1，俥七退

二，連將殺，紅勝。

2.傌四進五　將4平5

3.炮六平五

連將殺，紅勝。

圖258

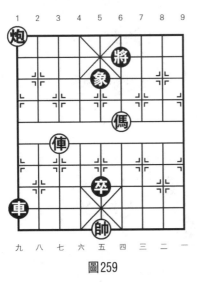

圖259

第 259 局

著法（紅先勝）：

1.俥七進四　將6退1

2.傌四進三　將6平5

3.俥七進一

連將殺，紅勝。

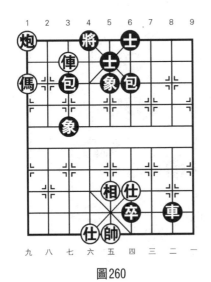

圖260

第 260 局

著法（紅先勝）：

1.傌九進八　象5退3

2.俥七進一　將4進1

3.俥七平六！

連將殺，紅勝。

第 261 局

著法（紅先勝）：

1. 俥七進二　士5退4
2. 傌五進六　將5進1
3. 俥七退一

連將殺，紅勝。

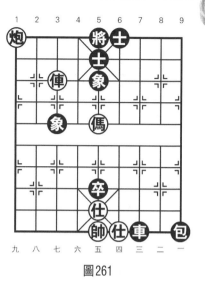

圖261

第 262 局

著法（紅先勝）：

1. 俥七進三　士5退4
2. 傌五進七　士6進5
3. 俥七平六

連將殺，紅勝。

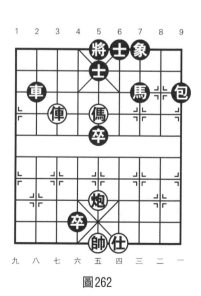

圖262

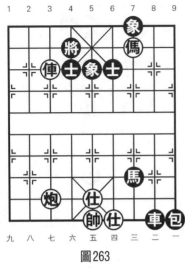

圖263

第 263 局

著法（紅先勝）：

1. 炮七平六　　士4退5

2. 俥七平六！　將4進1

3. 仕五進六

連將殺，紅勝。

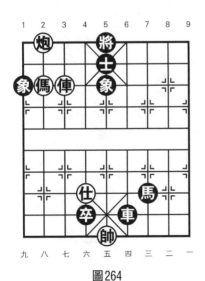

圖264

第 264 局

著法（紅先勝）：

1. 傌八進七　士5退4

2. 傌七退六　將5進1

3. 俥七進一

連將殺，紅勝。

第 265 局

著法（紅先勝）：

1.俥七進三　　將5進1

2.俥七退一　　將5退1

3.傌八進六　　將5平4

4.傌六進七

連將殺，紅勝。

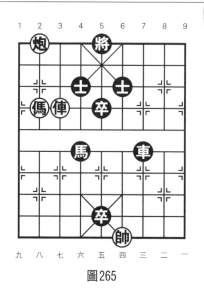

圖265

第 266 局

著法（紅先勝）：

1.傌六退五　　將6進1

2.傌五退四　　車7平6

3.俥七平四！　將6退1

4.傌四進三

連將殺，紅勝。

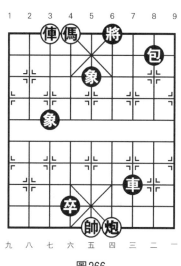

圖266

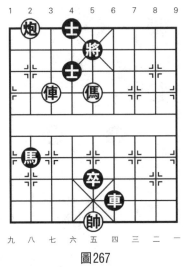

圖267

第 267 局

著法（紅先勝）：

1. 俥七進二　將5進1
2. 炮八退二　士4退5
3. 傌五進七　士5進4
4. 傌七退六

連將殺，紅勝。

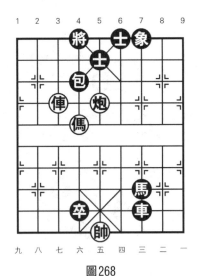

圖268

第 268 局

著法（紅先勝）：

1. 傌六進七　將4進1
2. 傌七進八　將4退1
3. 俥七進三　將4進1
4. 俥七平四

連將殺，紅勝。

第 269 局

著法（紅先勝）：

1. 炮七進一！　　象5退3
2. 傌九進七　　　將5平6
3. 俥七平四　　　士5進6
4. 俥四進一

連將殺，紅勝。

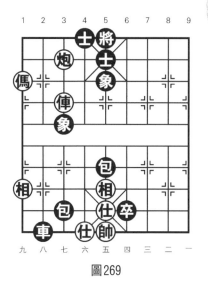

圖269

第 270 局

著法（紅先勝）：

1. 傌四進三　　　將5退1
2. 傌三進四　　　將5進1
3. 俥七平五　　　象3進5
4. 俥五進二

連將殺，紅勝。

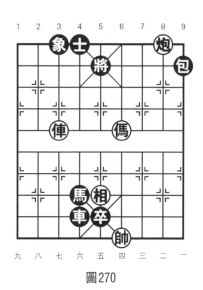

圖270

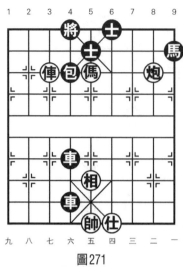

圖271

第 271 局

著法（紅先勝）：

1.俥七進二　將4進1

2.炮二進一　士5進6

3.俥七退一

連將殺，紅勝。

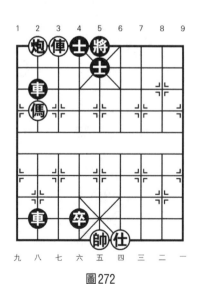

圖272

第 272 局

著法（紅先勝）：

1.俥七退三！　後車退2

2.傌八進七　將5平6

3.俥七平四　士5進6

4.俥四進一

連將殺，紅勝。

第 273 局

著法（紅先勝）：

1. 炮三進三！　將4進1
2. 俥七進四　　將4進1
3. 炮三退二　　士5進6
4. 傌五退七

連將殺，紅勝。

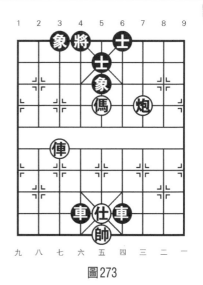

圖273

第 274 局

著法（紅先勝）：

1. 傌七進八　　包6平3
2. 俥七進二　　將4退1
3. 俥七進一　　將4進1
4. 俥七平五

連將殺，紅勝。

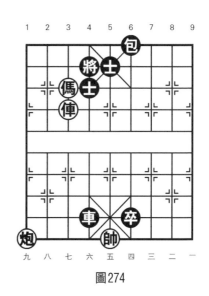

圖274

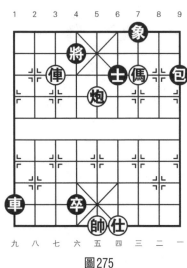

圖275

第 275 局

著法（紅先勝）：

1.傌三進四　將4平5

2.俥七進一　將5退1

3.傌四退五　士6退5

4.俥七進一

連將殺，紅勝。

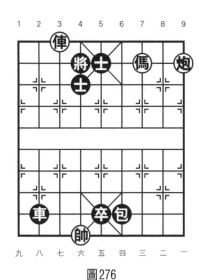

圖276

第 276 局

著法（紅先勝）：

1.傌三退二　士5退6

2.傌二進四　將4平5

3.俥七平五　將5平6

4.傌四進二

連將殺，紅勝。

第 277 局

著法（紅先勝）：

1.俥七平五　象3進5

黑如改走士4進5，紅則
傌四進三，將5平4，俥五平
六，士5進4，俥六進一，連
將殺，紅勝。

2.傌四進三　　將5進1

3.俥五平八！　將5平4

4.俥八平六

連將殺，紅勝。

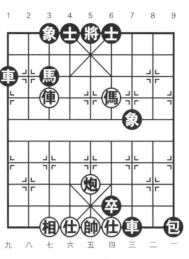

圖277

第 278 局

著法（紅先勝）：

1.傌五進六　士5進4

2.傌六進四　士4退5

3.俥七平六　士5進4

4.俥六進四

連將殺，紅勝。

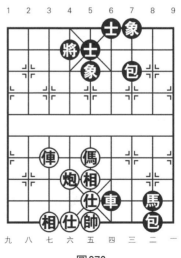

圖278

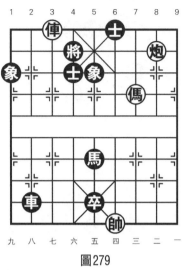

圖279

第 279 局

著法（紅先勝）：

1. 俥七退一　將4退1
2. 傌三進五　將4平5

黑如改走士6進5，紅則俥七平六，將4平5，傌五進三，連將殺，紅勝。

3. 傌五進三　將5平4
4. 俥七平六

連將殺，紅勝。

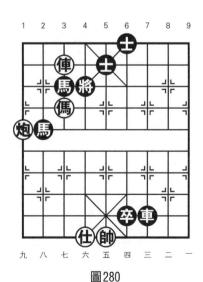

圖280

第 280 局

著法（紅先勝）：

1. 炮九進二！　馬2退1
2. 俥七退一　　將4退1
3. 俥七平九　　將4退1
4. 俥九進二

連將殺，紅勝。

第 281 局

著法（紅先勝）：

1.俥七進一　將5進1

2.傌五進三　將5平4

3.傌三進四　將4進1

4.俥七退二

連將殺，紅勝。

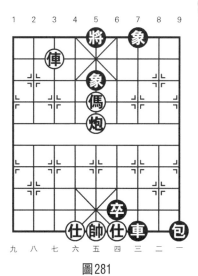

圖281

第 282 局

著法（紅先勝）：

1.炮六平五　象7進5

2.傌六退四　將5平6

3.炮五平四

連將殺，紅勝。

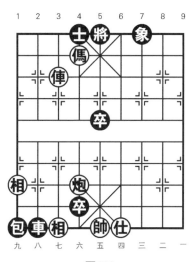

圖282

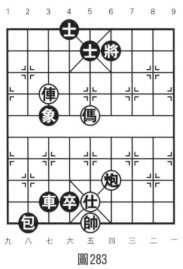

圖283

第283局

著法（紅先勝）：

1. 俥七平四　士5進6
2. 俥四平二　將6平5

黑如改走士6退5，紅則俥二進二，將6退1，馬五進四，連將殺，紅勝。

3. 俥二進二　將5退1
4. 馬五進四

連將殺，紅勝。

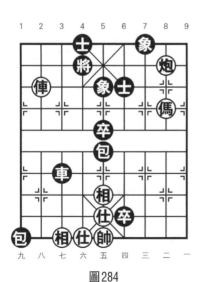

圖284

第284局

著法（紅先勝）：

1. 馬二進三　士4進5
2. 俥八平六！　將4進1
3. 馬三退四

連將殺，紅勝。

第 285 局

著法（紅先勝）：

1. 俥八進一！　將4進1
2. 傌三進四！　士5退6
3. 俥八平六

連將殺，紅勝。

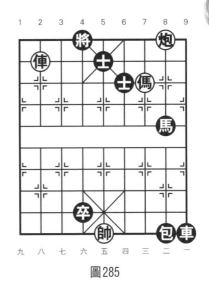

圖285

第 286 局

著法（紅先勝）：

1. 傌九進八　象5退3
2. 傌八退七　將4進1
3. 俥八進一　將4進1
4. 炮九退二

連將殺，紅勝。

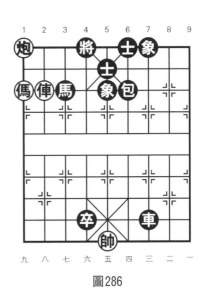

圖286

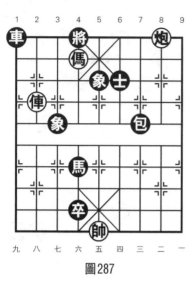

圖287

第 287 局

著法（紅先勝）：

1.傌六進四　包7退4

2.傌四退五　將4進1

3.傌五退七　將4進1

4.俥八進一

連將殺，紅勝。

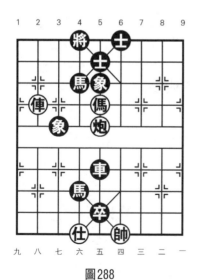

圖288

第 288 局

著法（紅先勝）：

1.傌五進七　將4平5

2.俥八進三　後馬退3

3.俥八平七

連將殺，紅勝。

第 289 局

著法（紅先勝）：

1. 俥八退一　馬2退4
2. 俥八平六　將5退1
3. 俥六平四

連將殺，紅勝。

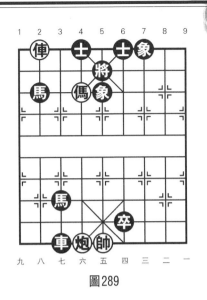

圖289

第 290 局

著法（紅先勝）：

1. 傌三進四　將4平5
2. 俥八進一　將5退1
3. 傌四退五

連將殺，紅勝。

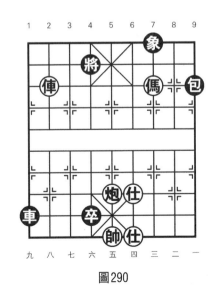

圖290

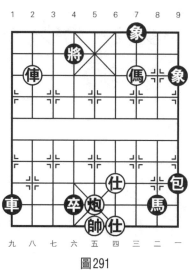

圖291

第 291 局

著法（紅先勝）：

1.傌三進四　將4平5

2.俥八平五　將5平6

3.炮五平四

連將殺，紅勝。

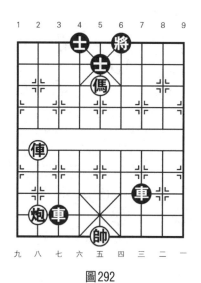

圖292

第 292 局

著法（紅先勝）：

1.俥八平四　將6平5

2.炮八進八　車3退8

3.傌五進七

連將殺，紅勝。

第 293 局

著法（紅先勝）：

1.傌八進六　將6平5

2.俥八平五　將5平4

3.傌六進八

連將殺，紅勝。

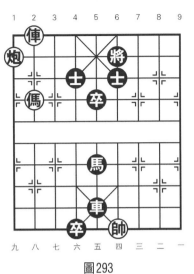

圖293

第 294 局

著法（紅先勝）：

1.傌六進四　將5進1

2.俥八進一　將5進1

3.炮三進一

連將殺，紅勝。

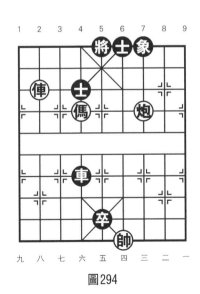

圖294

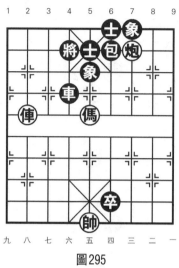

圖295

第 295 局

著法（紅先勝）：

1.傌五進七！ 車4平3

2.俥八平六 車3平4

3.俥六進一

連將殺，紅勝。

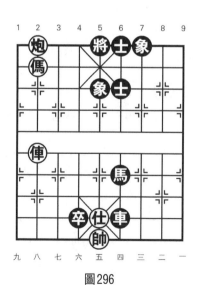

圖296

第 296 局

著法（紅先勝）：

1.傌八退六 將5平4

2.傌六進七 將4進1

3.俥八進四

連將殺，紅勝。

第 297 局

著法（紅先勝）：

1.傌六退五　士6進5

2.俥八平五　將5平6

3.俥五進一　將6進1

4.俥五平四

連將殺，紅勝。

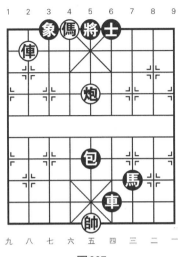

圖297

第 298 局

著法（紅先勝）：

1.俥八進二　象5退3

2.俥八平七　士5退4

3.俥七平六！　將5平4

4.傌四進六

連將殺，紅勝。

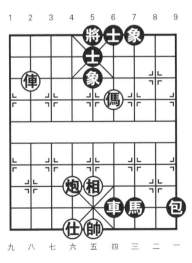

圖298

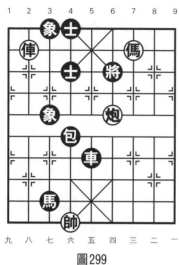

圖299

第 299 局

第一種著法（紅先勝）：

1. 傌三退四　　將6平5

2. 傌四退六　　將5平6

3. 俥八平四！　將6退1

4. 傌六進四

連將殺，紅勝。

第二種著法（紅先勝）：

1. 俥八平四！　將6平5

2. 俥四平六　　將5平6

3. 傌三退四　　將6平5

4. 俥六退一

連將殺，紅勝。

第 300 局

著法（紅先勝）：

1. 傌五進七　　車4進1

2. 俥八進三　　象1退3

3. 俥八平七

連將殺，紅勝。

圖300

第 301 局

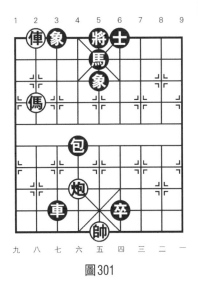

圖301

著法（紅先勝）：

1.傌八進六　將5平4

2.傌六進七　包4平5

3.傌七退六

連將殺，紅勝。

第 302 局

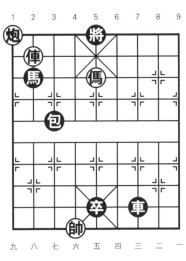

圖302

著法（紅先勝）：

1.傌五進六　包3退4

2.傌六退七　包3進1

3.俥八進一　包3退1

4.俥八平七

連將殺，紅勝。

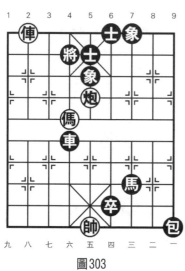

圖303

第 303 局

著法（紅先勝）：

1.俥八退一　將4退1

2.傌六進七　將4平5

3.俥八進一　車4退5

4.俥八平六

連將殺，紅勝。

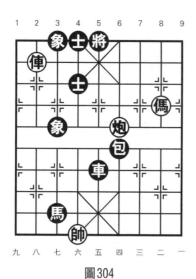

圖304

第 304 局

著法（紅先勝）：

1.傌二進三　將5平6

2.傌三退四　將6平5

3.傌四進六　將5平6

4.俥八平四

連將殺，紅勝。

第 305 局

著法（紅先勝）：

1. 傌六退四　　將5退1
2. 傌八平五　　士4進5
3. 傌五進二　　將5平6
4. 炮五平四

連將殺，紅勝。

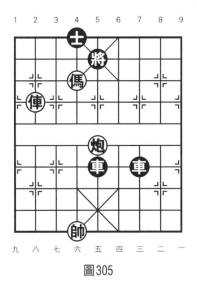

圖305

第 306 局

著法（紅先勝）：

1. 傌五進六　　將5進1
2. 傌六退四　　將5退1
3. 傌四進三　　將5進1
4. 傌八退一

連將殺，紅勝。

圖306

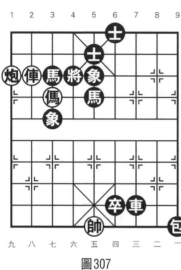

圖307

第 307 局

著法（紅先勝）：

1.俥八平七　　將4退1

2.俥七平六!　將4進1

3.傌七進八　　將4退1

4.炮九進一

連將殺，紅勝。

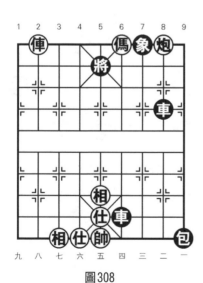

圖308

第 308 局

著法（紅先勝）：

1.俥八退一　　將5退1

2.傌四退三　　象7進5

3.俥八進一　　象5退3

4.俥八平七

連將殺，紅勝。

第 309 局

著法（紅先勝）：

1. 俥七平六！　將4平5
2. 俥六進一！　將5退1
3. 傌六進四　　將5平6
4. 炮八平四

連將殺，紅勝。

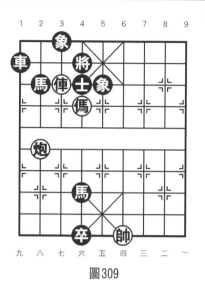

圖309

第 310 局

著法（紅先勝）：

1. 炮一退一　　士5進6
2. 傌二進三　　士6退5
3. 俥八平六！　將4進1
4. 傌三退四

連將殺，紅勝。

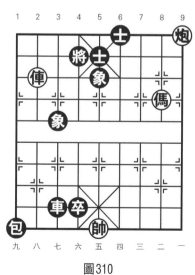

圖310

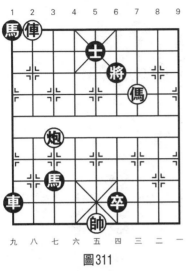

圖311

第 311 局

著法（紅先勝）：
1.傌三退五　將6退1
2.炮七進四　士5退4
3.傌五進六　將6進1
4.炮七退一
連將殺，紅勝。

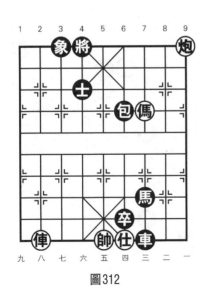

圖312

第 312 局

著法（紅先勝）：
1.傌三進四　士4退5
2.俥八平六　將4平5
3.傌四進二　包6退3
4.傌二退四
連將殺，紅勝。

第 313 局

著法（紅先勝）：

1.俥五進四　　將5退1

2.炮七進四　　士4進5

3.炮七退二！　士5退4

4.俥四進六　　將5進1

5.俥八退一

連將殺，紅勝。

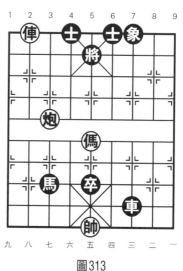

圖313

第 314 局

著法（紅先勝）：

1.俥四進六　　將5平6

2.炮五平四　　馬4進6

3.俥九進三　　士5退4

4.俥九平六

連將殺，紅勝。

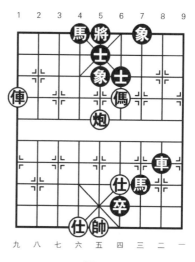

圖314

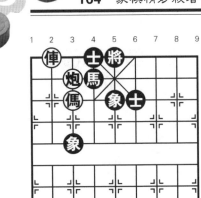

圖315

第 315 局

著法（紅先勝）：

1.炮七進一　士4進5

2.傌七進六！　將5平4

3.炮七退一

連將殺，紅勝。

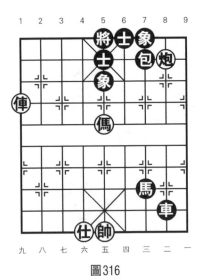

圖316

第 316 局

著法（紅先勝）：

1.傌五進六！　將5平4

2.傌六進八　包7平2

黑如改走將4平5，則俥
九進三，士5退4，俥九平
六，連將殺，紅勝。

3.俥九進三　象5退3

4.俥九平七

連將殺，紅勝。

第 317 局

著法（紅先勝）：

1.炮八進二！　將5退1

2.俥九進一　　將5進1

3.傌三進四　　將5平4

4.俥九退一

連將殺，紅勝。

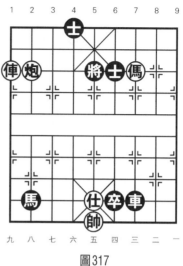

圖317

七、俥傌炮兵
（雙兵）

第 318 局

著法(紅先勝，圖318)：

1.炮二進一　　士6進5

2.傌三進四！　將5平6

3.炮二退三　　將6進1

4.炮二平四

連將殺，紅勝。

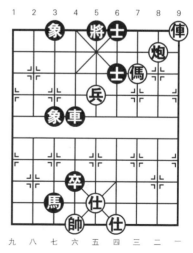

圖318

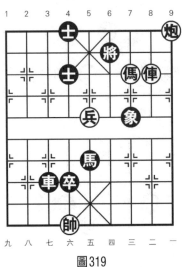

圖319

第 319 局

著法（紅先勝）：

1.傌三進二　將6平5

2.俥二進一　將5進1

3.兵五進一　將5平6

4.俥二退一

連將殺，紅勝。

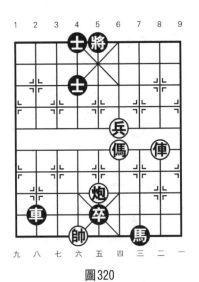

圖320

第 320 局

著法（紅先勝）：

1.兵四平五　將5平6

2.俥二進五　將6進1

3.傌四進三　將6進1

4.俥二退二

連將殺，紅勝。

第 321 局

著法（紅先勝）：

1.傌五進三　　將5平4

2.伡二平四!　　後車退6

3.炮五平六　　包4平7

4.兵七平六

連將殺，紅勝。

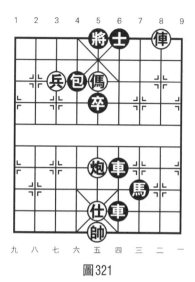

圖321

第 322 局

著法（紅先勝）：

1.伡二進四　象5退7

黑如改走車7退7，紅則

伡二平三，象5退7，傌五進

四，將5平6，炮五平四，連

將殺，紅勝。

2.伡二平三!　　車7退7

3.傌五進四　　將5平6

4.炮五平四

連將殺，紅勝。

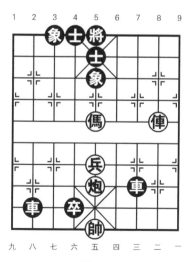

圖322

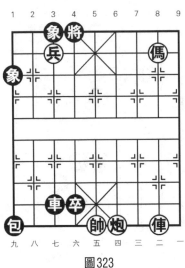

圖323

第 323 局

著法（紅先勝）：

1. 兵七平六！ 將4進1
2. 傌二退四 將4進1
3. 傌四進五 將4退1
4. 俥二進八 將4退1
5. 炮四進九

連將殺，紅勝。

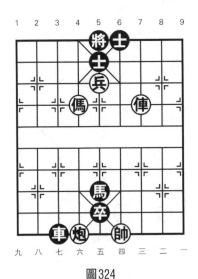

圖324

第 324 局

著法（紅先勝）：

1. 兵五進一！ 士6進5
2. 俥三進三 士5退6
3. 俥三平四

連將殺，紅勝。

第 325 局

著法（紅先勝）：

1. 俥三進一　　將4進1
2. 兵四平五！　將4平5
3. 傌三進二

連將殺，紅勝。

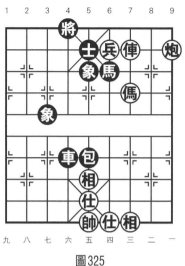

圖325

第 326 局

著法（紅先勝）：

1. 傌二退四　將5進1
2. 俥三進四　將5進1
3. 傌四退五

連將殺，紅勝。

圖326

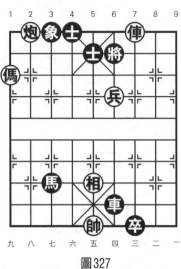

圖327

第 327 局

著法（紅先勝）：

1.炮八退一　士5進4

2.傌九進七　士4進5

3.傌七退五　士5退4

4.俥三退一

連將殺，紅勝。

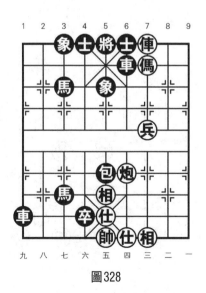

圖328

第 328 局

著法（紅先勝）：

1.俥三平四！　將5進1

2.俥四退一！　將5退1

3.俥四平六　　將5平6

4.兵三平四

連將殺，紅勝。

第 329 局

著法（紅先勝）：

1.俥三平四！　士5退6

2.傌三進二　　將6平5

3.炮九平五　　將5平4

4.兵八平七

連將殺，紅勝。

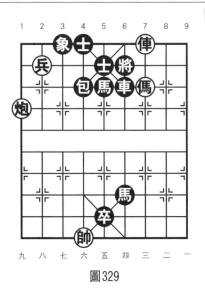

圖329

第 330 局

著法（紅先勝）：

1.傌三退五！　將5平4

2.俥四進二　　士4進5

3.炮五平六

連將殺，紅勝。

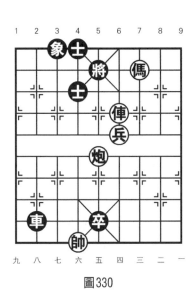

圖330

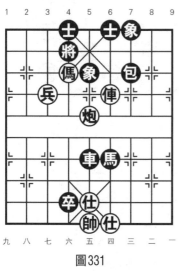

圖331

第331局

著法（紅先勝）：

1. 俥四進二　　士4進5

2. 炮五平六！　將4進1

3. 兵七平六

連將殺，紅勝。

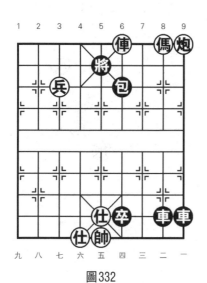

圖332

第332局

著法（紅先勝）：

1. 俥四平五　　將5平4

2. 兵七進一　　將4進1

3. 傌二退四

連將殺，紅勝。

第 333 局

著法（紅先勝）：

1. 傌四進二　　將6平5
2. 炮一進四　　士5退6
3. 俥四進四　　將5進1
4. 炮一退一　　將5進1
5. 兵五進一　　將5平4
6. 俥四平六

連將殺，紅勝。

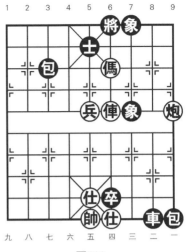

圖333

第 334 局

著法（紅先勝）：

1. 炮五平六　　士5進4
2. 兵六平五　　士4退5
3. 俥四平六　　士5進4
4. 俥六進四

連將殺，紅勝。

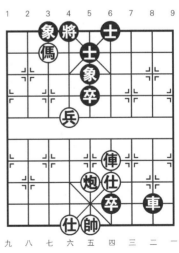

圖334

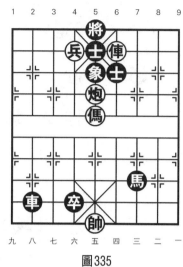

圖335

第 335 局

著法（紅先勝）：

1. 兵六平五！　士6退5
2. 俥四平五　　將5平4
3. 俥五進一　　將4進1
4. 傌五進七　　將4進1
5. 俥五平六

連將殺，紅勝。

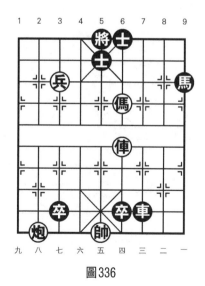

圖336

第 336 局

著法（紅先勝）：

1. 傌四進六　　將5平4
2. 炮八平六　　卒3平4
3. 俥四進五！　士5退6
4. 傌六進四

連將殺，紅勝。

第 337 局

著法（紅先勝）：

1. 俥五進三　將6進1
2. 炮八退一！　車2退1

黑如改走士4進5，紅則俥五退一，將6退1，俥五進一，連將殺，紅勝。

3. 兵四進一！　將6進1
4. 俥五平四

連將殺，紅勝。

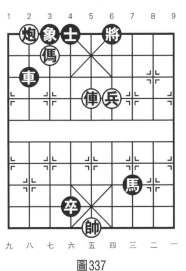

圖337

第 338 局

著法（紅先勝）：

1. 兵四進一！　包6退6
2. 傌八進七　士4退5
3. 俥五退一　將6退1
4. 俥五進一

連將殺，紅勝。

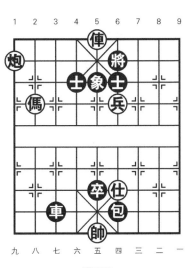

圖338

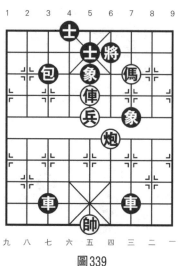

圖339

黑如改走將6平5，紅則俥五進一，將5平4，傌三進四，連將殺，紅勝。

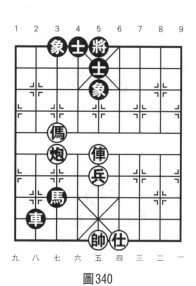

圖340

第339局

第一種著法（紅先勝）：

1. 俥五平四　士5進6
2. 俥四進一！　將6平5
3. 俥四進一！　將5平6
4. 兵五平四

連將殺，紅勝。

第二種著法（紅先勝）：

1. 兵五平四　士5進6
2. 兵四平三　士6退5

3. 傌三退四　士5進6
4. 傌四進六　士6退5
5. 俥五平四　士5進6
6. 俥四進一

連將殺，紅勝。

第340局

著法（紅先勝）：

1. 炮七進五！　象5退3
2. 傌七進六　將5平6
3. 俥五平四　士5進6
4. 俥四進三

連將殺，紅勝。

第 341 局

著法（紅先勝）：

1. 傌六進四　　將5平4
2. 俥五平六!　士5進4
3. 炮八平六　　士4退5
4. 兵七平六

連將殺，紅勝。

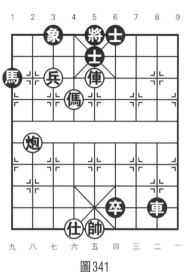

圖341

第 342 局

著法（紅先勝）：

1. 俥五進五!　象3進5
2. 傌八退六　　士4進5
3. 炮九進五　　象5進3
4. 傌六退八!　象3退1
5. 傌八退六

連將殺，紅勝。

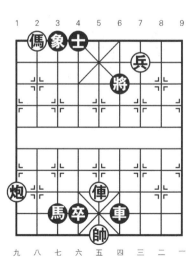

圖342

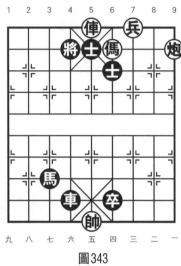

圖343

第 343 局

著法（紅先勝）：

1.俥五退一！　士6退5

2.傌四退五　　將4退1

3.炮一進一　　士5退6

4.兵三平四

連將殺，紅勝。

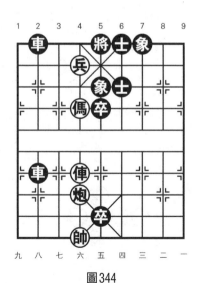

圖344

第 344 局

著法（紅先勝）：

1.兵六平五！　士6進5

2.傌六進七　　將5平6

3.炮六平四

連將殺，紅勝。

第 345 局

著法（紅先勝）：

1. 炮六退六　　士5進4
2. 俥六進一！　將4進1
3. 兵五平六

連將殺，紅勝。

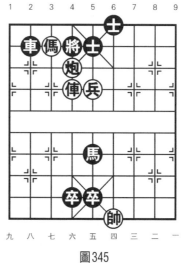

圖345

第 346 局

著法（紅先勝）：

1. 傌五進四　　包4平6
2. 傌四進三　　包6平7
3. 兵五平四

連將殺，紅勝。

圖346

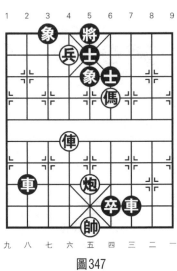

圖347

第 347 局

著法（紅先勝）：

1.兵六平五！　士6退5

2.傌四進六　　將5平4

3.傌六進八　　將4平5

4.俥六進五

連將殺，紅勝。

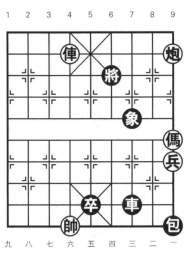

圖348

第 348 局

著法（紅先勝）：

1.傌一進二　　將6平5

2.傌二進三　　將5平6

3.俥六退一　　象7退5

4.俥六平五

連將殺，紅勝。

第 349 局

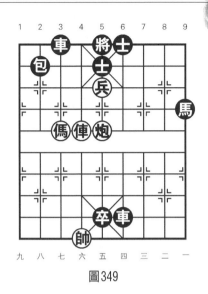

圖349

著法（紅先勝）：

1.兵五進一！ 將5進1

2.俥六進三 將5退1

3.俥六平五！ 將5進1

4.傌七進五

連將殺，紅勝。

第 350 局

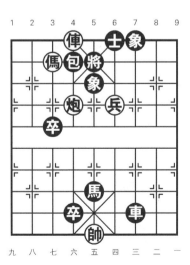

圖350

著法（紅先勝）：

1.炮六平五 將5平6

2.兵四進一！ 將6進1

3.俥六平四 包4平6

4.傌七進五

連將殺，紅勝。

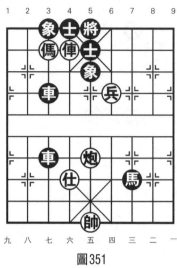

圖351

第 351 局

著法（紅先勝）：

1.俥六平五　　將5平6

2.俥五進一　　將6進1

3.兵四進一！　將6進1

4.俥五平四

連將殺，紅勝。

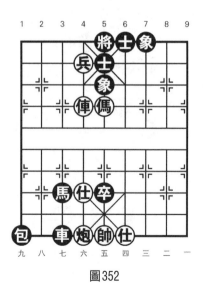

圖352

第 352 局

著法（紅先勝）：

1.兵六進一！　士5退4

2.俥六進三　　將5進1

3.傌五進三　　將5平6

4.俥六平四

連將殺，紅勝。

第 353 局

著法（紅先勝）：

1.兵四平五！　將5進1

黑如改走士4進5，紅則炮八進一，士5退4，俥六進三，將5進1，俥六退一，連將殺，紅勝。

2.俥六進二　　將5退1

3.俥六進一！　將5平4

4.炮八進一

連將殺，紅勝。

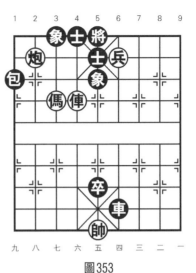

圖353

第 354 局

著法（紅先勝）：

1.俥六進一！　將5進1

2.俥六平五　　將5平4

3.炮九平六！　將4進1

4.俥五平六

連將殺，紅勝。

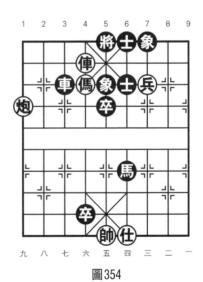

圖354

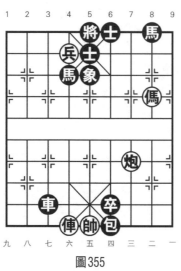

圖355

第 355 局

著法（紅先勝）：

1.炮三進六！　象5退7

2.傌二進三　　馬4退6

3.兵六進一

連將殺，紅勝。

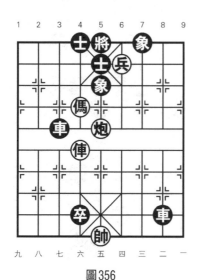

圖356

第 356 局

著法（紅先勝）：

1.兵四進一！　將5平6

2.俥六平四　　將6平5

3.傌六進四　　將5平6

4.傌四進二　　將6平5

5.俥四進五

連將殺，紅勝。

第 357 局

著法（紅先勝）：

1.傌五進四！　將5進1

2.炮二退一　　將5退1

3.俥七平六！　將5平4

4.炮二進一

連將殺，紅勝。

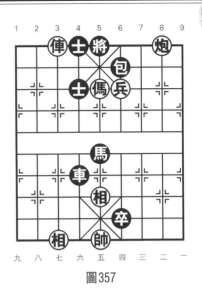

圖357

第 358 局

著法（紅先勝）：

1.傌六退四　　將5平6

2.炮六平四　　馬4進6

3.俥七退一　　士6進5

4.傌四進二

連將殺，紅勝。

圖358

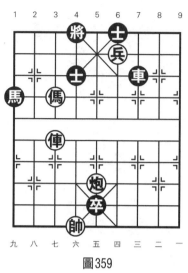

圖359

第 359 局

著法（紅先勝）：

1.傌七進五！ 車7平5

黑如改走士6進5，紅則俥七進五，將4進1，兵四平五，連將殺，紅勝。

2.俥七進五　將4進1

3.兵四平五！ 士6進5

4.炮五平六

連將殺，紅勝。

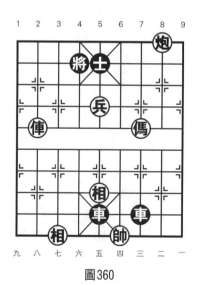

圖360

第 360 局

著法（紅先勝）：

1.炮二退一　士5進6

2.傌三進四　將4平5

3.俥八進三

連將殺，紅勝。

第 361 局

著法（紅先勝）：

1.俥八進六！　將5進1

2.傌五進三！　將5平4

3.傌三進四

連將殺，紅勝。

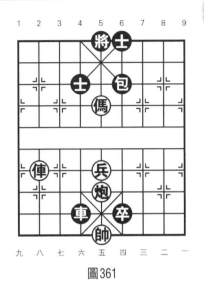

圖361

第 362 局

著法（紅先勝）：

1.傌五進六！　車4退2

黑如改走士5進4，紅則
傌六進五，將4平5，炮六平
五，連將殺，紅勝。

2.傌六進五　將4進1

3.俥八退二

連將殺，紅勝。

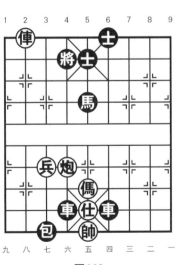

圖362

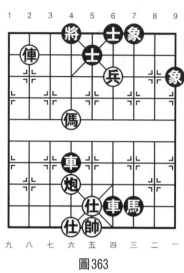

圖363

第 363 局

著法（紅先勝）：

1. 傌六進七　　將4平5
2. 炮六平五　　士5進4
3. 兵四平五　　士6進5
4. 俥八進一

連將殺，紅勝。

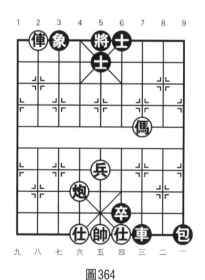

圖364

第 364 局

著法（紅先勝）：

1. 俥八平七　　士5退4
2. 炮六平五　　士6進5
3. 傌三進四　　將5平6
4. 炮五平四

連將殺，紅勝。

第 365 局

著法（紅先勝）：

1.俥八平六　將6進1

2.傌四進五　將6平5

3.傌五進三　將5平6

4.俥六平四

連將殺，紅勝。

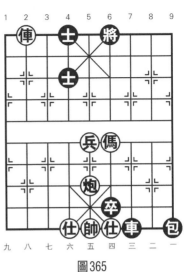

圖365

第 366 局

著法（紅先勝）：

1.傌八進七　將5平4

2.俥八進四　將4進1

3.炮九進二　將4進1

4.兵六進一

連將殺，紅勝。

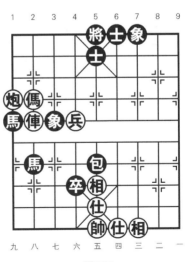

圖366

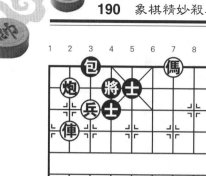

圖367

第 367 局

著法（紅先勝）：

1.兵七進一　　將4退1

2.炮八進一！　包3平7

3.兵七進一　　將4進1

4.俥八進二

連將殺，紅勝。

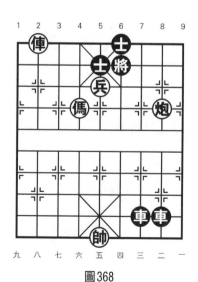

圖368

第 368 局

著法（紅先勝）：

1.兵五平四！　士5進6

2.俥八平四！　將6退1

3.炮二平四　　士6退5

4.傌六進四

連將殺，紅勝。

第 369 局

著法（紅先勝）：

1.傌三退五！　將5進1

2.俥四平五　　將5平6

3.兵四進一　　將6退1

4.炮五平四

連將殺，紅勝。

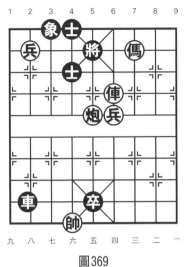

圖369

第 370 局

著法（紅先勝）：

1.傌四進三　　包5退2

2.傌三退五　　包5進6

3.傌五進三　　包5退6

4.俥五平六！　車3平4

5.傌三退五

連將殺，紅勝。

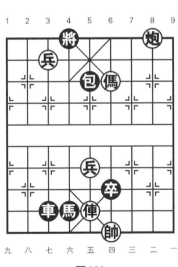

圖370

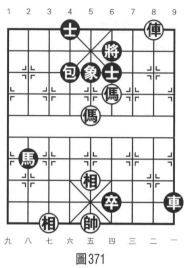

圖371

八、俥 雙 傌

第 371 局

著法（紅先勝）：

1.傌四進二　將6平5

2.俥二退一　將5退1

3.傌五進六　將5平6

4.俥二平四

連將殺，紅勝。

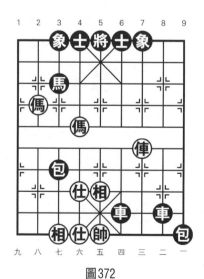

圖372

第 372 局

著法（紅先勝）：

1.傌八進六　將5進1

2.俥三進四　車6退7

3.俥三平四

連將殺，紅勝。

第 373 局

著法（紅先勝）：

1.俥三進一　將6進1

2.傌二退三　將6平5

3.俥三退一

連將殺，紅勝。

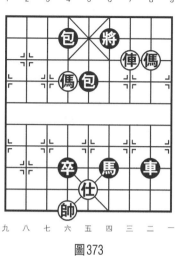

圖373

第 374 局

著法（紅先勝）：

1.傌七進六　將6平5

2.傌八進七　將5平4

3.俥三退一　將4進1

4.傌六退八

連將殺，紅勝。

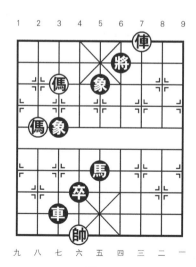

圖374

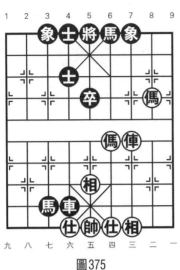

圖375

第 375 局

著法（紅先勝）：

1.傌二進四　將5進1

2.俥三進四　將5進1

3.後傌進三　將5平6

4.俥三平四

連將殺，紅勝。

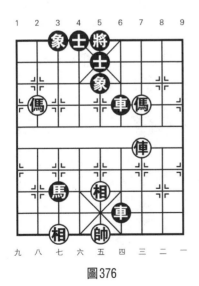

圖376

第 376 局

著法（紅先勝）：

1.傌八進七　將5平6

2.傌三進二　將6進1

3.俥三進四　將6退1

4.俥三平五

連將殺，紅勝。

第 377 局

著法（紅先勝）：

1.俥七進二　　將5退1

2.傌五進四！　將5平6

3.傌六退五

連將殺，紅勝。

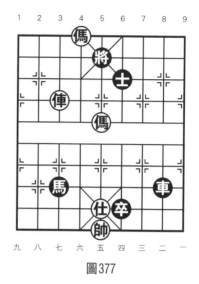

圖377

第 378 局

著法（紅先勝）：

1.傌六退四　　將5進1

2.俥七進二　　將5進1

3.後傌進三　　將5平6

4.俥七平四

連將殺，紅勝。

圖378

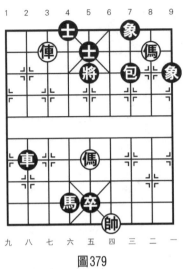

圖379

第 379 局

著法（紅先勝）：

1.傌二退三　將5平4

2.傌三退五　將4平5

3.後傌進六

連將殺，紅勝。

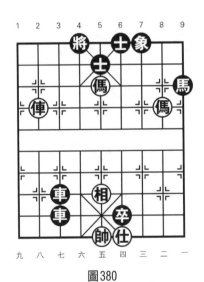

圖380

第 380 局

著法（紅先勝）：

1.俥八平六　將4平5

2.傌五進三　馬9退7

3.傌二進三

連將殺，紅勝。

第 381 局

著法（紅先勝）：

1. 俥八進三　將4退1
2. 傌六進七　將4平5
3. 傌四進三

連將殺，紅勝。

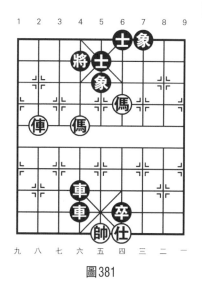

圖381

第 382 局

著法（紅先勝）：

1. 傌五進四　將5退1
2. 俥八進一　將5退1
3. 傌二退四　將5平4
4. 俥八平六

連將殺，紅勝。

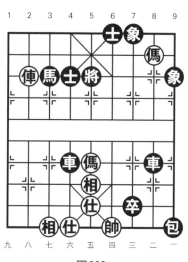

圖382

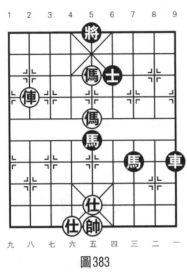

圖383

第 383 局

著法（紅先勝）：

1.後傌進四　　將5進1

2.傌四進三！　將5平4

3.傌五退七　　將4退1

4.俥八進三

連將殺，紅勝。

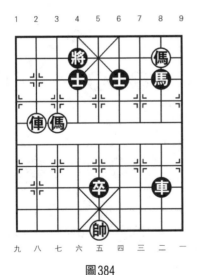

圖384

第 384 局

著法（紅先勝）：

1.傌二進四　　將4平5

2.俥八進三　　將5退1

3.傌七進六！　將5平6

4.俥八進一

連將殺，紅勝。

第 385 局

著法（紅先勝）：

1.前傌退六 　將5平4

2.俥八進二 　將4退1

3.俥八進一 　將4進1

4.傌六進八

連將殺，紅勝。

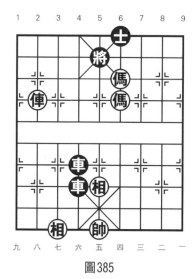

圖385

第 386 局

著法（紅先勝）：

1.傌八進六 　將6進1

黑另有以下兩種應著：

（1）將6平5，傌五進七，將5退1，傌六退五，連將殺，紅勝。

（2）將6退1，傌五進三，將6平5，傌六退五，連將殺，紅勝。

2.傌五退三！ 　象5進7

3.俥九退二 　象7退5

4.俥九平五

連將殺，紅勝。

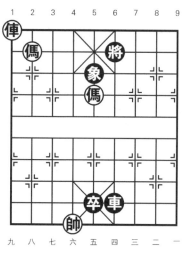

圖386

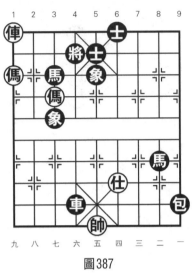

圖387

第 387 局

著法（紅先勝）：

1.傌九進八　將4退1

2.傌八退七　將4進1

3.前傌退九　將4進1

4.傌九進八

連將殺，紅勝。

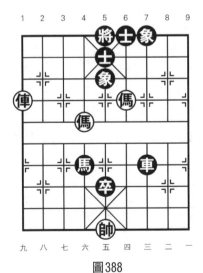

圖388

第 388 局

著法（紅先勝）：

1.俥九進三　象5退3

黑如改走士5退4，紅則
傌四進六，將5進1，俥九退
一，連將殺，紅勝。

2.俥九平七　士5退4

3.傌四進六　將5進1

4.俥七退一

連將殺，紅勝。

九、俥雙傌兵

第 389 局

著法（紅先勝）：

1. 兵四進一！　將5平6
2. 俥一平四！　士5進6
3. 後傌進二　　將6進1
4. 傌一退二

連將殺，紅勝。

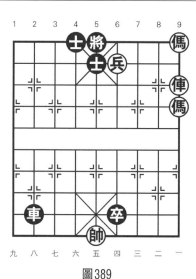

圖389

第 390 局

著法（紅先勝）：

1. 俥四進一　　將5進1
2. 傌八進七　　馬3退4
3. 俥四平五　　將5平4
4. 傌七進八

連將殺，紅勝。

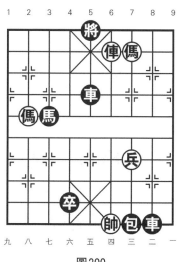

圖390

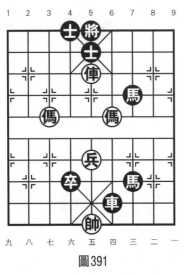

圖391

第 391 局

著法（紅先勝）：

1.傌七進六　　將5平6

2.俥五平四！　士5進6

3.傌四進三

連將殺，紅勝。

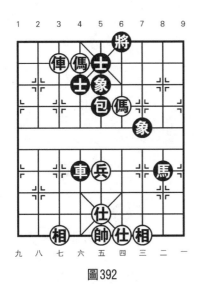

圖392

第 392 局

著法（紅先勝）：

1.俥七進一　　將6進1

2.傌四進二　　將6進1

3.俥七平四！

連將殺，紅勝。

第 393 局

著法（紅先勝）：

1.傌七進六　將6平5

2.俥七退一　將5退1

3.傌五進四　將5平4

4.俥七進一

連將殺，紅勝。

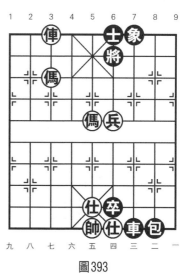

圖393

十、俥 雙 炮

第 394 局

著法（紅先勝）：

1.俥二平四　包9平6

2.俥四進一！　將6進1

3.炮五平四

連將殺，紅勝。

圖394

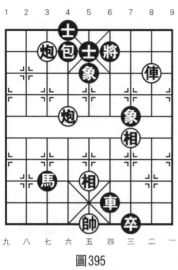

圖395

第 395 局

著法（紅先勝，圖395）：

1.俥二進一　　將6進1

2.炮六進二！　士5進4

3.俥二退一

連將殺，紅勝。

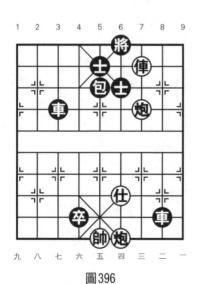

圖396

第 396 局

著法（紅先勝）：

1.俥三進一　　將6進1

2.炮三平四！　車3平6

3.炮四進六

連將殺，紅勝。

第 397 局

著法（紅先勝）：

1. 炮二進三　包6進2
2. 俥三進三　包6退2
3. 俥三平四

連將殺，紅勝。

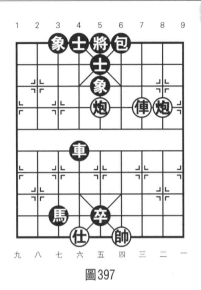

圖397

第 398 局

著法（紅先勝）：

1. 前炮進三　士4進5
2. 俥三進五　將6進1
3. 後炮進五　士5退4
4. 俥三退一

連將殺，紅勝。

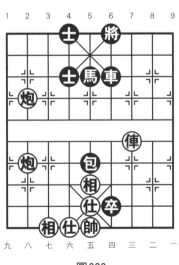

圖398

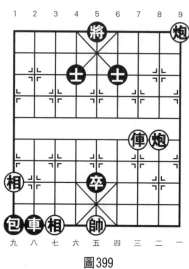

圖399

第 399 局

著法（紅先勝）：

1.炮二進五　將5進1

2.俥三進四　將5進1

3.炮二退二　士6退5

4.炮一退二

連將殺，紅勝。

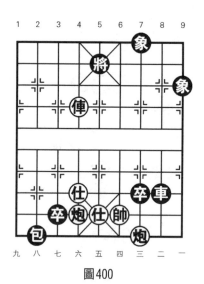

圖400

第 400 局

著法（紅先勝）：

1.俥六平五　象7進5

2.俥五進一！　將5進1

3.炮三平五

連將殺，紅勝。

第 401 局

著法（紅先勝）：

1.俥六進三　將6進1

2.炮八退一　將6進1

3.俥六平四

連將殺，紅勝。

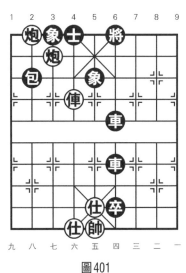

圖401

第 402 局

著法（紅先勝）：

1.俥六進一　將5退1

2.炮七進一　士4進5

3.俥六進一

連將殺，紅勝。

圖402

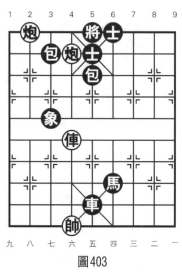

圖403

第 403 局

著法（紅先勝）：

1. 炮六進一　　包3退1
2. 炮六平四！　士5退4
3. 俥六進五　　將5進1
4. 俥六退一

連將殺，紅勝。

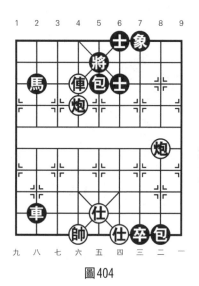

圖404

第 404 局

著法（紅先勝）：

1. 炮六平五　　包5進6

黑如改走將5平6，紅則
炮二平四，士6退5，炮五平
四，連將殺，紅勝。

2. 俥六平五！　將5平6
3. 炮五平四　　士6退5
4. 炮二平四

連將殺，紅勝。

第 405 局

著法（紅先勝）：

1. 俥六進二　　將5退1
2. 炮八進三　　象3進1
3. 炮三進五　　士6進5
4. 俥六進一

連將殺，紅勝。

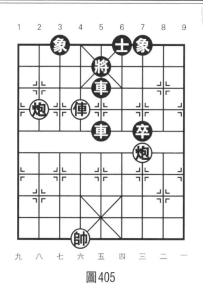

圖405

第 406 局

著法（紅先勝）：

1. 俥七平四！　馬8進6
2. 炮九進一　　士4進5
3. 炮八進一

連將殺，紅勝。

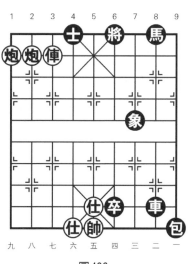

圖406

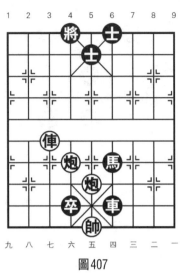

圖407

第 407 局

著法(紅先勝):

1.俥七平六　士5進4

2.俥六進三　將4平5

3.炮六平五

連將殺,紅勝。

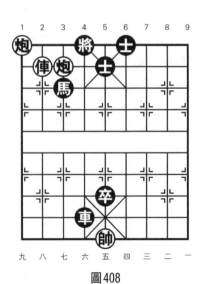

圖408

第 408 局

著法（紅先勝）:

1.炮七進一　馬3退2

2.炮七退三　馬2進4

3.俥八進一

連將殺,紅勝。

第 409 局

著法（紅先勝）：

1. 俥八進九　將4進1
2. 俥八退一　將4退1
3. 炮七進二

連將殺，紅勝。

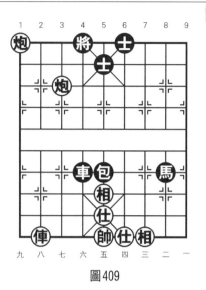

圖409

第 410 局

著法（紅先勝）：

1. 炮九退一！　將5退1
2. 俥八進八　　將5退1
3. 炮九進二

連將殺，紅勝。

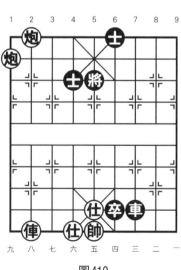

圖410

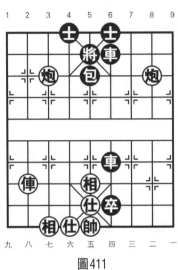

圖411

第 411 局

著法（紅先勝）：

1.俥八進六　將5退1

2.炮七進二　士4進5

3.炮二進二

連將殺，紅勝。

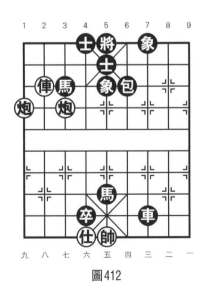

圖412

第 412 局

著法（紅先勝）：

1.炮九進三　馬3退2

2.炮七進三！　象5退3

3.炮九平七

連將殺，紅勝。

第 413 局

著法（紅先勝）：

1. 俥八進五　　將5進1
2. 炮九退二　　士4退5
3. 炮七進五

連將殺，紅勝。

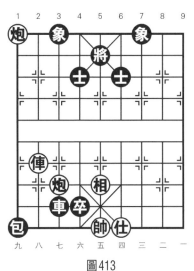

圖413

第 414 局

著法（紅先勝）：

1. 俥八退一　　將4退1
2. 炮九進二　　將4退1
3. 俥八進二　　象5退3
4. 俥八平七

連將殺，紅勝。

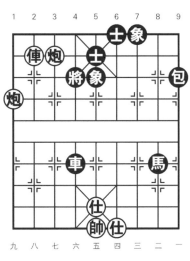

圖414

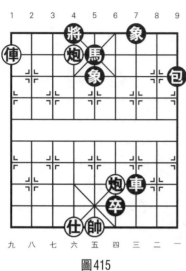

圖415

第 415 局

著法（紅先勝）：

1.俥九進一！　將4進1

2.炮四進六　　將4進1

3.俥九平六

連將殺，紅勝。

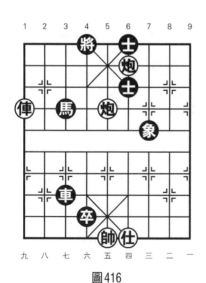

圖416

第 416 局

著法（紅先勝）：

1.俥九進三　　將4進1

2.炮五進二　　將4進1

3.俥九平六　　馬3退4

4.俥六退一

連將殺，紅勝。

十一、俥雙炮兵

（雙兵）

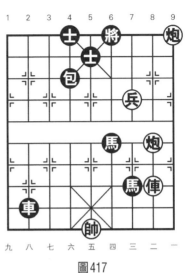

圖417

第 417 局

著法（紅先勝，圖417）：

1.炮二進五　　將6進1

2.俥二進六　　將6進1

3.兵三平四

連將殺，紅勝。

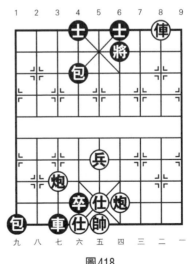

第 418 局

著法（紅先勝）：

1.俥二退一　　將6進1

2.仕五進四　　將6平5

3.炮七平五

連將殺，紅勝。

圖418

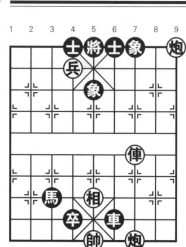

圖419

第 419 局

著法（紅先勝）：

1. 炮三進九！　象5退7
2. 俥三平五　士4進5
3. 俥五進四

連將殺，紅勝。

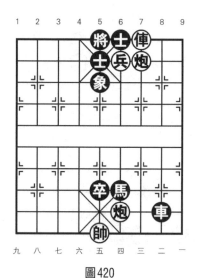

圖420

第 420 局

著法（紅先勝）：

1. 俥三平四！　士5退6
2. 炮三進一　士6進5
3. 兵四進一

連將殺，紅勝。

第 421 局

著法（紅先勝）：

1.炮三平五　　將5平6

2.俥三進五　　將6進1

3.兵四進一！　將6進1

4.俥三平四

連將殺，紅勝。

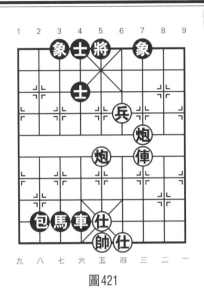

圖421

第 422 局

著法（紅先勝）：

1.兵六進一！　將5平4

2.前炮進二！　車1平2

3.炮八進八

連將殺，紅勝。

圖422

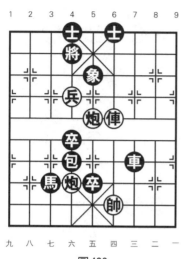

圖423

第 423 局

著法（紅先勝）：

1.俥四進三　士4進5

2.炮五平六！　包4退2

3.炮六進三

連將殺，紅勝。

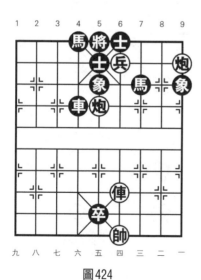

圖424

第 424 局

著法（紅先勝）：

1.炮一進一　　象9退7

2.兵四進一！　馬7退6

3.俥四進七

連將殺，紅勝。

第 425 局

著法（紅先勝）：

1. 仕六退五　　包4平8
2. 兵五平六　　包8平4
3. 兵六平七！　包4平8
4. 炮四平六

連將殺，紅勝。

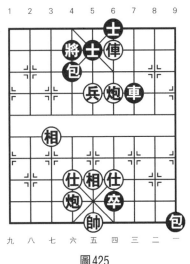

圖425

第 426 局

著法（紅先勝）：

1. 俥五進四　　將5平6
2. 俥五進一　　將6進1
3. 兵四進一！　將6進1
4. 俥五平四

連將殺，紅勝。

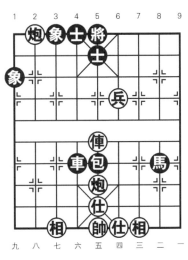

圖426

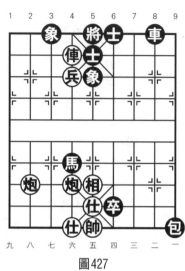

圖427

第 427 局

著法（紅先勝）：

1.炮八進七　象3進1

2.俥六進一！　將5平4

3.兵六進一　將4平5

4.兵六進一

連將殺，紅勝。

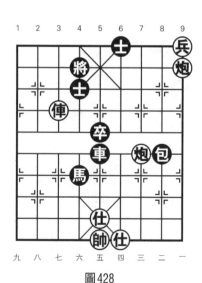

圖428

第 428 局

著法（紅先勝）：

1.俥七進二　將4退1

2.炮三進五　士6進5

3.俥七進一

連將殺，紅勝。

第 429 局

著法（紅先勝）：

1.炮六退一　將5進1

2.炮六平四　將5進1

3.兵四平五

連將殺，紅勝。

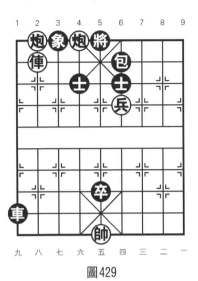

圖429

第 430 局

著法（紅先勝）：

1.兵七進一　士5退4

2.兵七平六！　將5平4

3.炮七進二

連將殺，紅勝。

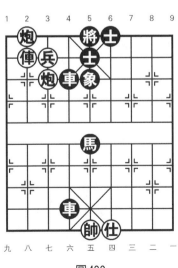

圖430

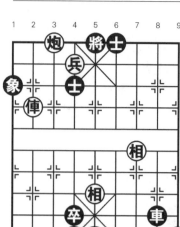

圖431

第 431 局

著法（紅先勝）：

1.俥八平五　　士6進5

2.俥五進二！　將5平6

3.兵六進一　　象1退3

4.兵六平五

連將殺，紅勝。

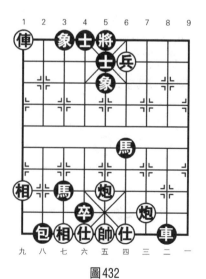

圖432

第 432 局

著法（紅先勝）：

1.兵四平五！　將5平6

2.炮五平四　　馬6進8

3.炮三平四

連將殺，紅勝。

第 433 局

著法（紅先勝）：

1.俥九平六！　將4進1

2.兵六進一　　將4退1

3.兵六進一　　將4退1

4.兵六進一

連將殺，紅勝。

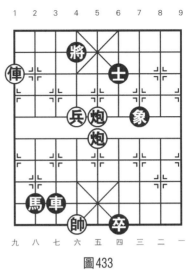

圖433

第 434 局

著法（紅先勝）：

1.兵五進一！　將5平4

2.兵七平六　　車5平4

3.兵六進一

連將殺，紅勝。

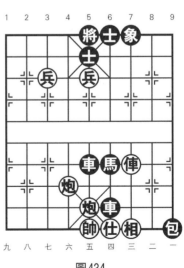

圖434

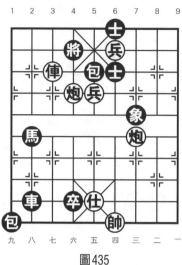

圖435

第 435 局

著法（紅先勝）：

1. 俥七平六！　將4進1
2. 炮三平六　　馬2退4
3. 前炮平九　　馬4進6
4. 兵五平六

連將殺，紅勝。

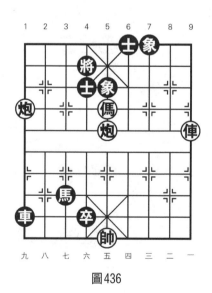

圖436

十二、俥傌雙炮

第 436 局

著法（紅先勝）：

1. 炮九平六　　將4平5
2. 傌五進三　　將5平6
3. 俥一平四

連將殺，紅勝。

第 437 局

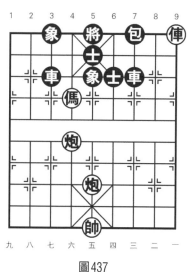

圖437

著法（紅先勝）：

1.俥一平三！　車7退2

2.傌六進四　　將5平4

3.炮五平六

連將殺，紅勝。

第 438 局

著法（紅先勝）：

1.炮二進一　　將5進1

2.俥一平五　　將5平6

3.炮二退一　　將6進1

4.俥五進一

連將殺，紅勝。

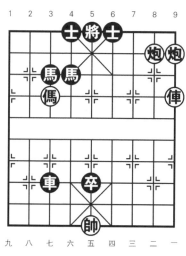

圖438

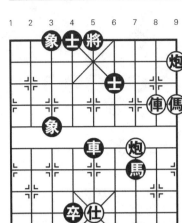

圖439

第 439 局

著法（紅先勝）：

1.俥二進三　將5進1

2.傌一進二　將5進1

3.炮三進三　士6退5

4.炮一退一

連將殺，紅勝。

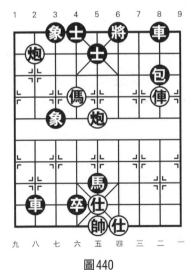

圖440

第 440 局

著法（紅先勝）：

1.俥二平四　包8平6

黑如改走士5進6，紅則俥四進一，將6平5，傌六進七，連將殺，紅勝。

2.俥四進一！　士5進6

3.炮五平四　將6平5

4.傌六進七

連將殺，紅勝。

第 441 局

著法（紅先勝）：

1. 傌七進五　士6進5
2. 俥二平五　將5平6
3. 俥五進一　將6進1
4. 俥五平四

連將殺，紅勝。

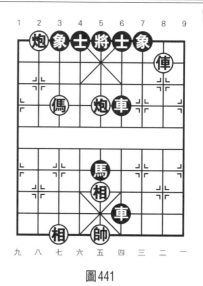

圖441

第 442 局

著法（紅先勝）：

1. 俥二進八　士4進5
2. 俥二平五　將4退1
3. 俥五進一　將4進1
4. 傌五進四

連將殺，紅勝。

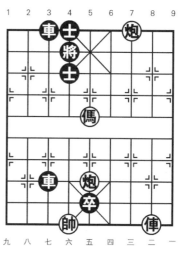

圖442

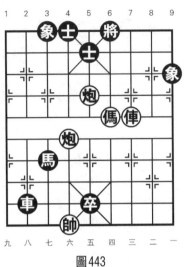

圖443

第 443 局

著法（紅先勝）：

1.炮六平四　士5進6

2.傌四進五　士6退5

3.俥三平四　將6平5

4.傌五進三

連將殺，紅勝。

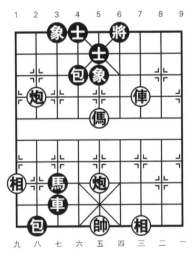

圖444

第 444 局

著法（紅先勝）：

1.俥三平四　　士5進6

2.俥四進一！　包4平6

3.炮八平四　　包6平7

4.傌五進四

連將殺，紅勝。

第 445 局

著法（紅先勝）：

1. 俥四平五　　將5平6
2. 炮三進三　　將6進1
3. 傌七進六

連將殺，紅勝。

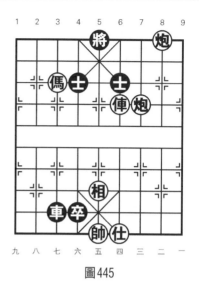

圖445

第 446 局

著法（紅先勝）：

1. 傌二進四　　將5平6
2. 傌四進三　　將6平5
3. 俥四進三

連將殺，紅勝。

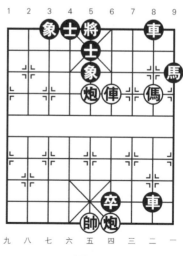

圖446

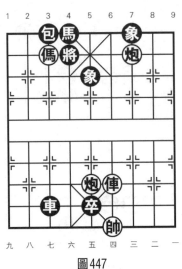

圖447

第 447 局

著法（紅先勝）：

1. 俥四進六　　將4進1

2. 炮三退一　　象5進7

3. 炮五進五

連將殺，紅勝。

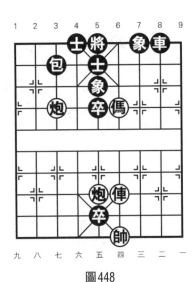

圖448

第 448 局

著法（紅先勝）：

1. 傌四進三！　包3平7

2. 炮七進三！　象5退3

3. 俥四進七

連將殺，紅勝。

第 449 局

著法（紅先勝）：

1.傌二進三　將5平4

2.傌三退五　將4平5

3.傌五進七　將5平4

4.俥四平六

連將殺，紅勝。

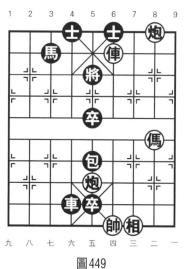

圖449

第 450 局

著法（紅先勝）：

1.傌三進五　將4平5

2.傌五進七　將5平4

3.俥四平六!　馬2退4

4.傌七進八

連將殺，紅勝。

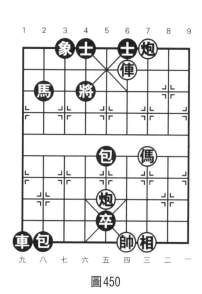

圖450

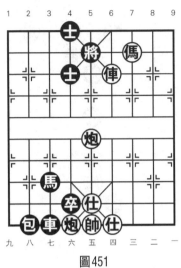

圖451

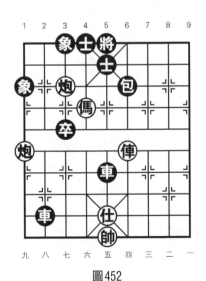

圖452

第 451 局

著法（紅先勝）：

1. 傌三退五　將5平4
2. 俥四進一　士4進5
3. 俥四平五　將4退1
4. 俥五平七

連將殺，紅勝。

第 452 局

著法（紅先勝）：

1. 傌六進七　　將5平6
2. 俥四進三！　士5進6
3. 炮九平四　　士6退5
4. 炮七平四

連將殺，紅勝。

第 453 局

著法（紅先勝）：

1.炮三進七　將4進1

2.俥四退四　士5進4

黑如改走士5進6，紅則
炮三退一，將4退1，俥四平
六，連將殺，紅勝。

3.炮三退一　將4退1

4.俥四進五

連將殺，紅勝。

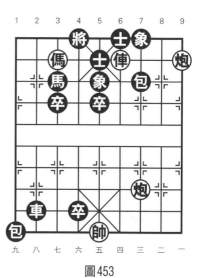

圖453

第 454 局

著法（紅先勝）：

1.俥四平五！　馬4退6

2.炮五平四　包6平8

3.俥五平四　包8平6

4.俥四進一

連將殺，紅勝。

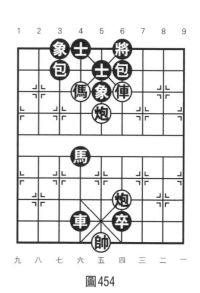

圖454

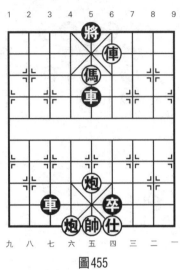

圖455

第 455 局

著法（紅先勝）：

1. 傌五進七　將5平4
2. 俥四進一　將4進1
3. 傌七退六　車3平4
4. 傌六進八
連將殺，紅勝。

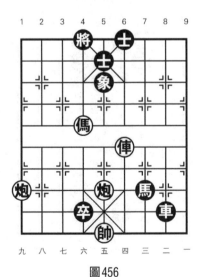

圖456

第 456 局

著法（紅先勝）：

1. 俥四進五！　將4進1
2. 炮九平六　士5進4
3. 俥四退一　　將4退1
4. 傌六進七
連將殺，紅勝。

第 457 局

著法（紅先勝）：

1. 俥四平六！　馬2退4
2. 傌三退五　　將4退1
3. 傌五進七　　將4退1
4. 炮八進七　　象3進1
5. 炮九進一

連將殺，紅勝。

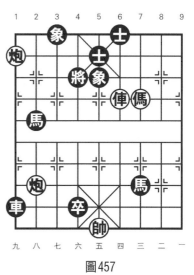

圖457

第 458 局

著法（紅先勝）：

1. 傌七進六　　將5平4
2. 炮八平六　　馬3退4
3. 炮三平六

連將殺，紅勝。

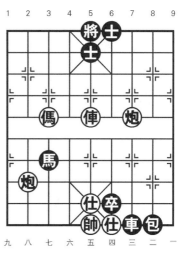

圖458

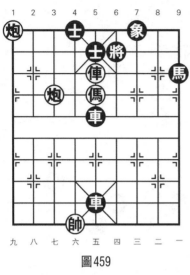

圖459

第 459 局

著法（紅先勝）：

1.俥五平三！ 後車退1

2.炮七進二 士5進4

3.炮九退一 將6退1

4.俥三進二

連將殺，紅勝。

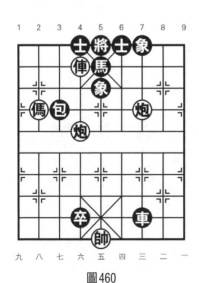

圖460

第 460 局

著法（紅先勝）：

1.俥六進一！ 將5平4

2.炮三平六 將4平5

3.傌八進七

連將殺，紅勝。

第 461 局

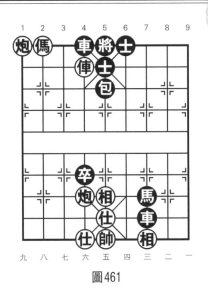

圖461

著法（紅先勝）：

1.俥六進一　士5退4

2.傌八退七　士4進5

3.傌七進六

連將殺，紅勝。

第 462 局

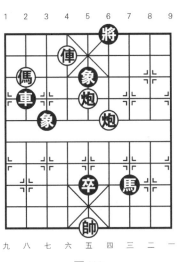

圖462

著法（紅先勝）：

1.俥六進一　　將6進1

2.俥六平四！　將6退1

3.傌八進六　　將6進1

4.傌六退四！　將6進1

5.炮五平四

連將殺，紅勝。

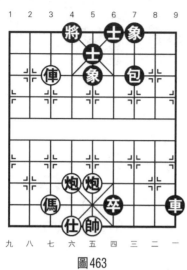

圖463

第 463 局

著法（紅先勝）：

1. 傌七進六　士5進4
2. 傌六進五　士4退5
3. 傌五進六

連將殺，紅勝。

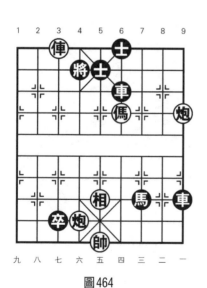

圖464

第 464 局

著法（紅先勝）：

1. 俥七退一　　將4退1
2. 傌四進六！　卒3平4
3. 炮一平六

連將殺，紅勝。

第 465 局

著法（紅先勝）：

1. 俥七進五　將4進1
2. 俥七退一　將4退1
3. 馬五進六　車4退1
4. 馬六進七

連將殺，紅勝。

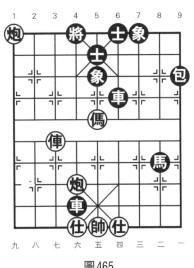

圖465

第 466 局

著法（紅先勝）：

1. 炮三進三　士6進5
2. 俥七進一　將4進1
3. 炮二平六！　車2平4
4. 俥七退一　將4退1
5. 俥七平五

連將殺，紅勝。

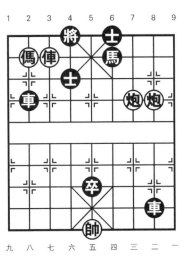

圖466

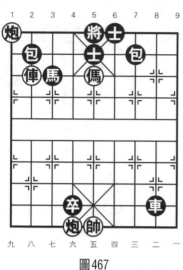

圖467

第 467 局

著法（紅先勝）：

1.馬五進三　包2平7

2.俥八進二　馬3退4

3.俥八平六

連將殺，紅勝。

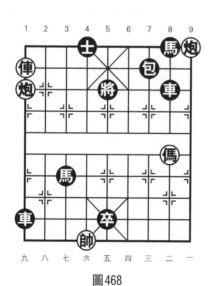

圖468

第 468 局

著法（紅先勝）：

1.馬二進三　　將5平6

2.俥九平四！　馬8進6

3.炮一平四

連將殺，紅勝。

第 469 局

著法（紅先勝）：

1.俥八平六！　將5進1

2.俥六退一　　將5退1

3.炮八進七

連將殺，紅勝。

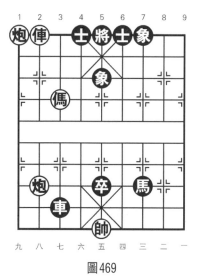

圖469

第 470 局

著法（紅先勝）：

1.炮八平五！　象7進5

2.傌八進七　　車4進1

3.俥八進五

連將殺，紅勝。

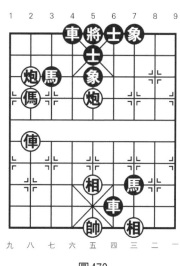

圖470

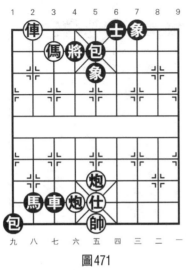

圖471

第 471 局

著法（紅先勝）：

1.傌七退六！　車3平4

2.傌六進八　　將4進1

3.俥八平六　　包5平4

4.俥六退一

連將殺，紅勝。

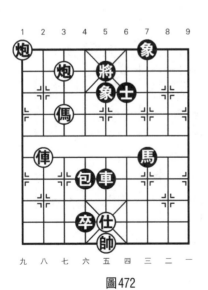

圖472

第 472 局

著法（紅先勝）：

1.傌七進六！　將5平4

2.炮九退一　　將4退1

3.俥八進五　　象5退3

4.俥八平七

連將殺，紅勝。

第 473 局

著法（紅先勝）：

1. 俥八平六！　將4進1
2. 傌三退四　　將4平5
3. 傌四退六　　將5平4
4. 炮八平六　　車8平4
5. 傌六進四　　將4平5
6. 傌四進三

連將殺，紅勝。

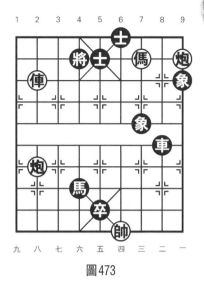

圖473

第 474 局

著法（紅先勝）：

1. 俥九進三　　將5進1
2. 傌八進七　　將5平6
3. 俥九平四

連將殺，紅勝。

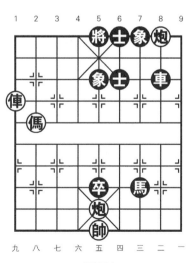

圖474

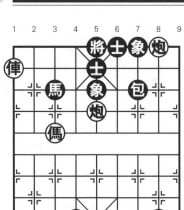

圖475

第 475 局

著法（紅先勝）：

1.傌七進六！ 包7平4

2.俥九平五 將5平4

3.炮五平六

連將殺，紅勝。

十三、俥傌雙炮兵
（雙兵）

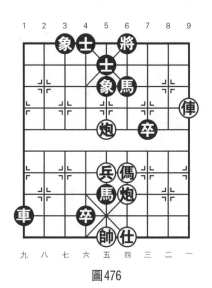

圖476

第 476 局

著法（紅先勝）：

1.俥一進三 象5退7

2.俥一平三 將6進1

3.炮五平四 馬6進4

4.傌四進三

連將殺，紅勝。

第 477 局

著法（紅先勝）：

1.傌六進四！　將6進1

2.前炮平一！　車6退1

3.俥二平四

連將殺，紅勝。

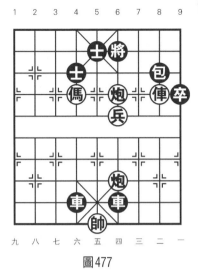

圖477

第 478 局

著法（紅先勝）：

1.炮三進二　將6進1

2.俥二進三　將6進1

3.傌四進六

連將殺，紅勝。

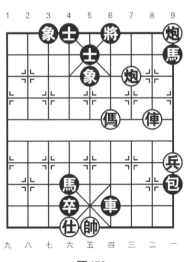

圖478

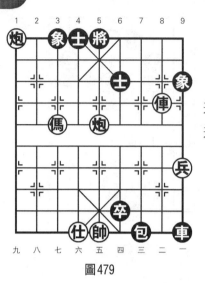

圖479

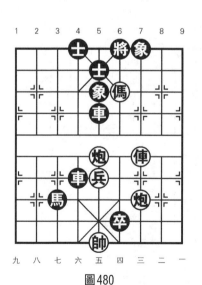

圖480

第 479 局

第一種著法（紅先勝）：

1.俥二平五　將5平6

黑如改走士6退5，紅則傌七

進六，將5平6，俥五平四，士5

進6，俥四進一，連將殺，紅勝。

2.炮五平四　士6退5

3.俥五平四　將6平5

4.傌七進六

連將殺，紅勝。

第二種著法（紅先勝）：

1.傌七進五　士6退5

黑如改走將5平6，紅則傌五進三，將6平5，俥二平

五，士6退5，俥五進二，連將殺，紅勝。

2.傌五進三　士5進6

3.俥二平五　士6退5

4.俥五進二

連將殺，紅勝。

第 480 局

著法（紅先勝）：

1.炮三平四　車5平6

2.傌四進二　將6平5

3.俥三進五　車6退3

4.俥三平四

連將殺，紅勝。

第 481 局

著法（紅先勝）：

1.炮七進三！　象5退3

2.俥三進二　　士5退6

3.傌五進三　　包4平5

4.俥三平四

連將殺，紅勝。

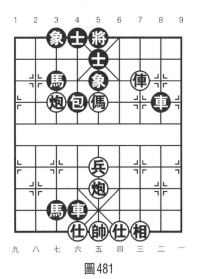

圖481

第 482 局

著法（紅先勝）：

1.兵六進一！　將5平4

2.俥四平六！　士5進4

3.炮二平六　　士4退5

4.傌四進六　　前車平4

5.傌六進七

連將殺，紅勝。

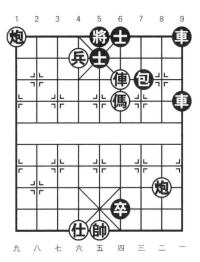

圖482

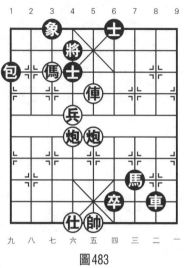

圖483

第 483 局

著法（紅先勝）：

1.兵六平五　　士4退5

2.俥五平六　　士5進4

3.俥六進一！　將4進1

4.傌七退六

連將殺，紅勝。

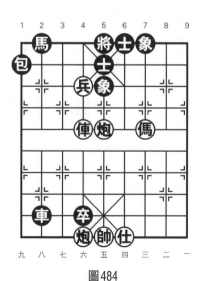

圖484

第 484 局

著法（紅先勝）：

1.傌三進四　　將5平4

2.兵六進一！　馬2進4

3.俥六進三

連將殺，紅勝。

第 485 局

著法（紅先勝）：

1.炮四平九　將5平6

2.傌六進七　將6進1

3.炮五平四　將6平5

4.傌六退一

連將殺，紅勝。

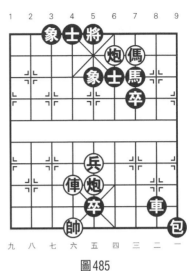

圖485

第 486 局

著法（紅先勝）：

1.傌五進三　將6平5

2.炮八進一　象5退3

3.傌七平五　士4退5

4.傌五進二

連將殺，紅勝。

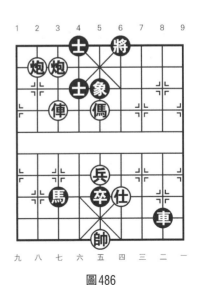

圖486

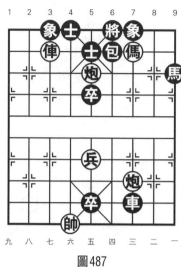

圖487

第 487 局

著法（紅先勝）：

1.炮三平四！　士5進6

2.俥七平四　　將6平5

3.俥四進一　　將5進1

4.俥四平五

連將殺，紅勝。

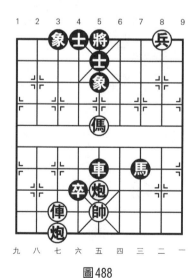

圖488

第 488 局

著法（紅先勝）：

1.炮七進九！　象5退3

2.傌五進六　　將5平6

3.兵二平三

連將殺，紅勝。

第 489 局

著法（紅先勝）：

1.俥七退五　將5平4

2.俥八退一　將4進1

3.俥五進四　車8退6

4.俥八平六

連將殺，紅勝。

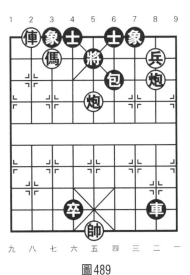

圖489

第 490 局

著法（紅先勝）：

1.俥八平六！　將5平4

2.傌八進七　將4進1

3.傌七進八　將4進1

4.兵七進一

連將殺，紅勝。

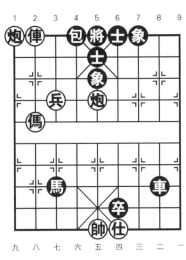

圖490

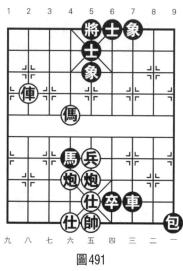

圖491

第 491 局

著法（紅先勝）：

1. 俥八進三　　士5退4
2. 俥八平六！　將5平4

黑如改走將5進1，紅則
傌六進四，將5平6，炮五平
四，連將殺，紅勝。

3. 傌六進五　　將4平5
4. 傌五進七

連將殺，紅勝。

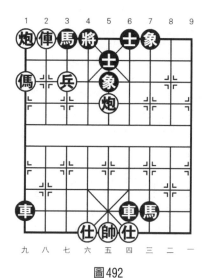

圖492

第 492 局

著法（紅先勝）：

1. 俥八平七　　將4進1
2. 兵七平六！　將4進1
3. 俥七退二　　將4退1
4. 傌九進八

連將殺，紅勝。

第 493 局

著法（紅先勝）：

1.俥八平七　將4進1

2.俥七退一　將4退1

黑如改走將4進1，紅則
俥七退一，將4退1，傌九進
八，連將殺，紅勝。

3.傌九進八　象5退3

4.俥七進一　將4進1

5.俥七平六

連將殺，紅勝。

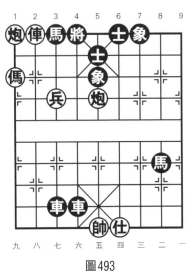

圖493

第 494 局

著法（紅先勝）：

1.俥八平七　將4進1

2.俥七退一　將4退1

3.俥七平六　將4進1

4.傌九進八　將4進1

5.兵七平六

連將殺，紅勝。

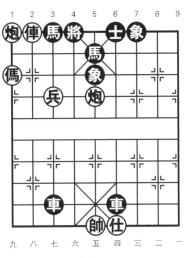

圖494

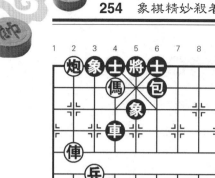

圖495

第 495 局

著法（紅先勝）：

1.炮七進七　　將5進1

2.炮七退一！　將5平4

3.炮八退一　　將4進1

4.俥八進二

連將殺，紅勝。

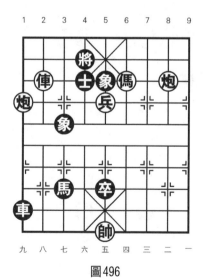

圖496

第 496 局

著法（紅先勝）：

1.炮九平六　　士4退5

2.俥八平六！　將4進1

3.兵五進一　　將4退1

4.兵五平六！

連將殺，紅勝。

第 497 局

著法（紅先勝）：

1. 兵六進一　　將6進1
2. 傌四進二！　包5平8
3. 俥九平五！　車5退2
4. 炮五平四

連將殺，紅勝。

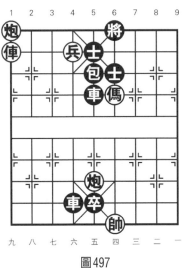

圖497

第 498 局

著法（紅先勝）：

1. 後炮進四！　馬3進5
2. 兵六進一！　將5平4
3. 俥四進一

連將殺，紅勝。

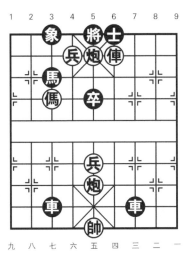

圖498

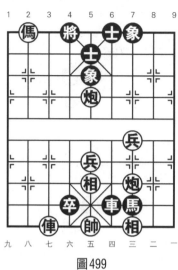

圖499

第 499 局

著法（紅先勝）：

1.炮三進七　象5退7

2.俥七進九　將4進1

3.俥七退一　將4退1

4.俥七平六

連將殺，紅勝。

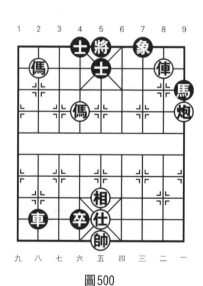

圖500

十四、俥雙傌炮

第 500 局

著法（紅先勝）：

1.傌八退六！　士5進4

2.傌六進四　　將5平6

3.炮一平四

連將殺，紅勝。

第 501 局

著法（紅先勝）：

1.俥六進五　　包2平5

2.俥二平五！　士4退5

3.俥五進三

連將殺，紅勝。

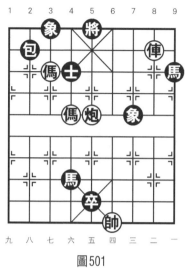

圖501

第 502 局

著法（紅先勝）：

1.俥六進一！　將5平4

　黑如改走將5進1，紅則
俥六平四，將5平4，馬六進
七，連將殺，紅勝。

2.炮八進四　　將4進1

3.馬六進七

連將殺，紅勝。

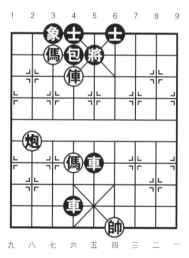

圖502

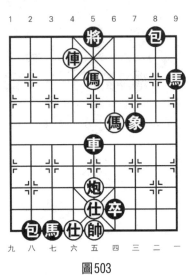

圖503

第 503 局

著法（紅先勝）：

1.傌五進三　　將5平6

2.炮五平四　　車5平6

3.傌四進五

連將殺，紅勝。

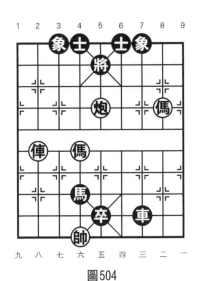

圖504

第 504 局

著法（紅先勝）：

1.俥八進四　　將5進1

2.傌六進七　　將5平4

3.俥八退一

連將殺，紅勝。

第 505 局

著法（紅先勝）：

1.俥七進六！ 　將5平4

2.俥八進一 　　將4進1

3.傌六進七

連將殺，紅勝。

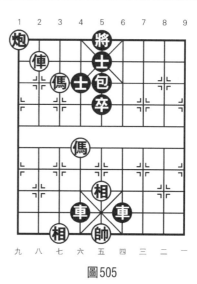

圖505

十五、俥雙傌炮兵

第 506 局

著法（紅先勝）：

1.俥六進三！ 　士5進4

2.炮二平六 　　士4退5

3.傌四進六！ 　將4進1

4.炮六退二 　　將4平5

5.兵五進一 　　將5平6

6.炮六平四

連將殺，紅勝。

圖506

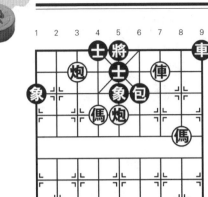

圖507

十六、俥雙傌雙炮

第507局

著法（紅先勝）：

1.炮七進一！ 象1退3

2.俥三進一！ 車9平7

3.傌六進七 將5平6

4.傌二進三！ 車7進2

5.炮五平四

連將殺，紅勝。

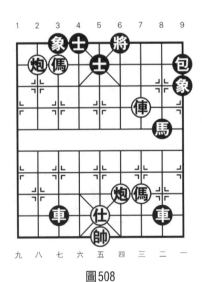

圖508

第508局

著法（紅先勝）：

1.俥三平四 包9平6

2.俥四進二！ 將6進1

3.傌三進四 馬8退6

4.傌四進三

連將殺，紅勝。

第 509 局

著法（紅先勝）：

1. 俥六進四　　包5平6

2. 俥五進七　　將5進1

3. 俥四平五

連將殺，紅勝。

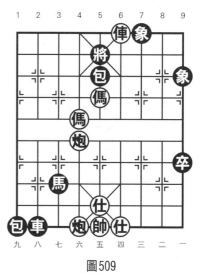

圖509

第 510 局

著法（紅先勝）：

1. 炮四進一　　士5進6

黑如改走士5進4，紅則
俥七退一，將4退1，傌四進
五，士6進5，俥七進一，連
將殺，紅勝。

2. 俥七退一　　將4退1

3. 傌四進五　　士6進5

4. 俥七進一

連將殺，紅勝。

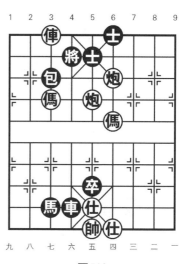

圖510

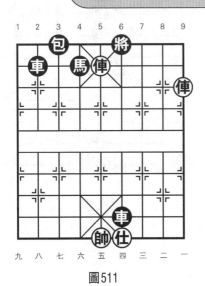

圖511

第二章 雙俥類

一、雙俥

第 511 局

著法（紅先勝）：

1. 俥五進一　將6進1
2. 俥一進一　將6進1
3. 俥五退二

連將殺，紅勝。

圖512

第 512 局

著法（紅先勝）：

1. 前俥進一　士5退6
2. 後俥平五　士4進5
3. 俥五進一　將5平4
4. 俥二平四

連將殺，紅勝。

第 513 局

著法（紅先勝）：

1. 俥九平六　包5平4
2. 俥六退一　將4平5
3. 俥三退一
連將殺，紅勝。

圖513

第 514 局

著法（紅先勝）：

1. 俥三平六　士5進4
2. 俥五平六　將4平5
3. 後車平五　前包平5
4. 俥五進一
連將殺，紅勝。

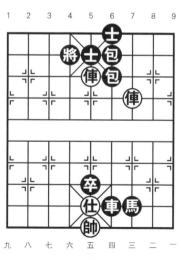

圖514

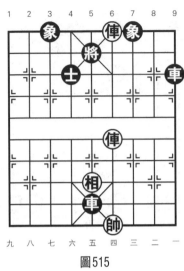

圖515

第 515 局

著法（紅先勝）：

1. 後俥進四　　將5進1
2. 前俥平五　　士4退5
3. 俥四平五　　將5平4
4. 前俥平六

連將殺，紅勝。

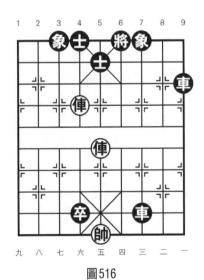

圖516

第 516 局

著法（紅先勝）：

1. 俥六進三！　　將6進1
2. 俥五進四　　　將6進1
3. 俥六平四

連將殺，紅勝。

第 517 局

著法（紅先勝）：

1.俥五進二！　將5平6

2.俥七平四　　包8平6

3.俥四進一

連將殺，紅勝。

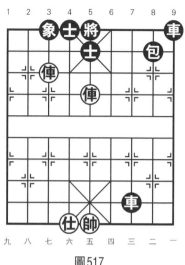

圖517

第 518 局

著法（紅先勝）：

1.俥七進六　將5退1

2.俥五進五　將5平4

3.俥五平六

連將殺，紅勝。

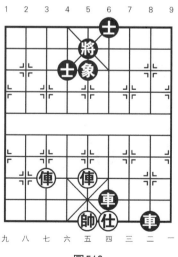

圖518

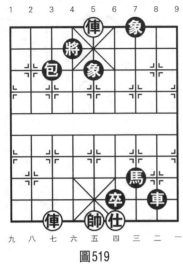

圖519

第519局

著法（紅先勝）：

1.俥七平六　包3平4

2.俥六進七！　將4進1

3.俥五平六

連將殺，紅勝。

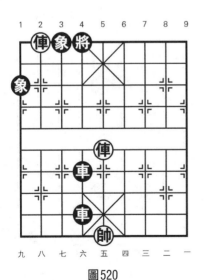

圖520

第520局

著法（紅先勝）：

1.俥五進五　將4進1

2.俥八退一　將4進1

3.俥五平六

連將殺，紅勝。

第 521 局

著法（紅先勝）：

1.俥九進一　士5退4
2.俥六進一　將5進1
3.俥九退一　包4退7
4.俥九平六
連將殺，紅勝。

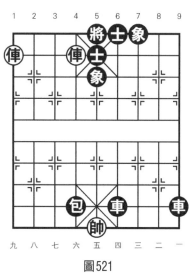

圖521

第 522 局

著法（紅先勝）：

1.俥八進三　象5退3
2.俥七進三　將4進1
3.俥七退一　將4進1
4.俥八退二
連將殺，紅勝。

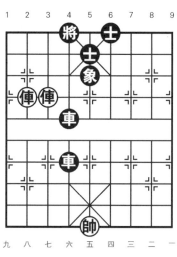

圖522

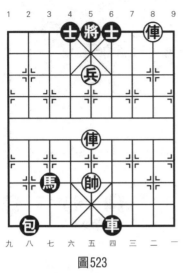

圖523

二、雙俥兵
（雙兵）

第523局

著法（紅先勝）：

1.兵五平四　士4進5

2.俥五進四　將5平4

3.俥二平四

連將殺，紅勝。

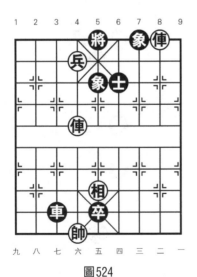

圖524

第524局

著法（紅先勝）：

1.兵六進一　　將5平6

2.兵六平五！　將6平5

3.俥六進四　　將5進1

4.俥二退一

連將殺，紅勝。

第 525 局

著法（紅先勝）：

1. 兵四進一！　將5平6
2. 俥七平四！　車6退7
3. 俥三進一

連將殺，紅勝。

圖525

第 526 局

著法（紅先勝）：

1. 兵六進一　　將4退1
2. 兵六平五　　將4平5

黑如改走車3平4，紅則俥三進一，士5退6，俥三平四，連將殺，紅勝。

3. 兵五進一　　車3平5
4. 俥三進一

連將殺，紅勝。

圖526

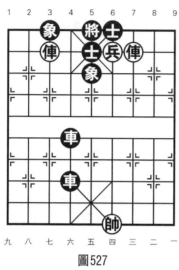

圖527

第 527 局

著法（紅先勝）：

1.兵四平五！ 士6進5

2.俥三平五 將5平4

3.俥五平六！ 後車退4

4.俥七進一

連將殺，紅勝。

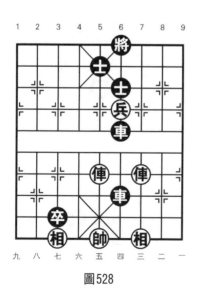

圖528

第 528 局

著法（紅先勝）：

1.俥三進六 將6進1

2.兵四進一！ 士5進6

3.俥三退一 將6退1

4.俥五進六

連將殺，紅勝。

第 529 局

著法（紅先勝）：

1.俥三進三！　象9退7

2.兵七平六　　將5平6

3.俥五平四　　士5進6

4.俥四進一

連將殺，紅勝。

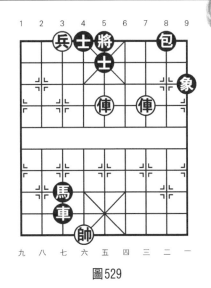

圖529

第 530 局

著法（紅先勝）：

1.兵四進一！　士5退6

2.前俥進三　　將5進1

3.後俥進四

連將殺，紅勝。

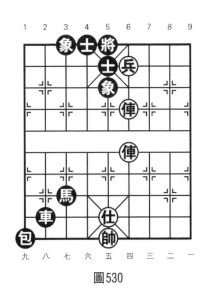

圖530

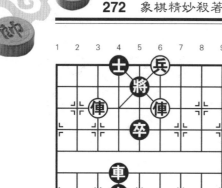

圖531

第 531 局

著法（紅先勝）：

1.俥七平五　將5平4

2.俥四進一　士4進5

3.俥四平五　將4退1

4.兵四平五

連將殺，紅勝。

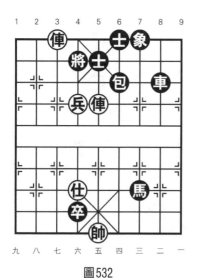

圖532

第 532 局

著法（紅先勝）：

1.兵六進一！　士5進4

2.俥七退一　　將4退1

3.俥五進三

連將殺，紅勝。

第 533 局

著法（紅先勝）：

1. 前俥平五！　車5退6
2. 俥六進七　　將5進1
3. 兵七平六　　將5平6
4. 兵二平三　　將6進1
5. 俥六平四

連將殺，紅勝。

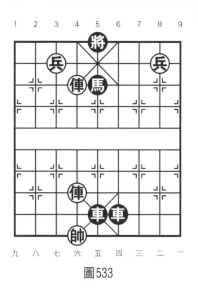

圖533

第 534 局

著法（紅先勝）：

1. 俥七平五！　象7退5
2. 俥六進一　　將5進1
3. 兵七平六　　將5平6
4. 兵三平四！　將6進1
5. 俥六平四

連將殺，紅勝。

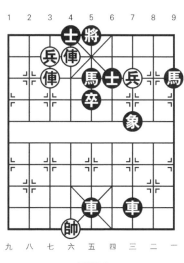

圖534

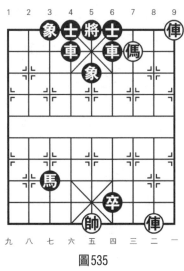

圖535

三、雙俥傌

第 535 局

著法（紅先勝）：

1. 俥一平四！　將5進1
2. 傌三退四！　車6進2
3. 俥二進八　　車6退2
4. 俥二平四

連將殺，紅勝。

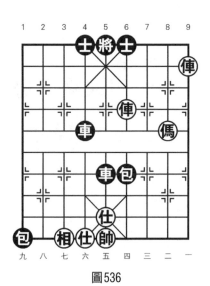

圖536

第 536 局

著法（紅先勝）：

1. 俥四進三！　將5平6
2. 傌二進三　　將6平5
3. 俥一進一　　包6退6
4. 俥一平四

連將殺，紅勝。

第 537 局

著法（紅先勝）：

1.俥一進三　士5退6

2.傌六進七　將5進1

3.俥一退一　包6退1

4.俥一平四

連將殺，紅勝。

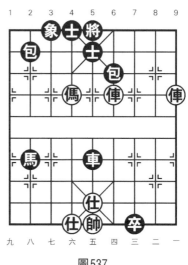

圖537

第 538 局

著法（紅先勝）：

1.傌四進二　將6平5

黑如改走將6進1，紅則
傌二退三，將6退1，俥一進
二，連將殺，紅勝。

2.俥一進二　士5退6

3.俥六平五　士4進5

4.俥一平四

連將殺，紅勝。

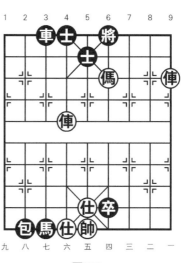

圖538

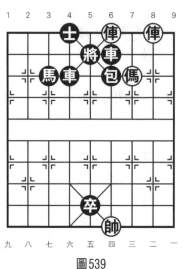

圖539

第 539 局

著法（紅先勝）：

1. 俥四退一！　將5進1
2. 俥二平五　　士4進5
3. 俥五退一
連將殺，紅勝。

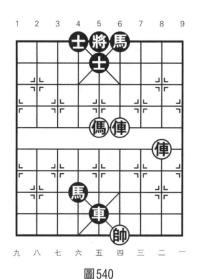

圖540

第 540 局

著法（紅先勝）：

1. 傌五進六！　士5進4
2. 俥四進四　　將5進1
3. 俥二進四　　將5進1
4. 俥四退二
連將殺，紅勝。

第 541 局

著法（紅先勝）：

1.俥二平四！　將5進1

黑如改走將5平6，紅則
傌四進三，將6平5，俥四進
五，連將殺，紅勝。

2.傌四進三！　將5平4

3.後俥進四　士4進5

4.後俥平五

連將殺，紅勝。

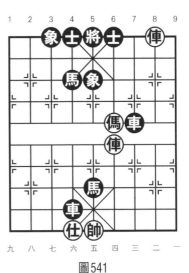

圖541

第 542 局

著法（紅先勝）：

1.俥七退一　將5進1

2.傌七退六　將5平6

3.俥二平四

連將殺，紅勝。

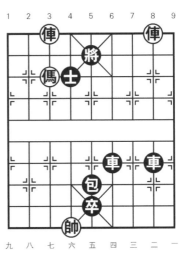

圖542

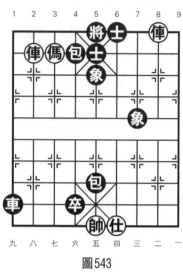

圖543

第543局

著法（紅先勝）：

1.俥八進一　　士5退4

2.俥八平六！　將5進1

3.傌七退六　　包4進1

4.俥二退一

連將殺，紅勝。

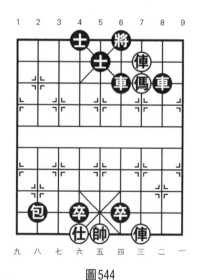

圖544

第544局

著法（紅先勝）：

1.前俥進一　　將6進1

2.前俥平四！　士5退6

3.傌三進二　　車8退2

4.俥三進八

連將殺，紅勝。

第 545 局

著法（紅先勝）：

1. 後俥平四！ 將6退1
2. 馬一退二 將6進1
3. 俥三退二 將6退1
4. 俥三退一 將6進1
5. 馬二進三 將6退1
6. 俥三平四 士5進6
7. 俥四進一

連將殺，紅勝。

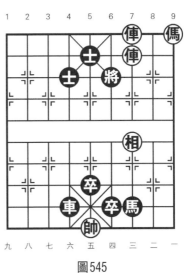

圖545

第 546 局

著法（紅先勝）：

1. 俥四進五！ 士5退6
2. 馬五進四 將5進1
3. 俥三進八

連將殺，紅勝。

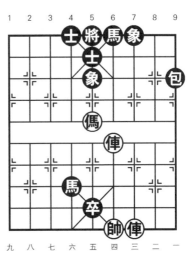

圖546

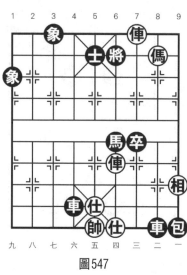

圖547

第 547 局

著法（紅先勝）：

1.傌二退三　　將6進1

2.俥三退二　　將6退1

3.俥三進一　　將6進1

4.俥三平四

連將殺，紅勝。

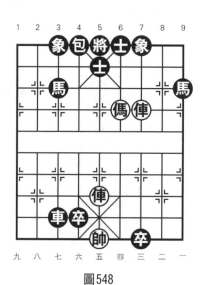

圖548

第 548 局

著法（紅先勝）：

1.傌四進六　　包4進1

2.俥五進六！　士6進5

3.俥三進三

連將殺，紅勝。

第 549 局

第一種著法（紅先勝）：

1.俥三進六　士4進5

2.俥五進一　將4進1

3.俥五平六　馬3退4

4.俥三平六

連將殺，紅勝。

第二種著法（紅先勝）：

1.俥五進一　將4進1

2.俥五平六！　馬3退4

3.傌四進五　士4進5

4.俥三進五　象7進5

5.俥三平五

連將殺，紅勝。

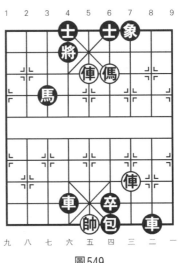

圖549

第 550 局

著法（紅先勝）：

1.俥三進一　將6進1

2.傌七進六　將6進1

3.俥三平四！　將6平5

4.俥六退一！

連將殺，紅勝。

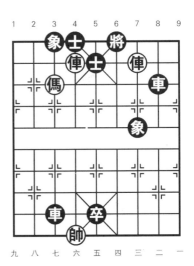

圖550

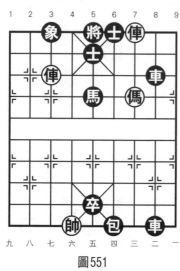

圖551

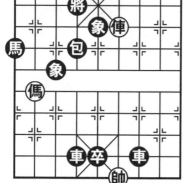

圖552

第 551 局

著法（紅先勝）：

1.俥七進二　　士5退4

2.俥三平四！　將5進1

3.俥七退一　　馬5退4

4.俥七平六

連將殺，紅勝。

第 552 局

著法（紅先勝）：

1.傌八進七　　馬1退3

黑如改走將4進1，紅則
前俥平六，包4退3，傌七退
五，將4退1，俥四進一，連
將殺，紅勝。

2.後俥進一　　將4進1

3.前俥平六！　馬3退4

4.俥四平六！　包4退2

5.傌七退五

連將殺，紅勝。

第 553 局

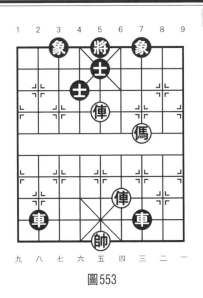

圖553

著法（紅先勝）：

1.俥五進二！　士4退5

2.馬三進四　　將5平6

3.馬四進二　　將6平5

4.俥四進七

連將殺，紅勝。

第 554 局

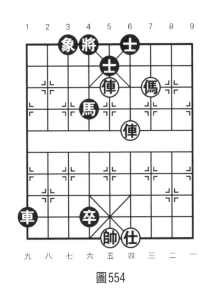

圖554

著法（紅先勝）：

1.俥四進四！　將4進1

2.俥五進一！　馬4退5

3.馬三退五　　將4進1

4.馬五退七　　將4退1

5.馬七進八　　將4進1

6.俥四平六

連將殺，紅勝。

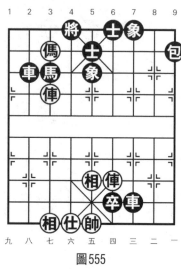

圖555

第 555 局

著法（紅先勝）：

1.俥七平六　士5進4

2.俥六進一　包9平4

3.俥四進七

連將殺，紅勝。

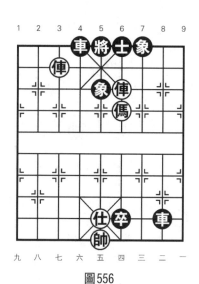

圖556

第 556 局

著法（紅先勝）：

1.俥四平五！　士6進5

2.俥七平五　　將5平6

3.後俥平四

連將殺，紅勝。

第 557 局

著法（紅先勝）：

1.傌二進四！　將4進1

2.俥八平六！　士5退4

3.俥四平六

連將殺，紅勝。

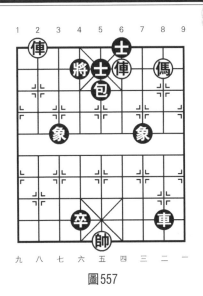

圖557

第 558 局

著法（紅先勝）：

1.俥七平六　　將4平5

2.傌四進六　　將5平4

3.傌六退五　　將4平5

4.傌五進四

連將殺，紅勝。

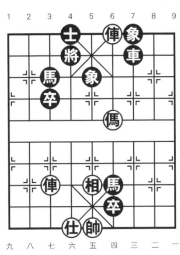

圖558

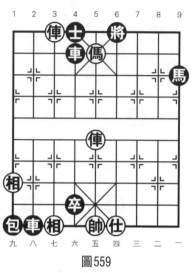

圖559

第 559 局

著法（紅先勝）：

1.傌五退三　馬9退7

2.俥五平四　車4平6

3.俥七平六

連將殺，紅勝。

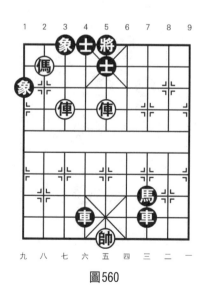

圖560

第 560 局

著法（紅先勝）：

1.俥五進二！　士4進5

2.俥七進三　車4退8

3.俥七平六

連將殺，紅勝。

第 561 局

著法（紅先勝）：

1.俥八退一　後車退1

2.馬六進四　將4進1

3.俥五平六　後車平4

4.俥六退一

連將殺，紅勝。

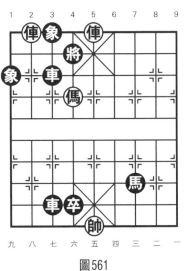

圖561

第 562 局

著法（紅先勝）：

1.傌七退五　車4退6

2.傌五退六　士6進5

3.俥五進四　將5平6

4.俥八平六

連將殺，紅勝。

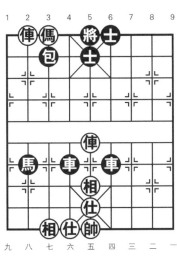

圖562

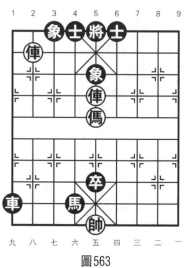

圖563

第 563 局

著法（紅先勝）：

1.俥五進一！　士6進5

2.傌五進六　　將5平6

3.俥五平四！　士5進6

4.俥八平四

連將殺，紅勝。

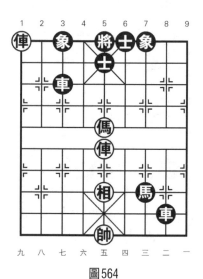

圖564

第 564 局

著法（紅先勝）：

1.傌五進四！　將5平4

2.俥五平六　　士5進4

3.俥六進三！　車3平4

4.俥九平七

連將殺，紅勝。

第 565 局

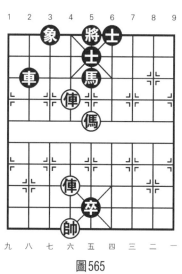

圖565

著法（紅先勝）：

1.前俥進三！　士5退4

2.傌五進四　　將5進1

3.俥六進六

連將殺，紅勝。

第 566 局

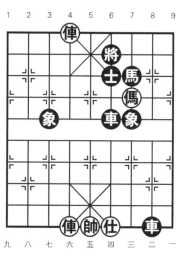

圖566

著法（紅先勝）：

1.後俥進八　　士6退5

2.後俥平五！　將6進1

3.俥六平四！　馬7退6

4.俥五平四

連將殺，紅勝。

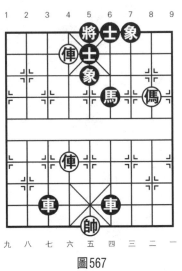

圖567

第 567 局

著法（紅先勝）：
1. 傌二進四！ 士5進6
2. 前傌進一 將5進1
3. 後傌進五
連將殺，紅勝。

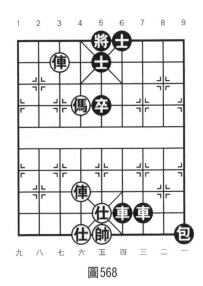

圖568

第 568 局

著法（紅先勝）：
1. 俥七進一 士5退4
2. 俥七平六！ 將5平4
3. 傌六進七
連將殺，紅勝。

第 569 局

著法（紅先勝）：

1.俥六進七！　士5退4

2.傌八退六　　將5進1

3.俥七進一

連將殺，紅勝。

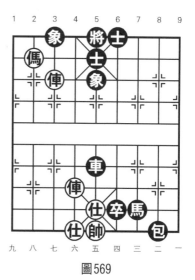

圖569

第 570 局

著法（紅先勝）：

1.俥七進三　　象5退3

2.傌六進七　　將5平4

3.俥八平六　　士5進4

4.俥六進一

連將殺，紅勝。

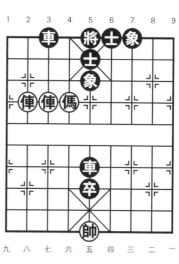

圖570

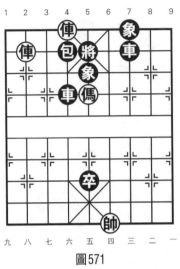

圖571

第 571 局

著法（紅先勝）：

1.俥六退一！　車4退2

2.傌五進七　將5退1

3.俥八進一　車4退1

4.俥八平六

連將殺，紅勝。

圖572

第 572 局

著法（紅先勝）：

1.傌四進三　將5平6

2.俥六平四！　馬7進6

3.俥八平四　士5進6

4.俥四進二

連將殺，紅勝。

第 573 局

著法（紅先勝）：

1. 俥八進九　士5退4
2. 俥八平六！　將5平4
3. 俥七進一

連將殺，紅勝。

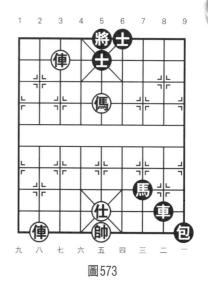

圖573

第 574 局

著法（紅先勝）：

1. 俥七平六　將5進1
2. 俥八退一　將5進1
3. 馬六進七　將5平6
4. 俥六平四

連將殺，紅勝。

圖574

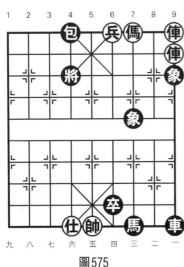

圖575

四、雙俥傌兵

第 575 局

著法（紅先勝）：

1.後俥平六！ 將4退1

2.傌三退四 將4進1

黑如改走象7退5，紅則
俥一退一，將4進1，傌四退
五，連將殺，紅勝。

3.傌四進五 將4退1

4.俥一退一

連將殺，紅勝。

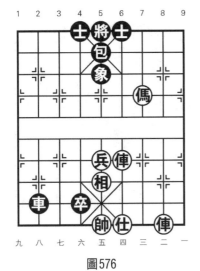

圖576

第 576 局

著法（紅先勝）：

1.俥四進六！ 將5平6

2.俥二進九 象5退7

3.俥二平三

連將殺，紅勝。

第 577 局

著法（紅先勝）：

1. 兵四平五！　士4進5
2. 俥三平五！　將5進1
3. 傌六進七　　將5退1
4. 俥六進六

連將殺，紅勝。

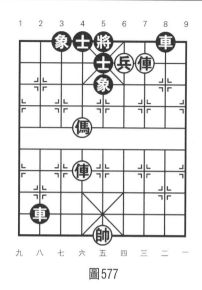

圖577

第 578 局

著法（紅先勝）：

1. 俥八進九　士5退4
2. 俥七平五　士6進5
3. 俥五進二

連將殺，紅勝。

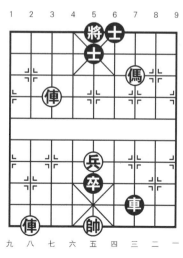

圖578

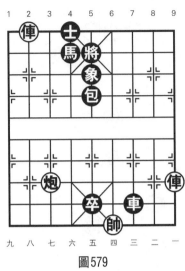

圖579

五、雙 俥 炮

第 579 局

著法（紅先勝）：

1.俥一進六　　將5退1

2.炮七進七　　士4進5

3.炮七退一　　士5退4

4.俥一平五！　包5退2

5.炮七進一

連將殺，紅勝。

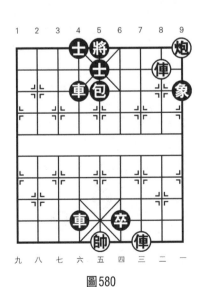

圖580

第 580 局

著法（紅先勝）：

1.俥三進九　　士5退6

2.俥三退一　　士6進5

3.俥二進一　　士5退6

4.俥三平五！　士4進5

5.俥二退一

連將殺，紅勝。

第 581 局

著法（紅先勝）：

1.俥二平四！ 士5退6

2.炮二進五 士6進5

3.俥四進一

連將殺，紅勝。

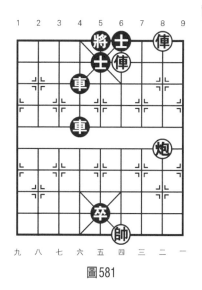

圖581

第 582 局

著法（紅先勝）：

1.俥二進三 後車退2

2.炮五平四 將5平4

3.俥二平四 將4進1

4.俥五進三

連將殺，紅勝。

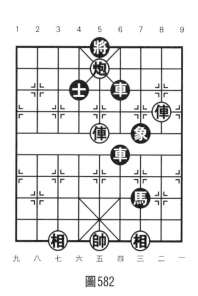

圖582

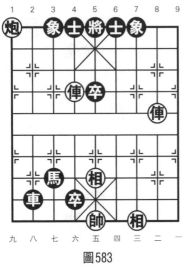

圖583

第 583 局

著法（紅先勝）：

1. 俥六進三　將5進1
2. 俥六平五　將5平6
3. 俥二平四

連將殺，紅勝。

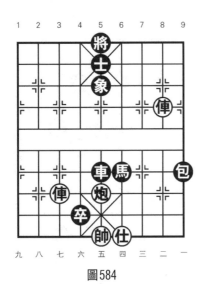

圖584

第 584 局

著法（紅先勝）：

1. 俥二進三　士5退6
2. 俥七進七　將5進1
3. 俥二退一

連將殺，紅勝。

第 585 局

著法（紅先勝）：

1. 俥二進五　士5退6
2. 俥二平四　將5進1
3. 俥八退一　將5進1
4. 俥四退二
連將殺，紅勝。

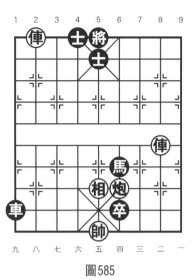

圖585

第 586 局

著法（紅先勝）：

1. 俥三進三　士5退6
2. 俥四平五　象3進5
3. 俥五進一　士4進5
4. 俥三退一
連將殺，紅勝。

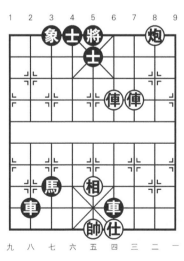

圖586

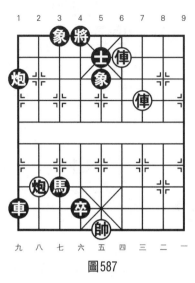

圖587

第587局

著法（紅先勝）：

1.炮八進七　　將4進1

2.俥四平五！　將4平5

3.俥三進二

連將殺，紅勝。

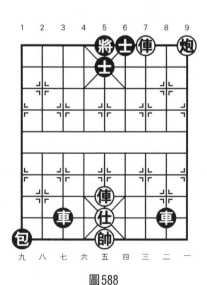

圖588

第588局

著法（紅先勝）：

1.俥三退一　　車8退8

2.俥三平五　　將5平4

3.後俥平六

連將殺，紅勝。

第 589 局

著法（紅先勝）：

1.俥五進一！ 將4平5

2.俥三平五 將5平4

3.俥五平六 將4平5

4.炮三平五

連將殺，紅勝。

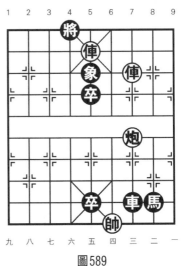

圖589

第 590 局

著法（紅先勝）：

1.俥三進三！ 士5退6

2.俥六進七 將5進1

3.俥三退一

連將殺，紅勝。

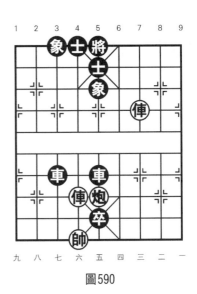

圖590

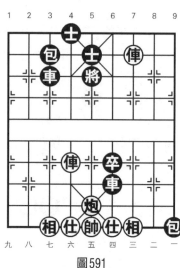

圖591

第 591 局

著法（紅先勝）：

1. 俥三退一　士5進6
2. 相七進五　卒6平5
3. 俥六平五　將5平4
4. 俥五平六
連將殺，紅勝。

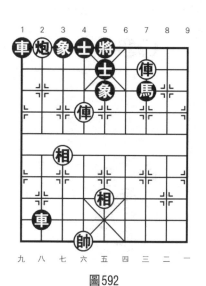

圖592

第 592 局

著法（紅先勝）：

1. 俥三平五！　將5進1
2. 俥六進二　　將5退1
3. 俥六進一　　將5進1
4. 俥六退一
連將殺，紅勝。

第593局

著法（紅先勝）：

1.炮二進五　象7進5

黑如改走士5退6，紅則
俥三平五，士6退5，俥五進
二，連將殺，紅勝。

2.俥三進三　　士5退6

3.俥六平五！　士6退5

4.俥三平四

連將殺，紅勝。

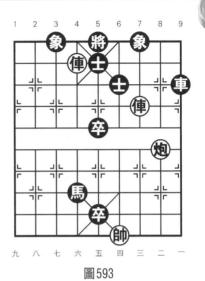

圖593

第594局

著法（紅先勝）：

1.炮一進一　士5退6

2.前俥進一　將5進1

3.前俥退一

連將殺，紅勝。

圖594

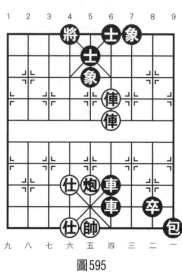

圖595

第 595 局

著法（紅先勝）：

1.前俥進三！　將4進1

2.後俥平六　　士5進4

3.俥六進二！　將4進1

4.俥四平六

連將殺，紅勝。

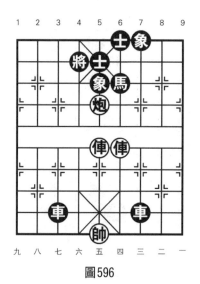

圖596

第 596 局

著法（紅先勝）：

1.俥五平六　　士5進4

2.俥六進三！　將4進1

3.俥四平六

連將殺，紅勝。

第 597 局

著法（紅先勝）：

1. 俥六進三！　將5平4
2. 俥四進二　　將4進1
3. 炮四進四　　將4進1
4. 俥四平六

連將殺，紅勝。

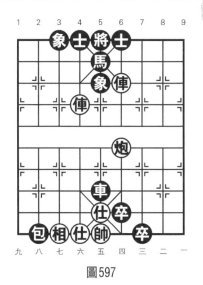

圖597

第 598 局

著法（紅先勝）：

1. 炮九進一　　車2退8
2. 俥四平五！　馬7退5
3. 俥六進一

連將殺，紅勝。

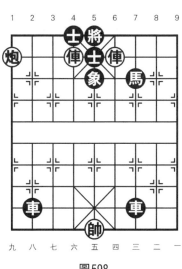

圖598

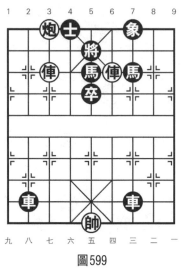

圖599

第 599 局

著法（紅先勝）：

1.俥四平五！　將5平6

2.俥五平四　　將6平5

3.俥七進一

連將殺，紅勝。

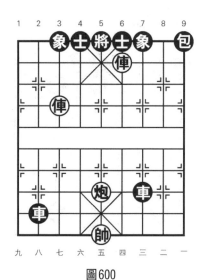

圖600

第 600 局

著法（紅先勝）：

1.俥七平五　士4進5

2.俥五進二　將5平4

3.俥五平六　將4平5

4.俥四平五

連將殺，紅勝。

第 601 局

著法（紅先勝）：

1.俥四平五！　　將5平6

2.俥五平四　　將6平5

3.俥八平五　　將5平4

4.俥四進一

連將殺，紅勝。

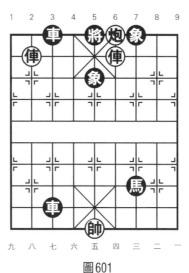

圖601

第 602 局

著法（紅先勝）：

1.前俥進一　　將6退1

2.前俥進一　　將6進1

3.後俥進四　　將6進1

4.前俥平四

連將殺，紅勝。

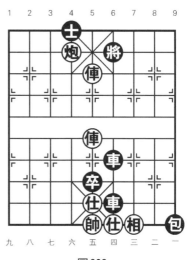

圖602

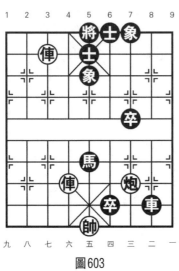

圖603

第 603 局

著法（紅先勝）：

1.俥七進一！ 士5退4

2.俥七平六 將5進1

3.後俥進六

連將殺，紅勝。

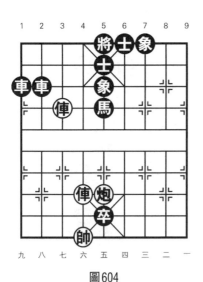

圖604

第 604 局

著法（紅先勝）：

1.俥七進三！ 士5退4

2.俥七平六 將5進1

3.後俥進六

連將殺，紅勝。

第 605 局

著法（紅先勝）：

1. 俥六進二　將5進1
2. 俥六平五　將5平4
3. 俥七平六

連將殺，紅勝。

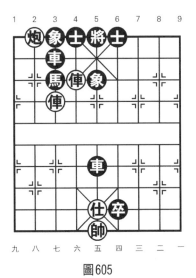

圖605

第 606 局

著法（紅先勝）：

1. 炮九進五　象5退3
2. 俥六進五　將5進1
3. 俥六平五　將5平6
4. 俥七平四

連將殺，紅勝。

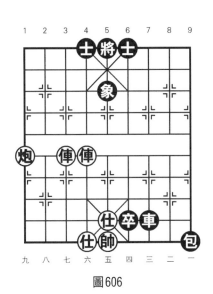

圖606

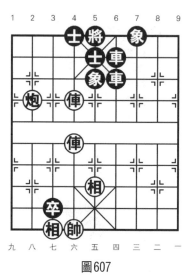

圖607

第 607 局

著法（紅先勝）：
1.炮八進三　象5退3
2.前俥進三！　士5退4
3.俥六進五　將5進1
4.俥六平五
連將殺，紅勝。

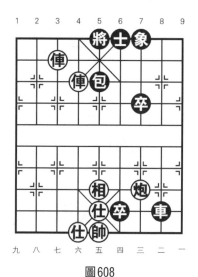

圖608

第 608 局

著法（紅先勝）：
1.炮三進七　士6進5
2.俥七進一　士5退4
3.俥七平六　將5進1
4.後俥進一
連將殺，紅勝。

第 609 局

著法（紅先勝）：

1.炮二進四　馬9退7

2.俥八退一　將4退1

3.俥六進一！　士5進4

4.俥八進一

連將殺，紅勝。

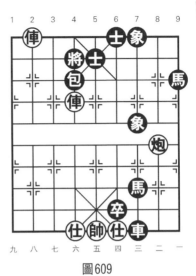

圖609

第 610 局

著法（紅先勝）：

1.俥七退一　將4退1

2.炮四進八　士5進6

3.俥七進一　將4進1

4.俥八平六

連將殺，紅勝。

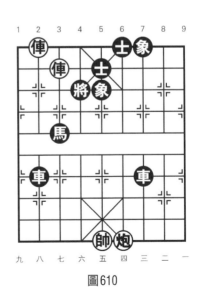

圖610

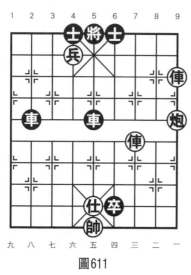

圖611

六、雙俥炮兵

第 611 局

著法（紅先勝）：

1.俥一平五！　車5退2

2.炮一進四　士6進5

3.俥三進五　士5退6

4.兵六平五！　車5退1

5.俥三退一

連將殺，紅勝。

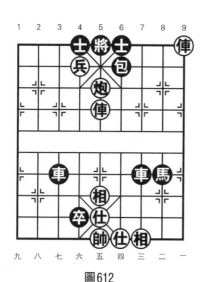

圖612

第 612 局

著法（紅先勝）：

1.炮五平八　包6平5

2.炮八進二　車3退6

3.兵六進一

連將殺，紅勝。

第 613 局

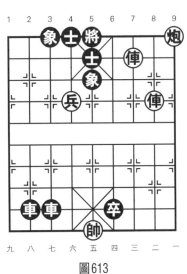

圖613

著法（紅先勝）：

1.俥二進三　　士5退6

2.俥三平五！　士4進5

3.俥二退一　　象5退7

4.俥二平五　　將5平4

5.俥五進一　　將4進1

6.兵六進一！　將4進1

7.俥五平六

連將殺，紅勝。

第 614 局

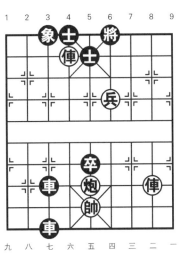

圖614

著法（紅先勝）：

1.俥六進一！　士5退4

2.俥二進七　　將6進1

3.兵四進一！　將6進1

4.俥二平四

連將殺，紅勝。

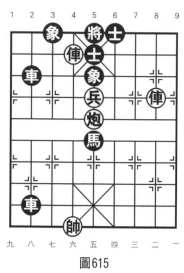

圖615

第 615 局

著法（紅先勝）：

1.俥六平五！ 將5進1

黑如改走士6進5，紅則
俥二進三，士5退6，兵五進
一，連將殺，紅勝。

2.俥二進二　將5退1

3.兵五進一　士6進5

4.俥二進一

連將殺，紅勝。

第 616 局

第一種著法（紅先勝）：

1.俥二進一　將6進1

2.兵三進一　將6進1

3.炮八進七　車4退6

4.俥二退二

連將殺，紅勝。

第二種著法（紅先勝）：

1.炮八進九！ 馬1退2

2.俥二進一　將6進1

3.兵三進一　將6進1

4.俥二平四！ 士5退6

5.俥六平四

連將殺，紅勝。

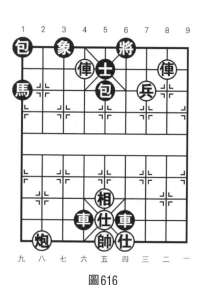

圖616

第 617 局

著法（紅先勝）：

1.俥五進二！　將5平4

2.俥五進一　　將4進1

3.俥三平六

連將殺，紅勝。

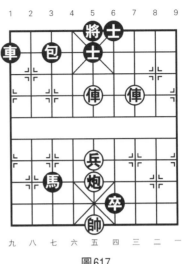

圖617

第 618 局

著法（紅先勝）：

1.炮五平六　車5平4

2.兵六進一　將4平5

3.俥七進一　將5進1

4.俥三進三

連將殺，紅勝。

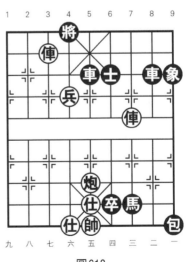

圖618

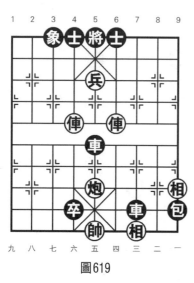

圖619

第 619 局

著法（紅先勝）：

1. 俥六進四！　將5平4

2. 俥四進四　　將4進1

3. 兵五平六！　將4進1

4. 俥四平六

連將殺，紅勝。

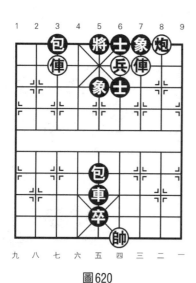

圖620

第 620 局

著法（紅先勝）：

1. 俥七進一！　象5退3

2. 兵四進一　　將5平4

3. 兵四平五

連將殺，紅勝。

第 621 局

著法（紅先勝）：

1. 俥八平五！ 　將5進1

2. 俥四進二 　　將5退1

3. 俥四進一 　　將5進1

4. 俥四退一

連將殺，紅勝。

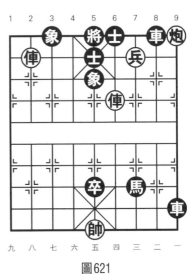

圖621

第 622 局

著法（紅先勝）：

1. 炮七進一 　　象5退7

2. 兵六進一 　　象7進5

3. 兵六平五！ 　將6平5

4. 炮七退一

連將殺，紅勝。

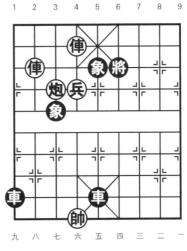

圖622

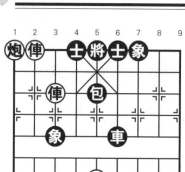

圖623

第 623 局

著法（紅先勝）：

1.俥八退一　士4進5

2.俥七進二　士5退4

3.俥八平五！士6進5

4.俥七退四

連將殺，紅勝。

七、雙俥傌炮

第 624 局

圖624

著法（紅先勝）：

1.傌一進二　將6進1

2.傌二進三！包7退5

黑如改走象5退7，紅則
後俥進七，將6退1，前俥退
一，連將殺，紅勝。

3.後俥進七　包7進2

4.後俥平三　將6退1

5.俥三進一　將6進1

6.俥二退二

連將殺，紅勝。

第 625 局

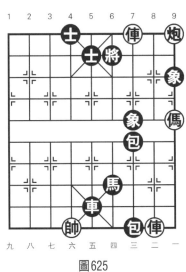

著法（紅先勝）：

1.傌一進三！ 後包退2

2.俥三退一　　將6進1

3.俥三退一　　將6退1

4.俥二進八　　將6退1

5.俥三進二

連將殺，紅勝。

圖625

第 626 局

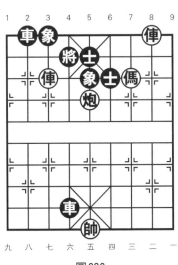

著法（紅先勝）：

1.俥七進一　　將4進1

2.俥二平六！ 士5退4

3.俥七退一　　將4退1

4.傌三進四

連將殺，紅勝。

圖626

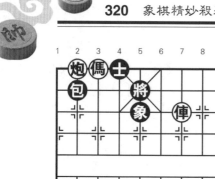

圖627

第 627 局

著法（紅先勝）：

1.前俥進一！　包2平7

2.俥三進六　　將5退1

3.傌七退六

連將殺，紅勝。

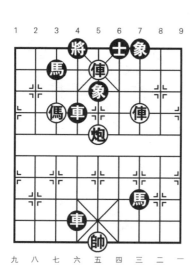

圖628

第 628 局

著法（紅先勝）：

1.俥五進一！　馬3退5

2.傌七進八　　將4進1

3.俥三進二　　士6進5

4.俥三平五

連將殺，紅勝。

第 629 局

著法（紅先勝）：

1.傌八進七　將4退1

2.俥五平六！　士5進4

3.俥三平六

連將殺，紅勝。

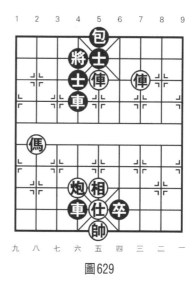

圖629

第 630 局

著法（紅先勝）：

1.俥六進五！　士5退4

2.傌五進六　將5進1

3.俥三進六　將5進1

4.炮八退二

連將殺，紅勝。

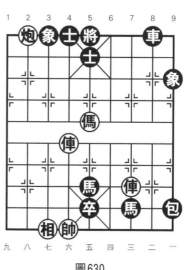

圖630

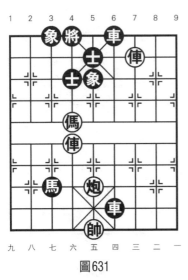

圖631

第 631 局

著法（紅先勝）：

1.傌六進七　　將4平5

2.俥三平五！　士4退5

3.俥六進五

連將殺，紅勝。

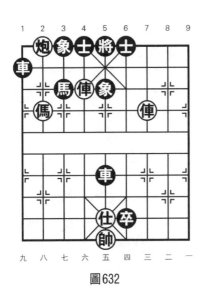

圖632

第 632 局

著法（紅先勝）：

1.傌八進七！　車1平3

2.俥六進二　　將5進1

3.俥三進二

連將殺，紅勝。

第 633 局

第一種著法（紅先勝）：

1.俥七進二！　象5退3

2.馬七進八　　將4進1

3.炮五平六

連將殺，紅勝。

第二種著法（紅先勝）：

1.俥三進五　　包6退2

2.俥七平六　　士5進4

3.俥三平四

連將殺，紅勝。

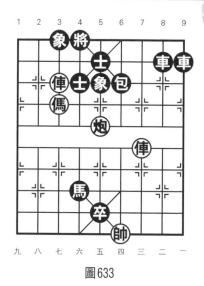

圖633

第 634 局

著法（紅先勝）：

1.俥九進二　　士5退4

2.俥三平五　　車6平5

3.馬六進四

連將殺，紅勝。

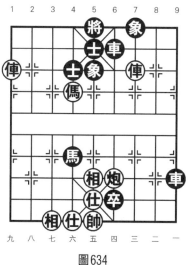

圖634

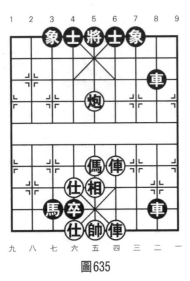

圖635

第635局

著法（紅先勝）：

1.前俥進六　將5進1

2.後俥進八　將5進1

3.傌五進六　將5平4

4.前俥平六

連將殺，紅勝。

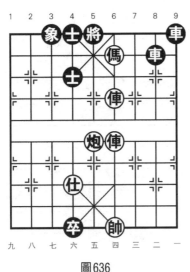

圖636

第636局

著法（紅先勝）：

1.傌四退六　車8平4

黑如改走將5進1，紅則前俥進二，車8平6，俥四進四，將5進1，傌六退五，連將殺，紅勝。

2.前俥進三　車9平6

3.俥四進五　將5進1

4.傌六退五

連將殺，紅勝。

第 637 局

著法（紅先勝）：

1. 前俥進四！　士5退6
2. 俥四進五　　將5進1
3. 傌二進三

連將殺，紅勝。

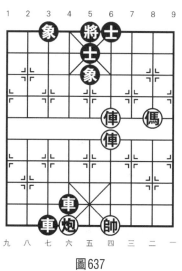

圖637

第 638 局

著法（紅先勝）：

1. 前俥進五！　士5退6
2. 俥四進七　　將5進1
3. 俥四平五！　將5平4
4. 傌五退七　　將4進1
5. 俥五平六

連將殺，紅勝。

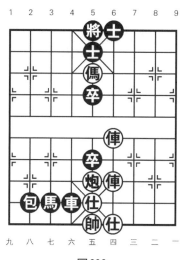

圖638

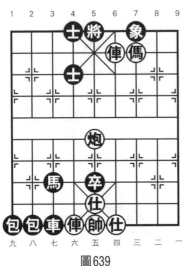

圖639

第 639 局

著法（紅先勝）：

1.俥四退一　　將5進1

2.傌三退五　　將5平4

3.俥四進一　　士4進5

4.俥四平五　　將4退1

5.俥五平四

連將殺，紅勝。

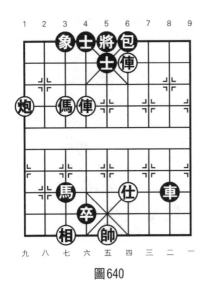

圖640

第 640 局

著法（紅先勝）：

1.俥六進三！　包6平4

2.俥四平五　　將5平6

3.俥五進一　　將6進1

4.俥五平四！　將6退1

5.傌七進六　　將6進1

6.炮九進二

連將殺，紅勝。

第 641 局

著法（紅先勝）：

1.俥四進一！ 將4進1

2.俥七進一 將4進1

3.馬二進四

連將殺，紅勝。

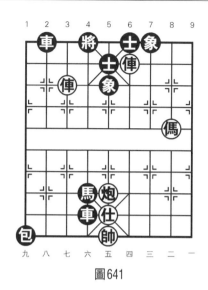

圖641

第 642 局

著法（紅先勝）：

1.炮二進一 象5退7

2.俥四進三！ 士5退6

3.馬五進四 將5平4

4.俥八平六

連將殺，紅勝。

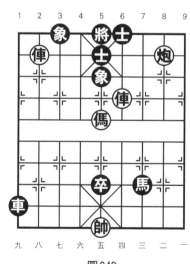

圖642

圖643

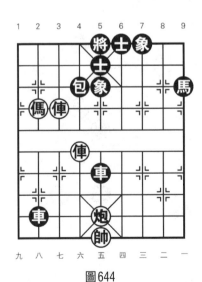

圖644

第 643 局

著法（紅先勝）：

1. 俥八進三　　將4進1
2. 俥五進二！　士6進5
3. 俥八退一

連將殺，紅勝。

第 644 局

著法（紅先勝）：

1. 俥七進三！　象5退3
2. 傌八進六　　將5平4
3. 傌六進八　　將4平5
4. 俥六進五

連將殺，紅勝。

第 645 局

著法（紅先勝）：

1.炮五平四　士5進6
2.俥六進七　將6進1
3.俥六退一　將6退1
4.俥八進三
連將殺，紅勝。

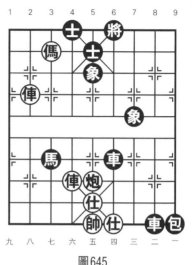

圖645

第 646 局

著法（紅先勝）：

1.俥六進一！　將5平4
2.俥八平七　將4進1
3.俥七退一　將4進1
4.俥七平五
連將殺，紅勝。

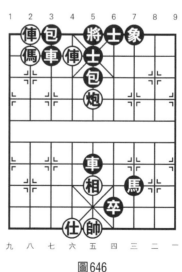

圖646

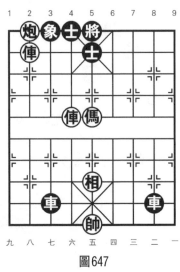

圖647

第 647 局

著法（紅先勝）：
1.俥六進四！ 士5退4
2.傌五進六　　將5平6
3.俥八平四
連將殺，紅勝。

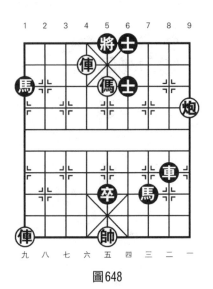

圖648

第 648 局

著法（紅先勝）：
1.俥六進一　　將5進1
2.炮一平五！ 將5進1
3.俥六平五　　士6退5
4.俥九進七
連將殺，紅勝。

第 649 局

著法（紅先勝）：

1. 前俥平六　　將5進1
2. 俥六退一！　將5平4
3. 馬七進八！　車2退8
4. 俥七進八

連將殺，紅勝。

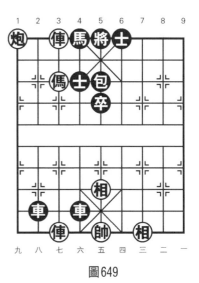

圖649

第 650 局

第一種著法（紅先勝）：

1. 俥八進三　象1退3
2. 俥七進三　後車退2
3. 馬三進四

連將殺，紅勝。

第二種著法（紅先勝）：

1. 馬三進四　　將5平4
2. 俥八進三　　象1退3
3. 俥七進三！　象5退3
4. 俥八平七

連將殺，紅勝。

圖650

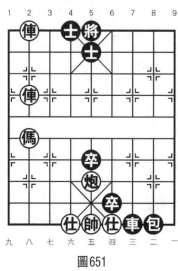

圖651

第651局

著法（紅先勝）：

1.前俥平六！　將5平4

2.俥八進三　　將4進1

3.傌八進七　　將4進1

4.俥八退二

連將殺，紅勝。

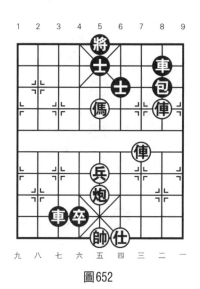

圖652

八、雙俥傌炮兵

第652局

著法（紅先勝）：

1.俥三進五　　士5退6

2.傌五進三　　將5平4

3.俥三平四　　將4進1

4.俥二平六

連將殺，紅勝。

第 653 局

著法（紅先勝）：

1. 俥四進三！ 士5退6
2. 傌七進八 將4進1
3. 兵六進一 後車平4
4. 俥六進四

連將殺，紅勝。

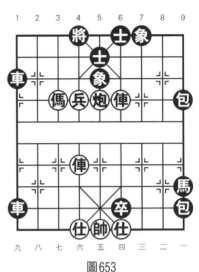

圖653

第 654 局

著法（紅先勝）：

1. 俥七進三 將4進1
2. 炮五平六 車6平4
3. 兵六進一 將4進1
4. 傌五進六

連將殺，紅勝。

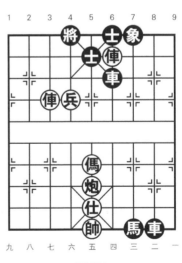

圖654

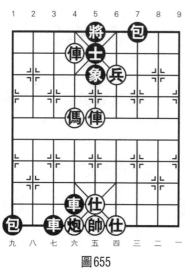

圖655

第 655 局

著法（紅先勝）：

1.俥六平五！ 將5進1

2.兵四平五 將5退1

黑如改走將5平4，紅則兵五進一，將4進1，傌六進八，連將殺，紅勝。

3.兵五進一 將5平4

4.傌六進七

連將殺，紅勝。

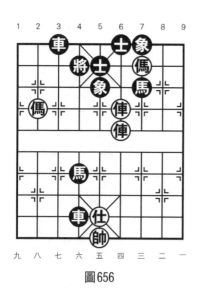

圖656

九、雙俥雙傌

第 656 局

著法（紅先勝）：

1.後俥平六 士5進4

2.俥四進二 將4退1

3.俥六進二 將4平5

4.俥四平六

連將殺，紅勝。

第 657 局

著法（紅先勝）：

1. 傌一進三！　象5退7
2. 俥七進七　　象7進5
3. 俥七平五！　將6平5
4. 傌八退七　　將5平6
5. 傌七退五　　將6平5
6. 傌五進三　　將5平6
7. 俥六平四
連將殺，紅勝。

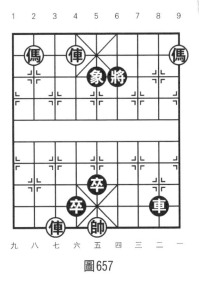

圖657

十、雙俥雙炮

第 658 局

著法（紅先勝）：

1. 炮三進七！　象5退7
2. 俥三平五　　士4進5
3. 俥二平五　　將5平4
4. 後俥平六
連將殺，紅勝。

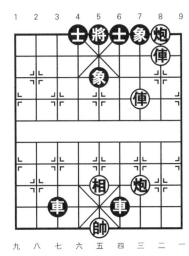

圖658

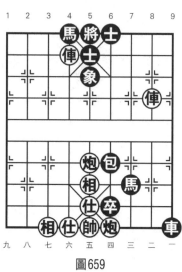

圖659

第 659 局

著法（紅先勝）：

1.俥六平五！ 士6進5

2.俥二進三　包6退6

3.俥二平四

連將殺，紅勝。

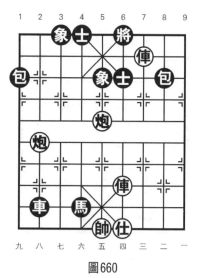

圖660

第 660 局

著法（紅先勝）：

1.俥三進一！ 象5退7

黑如改走將6進1，紅則
炮八平四，士6退5，炮五平
四，連將殺，紅勝。

2.俥四進五　將6平5

3.炮八平五

連將殺，紅勝。

第 661 局

著法（紅先勝）：

1. 伸四進五！　將4進1
2. 伸三平六　　包2平4
3. 伸六進三！　將4進1
4. 仕五進六

連將殺，紅勝。

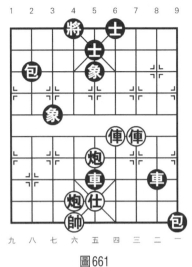

圖661

第 662 局

著法（紅先勝）：

1. 炮五平六！　卒5平4
2. 伸五進一　　將4進1
3. 伸三進三　　將4進1
4. 伸五平六

連將殺，紅勝。

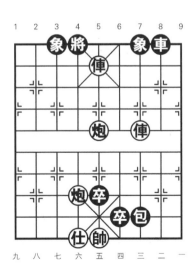

圖662

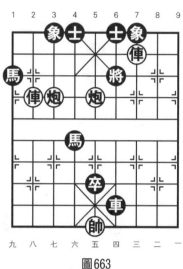

圖663

第 *663* 局

著法（紅先勝）：

1.俥八進一　　象7進5

2.炮七進一　　象5退7

3.炮五進一！　將6平5

4.炮七平九

連將殺，紅勝。

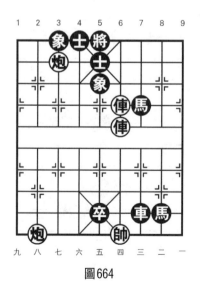

圖664

第 *664* 局

著法（紅先勝）：

1.前俥進三！　士5退6

2.俥四進四　　將5進1

3.炮八進八

連將殺，紅勝。

第 665 局

著法（紅先勝）：

1. 俥四平五　將5平6
2. 俥五進一　將6進1
3. 俥六進二　將6進1
4. 俥五平四

連將殺，紅勝。

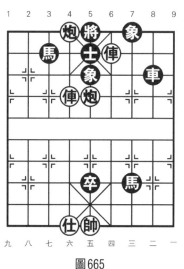

圖665

第 666 局

著法（紅先勝）：

1. 俥四進一！　士5退6

黑如改走士5進6，紅則俥七退一，將4進1，俥四平六，連將殺，紅勝。

2. 炮四進二　將4進1
3. 俥七退二

連將殺，紅勝。

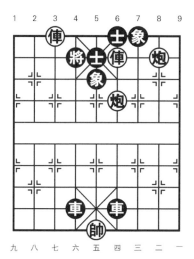

圖666

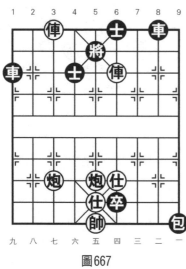

圖667

第 667 局

著法（紅先勝）：

1.俥七退一　將5退1

2.俥四平五　將5平4

3.炮七平六　士4退5

4.俥五平六

連將殺，紅勝。

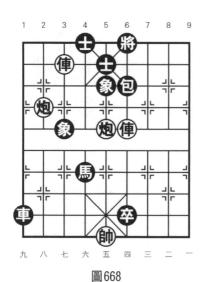

圖668

第 668 局

著法（紅先勝）：

1.俥四進二！　士5進6

2.俥七平四！　將6進1

3.炮八平四　士6退5

4.炮五平四

連將殺，紅勝。

第 669 局

著法（紅先勝）：

1.炮二進三　　象5退7

2.俥四進五！　士5退6

3.俥九平五　　象3進5

4.俥五進一

連將殺，紅勝。

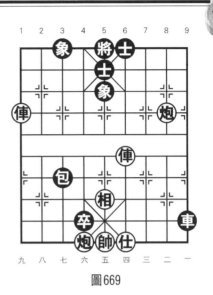

圖669

第 670 局

著法（紅先勝）：

1.俥八平四！　將6進1

2.俥五進四　　將6退1

3.俥五平四！　將6進1

4.後炮平四

連將殺，紅勝。

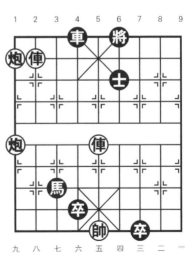

圖670

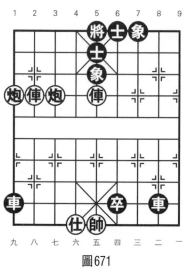

圖671

第 671 局

著法（紅先勝）：

1. 俥八進三　士5退4
2. 炮七進三　士4進5
3. 炮七退二！　士5退4
4. 俥五進一！　象7進5
5. 炮九平五　士6進5
6. 炮七進二

連將殺，紅勝。

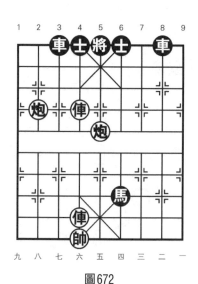

圖672

第 672 局

著法（紅先勝）：

1. 前俥進三！　將5進1
2. 前俥退一　將5退1
3. 炮八平五

連將殺，紅勝。

第 673 局

著法（紅先勝）：

1.俥七平六！　士5退4

2.炮七進七　　士4進5

3.俥六進一

連將殺，紅勝。

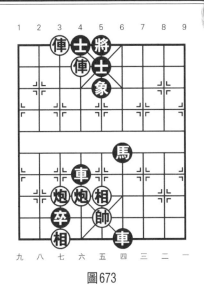

圖673

第 674 局

著法（紅先勝）：

1.俥七進五！　象5退3

2.俥九平六！　將4進1

3.炮八平六　　士4退5

4.炮五平六

連將殺，紅勝。

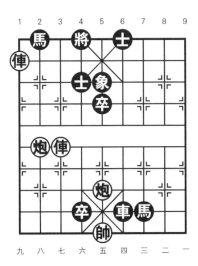

圖674

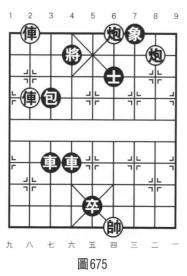

圖675

第 675 局

著法（紅先勝）：

1.後俥進二　包3退2

黑如改走將4進1，紅則炮二退一，士6退5，炮四退二，連將殺，紅勝。

2.後俥平七　車3退5

3.炮四退一　將4進1

4.俥八退二　車3進1

5.俥八平七

連將殺，紅勝。

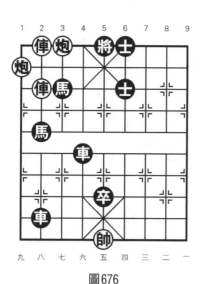

圖676

第 676 局

著法（紅先勝）：

1.炮七退一　車4退5

2.前俥平六　將5平4

3.俥八進二

連將殺，紅勝。

第 677 局

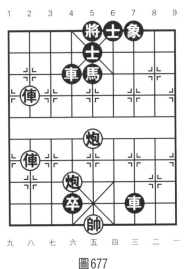

著法（紅先勝）：

1. 前俥進三　　車4退2
2. 前俥平六　　將5平4
3. 俥八進六　　將4進1
4. 炮五平六

連將殺，紅勝。

圖677

十一、雙俥雙炮兵
（雙兵）

第 678 局

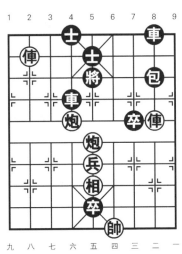

著法（紅先勝）：

1. 俥二進二！　車8進2
2. 俥八退一　　車4退1
3. 炮六平五

連將殺，紅勝。

圖678

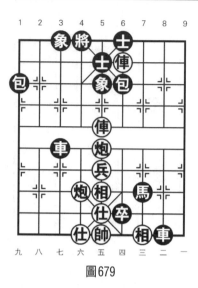

圖679

第 679 局

著法（紅先勝）：

1.俥四進一！ 士5退6

2.俥五平六 包1平4

3.俥六進二

連將殺，紅勝。

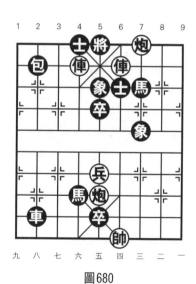

圖680

第 680 局

著法（紅先勝）：

1.炮五進四 士4進5

2.俥六平五！ 士6退5

3.俥四進一

連將殺，紅勝。

第 681 局

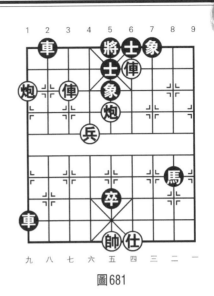

圖681

著法（紅先勝）：

1.炮九平五　　將5平4

2.俥四進一！　將4進1

3.俥七進一　　將4進1

4.兵六進一

連將殺，紅勝。

十二、雙俥傌雙炮

第 682 局

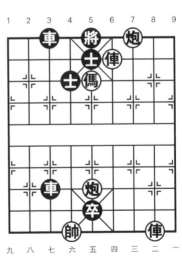

圖682

著法（紅先勝）：

1.俥四平五！　士4退5

2.傌五進三　　將5平6

3.俥二平四　　士5進6

4.俥四進七

連將殺，紅勝。

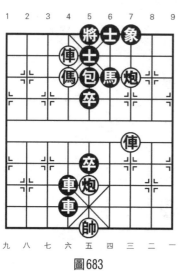

圖683

第 683 局

著法（紅先勝）：
1.炮三平五　象7進5
2.俥六平五　將5進1
3.俥三進五
連將殺，紅勝。

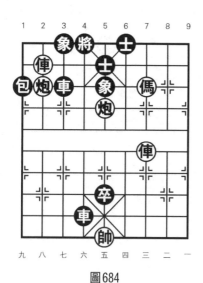

圖684

第 684 局

著法（紅先勝）：
1.俥八平六！　將4進1
2.傌三進四！　士5退6
3.俥三進四　士6進5
4.俥三平五　將4退1
5.炮八進二
連將殺，紅勝。

第 685 局

著法（紅先勝）：

1.俥四進一！　士5退6

2.傌四進六　　車2平4

3.傌六進四　　將4平5

4.傌四進六

連將殺，紅勝。

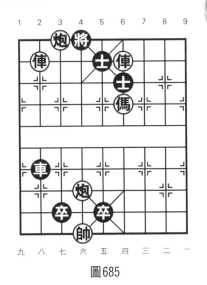

圖685

十三、雙俥雙傌炮

第 686 局

著法（紅先勝）：

1.前俥進一！　士5退6

2.俥四進五　　將4進1

3.傌六進五　　將4平5

4.俥四平五

連將殺，紅勝。

圖686

第 687 局

著法（紅先勝）：

1.俥四平五！ 馬7退5　2.俥八平六！ 後車退3

3.馬五進四　將5平6　4.炮七平四

連將殺，紅勝。

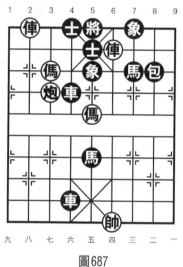

圖687

第三章　無　俥　類

一、傌雙兵

第 688 局

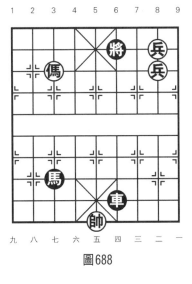

圖688

著法（紅先勝）：
1.前兵平三　將6退1
2.兵三進一　將6進1
3.傌七進六　將6進1
4.兵二平三
連將殺，紅勝。

第 689 局

圖689

著法（紅先勝）：
1.兵七進一　　將4平5
2.兵七平六!　馬5退4
3.傌八退六
連將殺，紅勝。

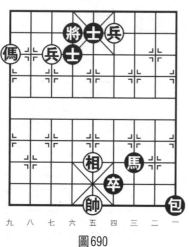

圖690

第690局

著法（紅先勝）：

1.兵七進一　將4退1

2.兵七進一　將4平5

3.傌九進七

連將殺，紅勝。

二、炮 兵

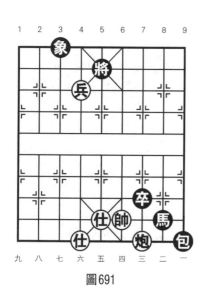

圖691

第691局

著法（紅先勝）：

1.炮三平五　象3進5

2.仕五進六　象5進7

3.仕六進五　象7退5

4.兵六平五　將5退1

5.兵五進一　將5平4

6.炮五平六

連將殺，紅勝。

三、傌 炮

第 692 局

著法（紅先勝）：

1. 炮七平四　包6平5
2. 傌三退四　包5平6
3. 傌四進六

連將殺，紅勝。

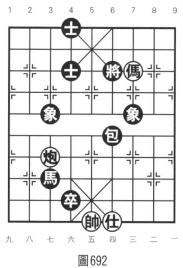

圖692

第 693 局

著法（紅先勝）：

1. 傌五進三　將6進1
2. 傌三進二　將6退1
3. 炮七進二

連將殺，紅勝。

圖693

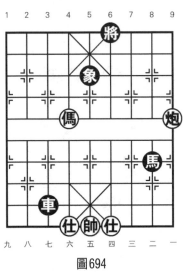

圖694

第 694 局

著法（紅先勝）：

1.傌六進五　將6進1

2.傌五退三　將6退1

3.傌三進二　將6進1

4.炮一進三

連將殺，紅勝。

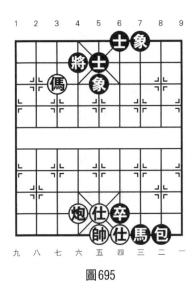

圖695

第 695 局

著法（紅先勝）：

1.傌七退六　士5進4

2.傌六進四　士4退5

3.傌四進六！　將4進1

4.仕五進六

連將殺，紅勝。

四、傌炮兵
（多兵）

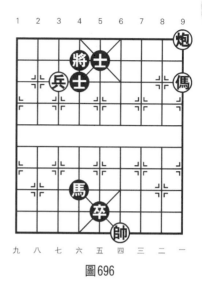

圖696

第 696 局

著法（紅先勝）：

1.兵七進一　將4退1

2.傌一進二　士5退6

3.傌二退三　士6進5

4.傌三進四

連將殺，紅勝。

第 697 局

著法（紅先勝）：

1.傌一進二　包6退2

2.傌二退四　包6進3

3.傌四進二　包6退3

4.傌二退四　包6進9

5.傌四進二　包6退9

6.傌二退四

連將殺，紅勝。

圖697

圖698

第 698 局

著法（紅先勝）：

1.傌二進四　將5平4

2.炮五平六　士5進4

3.兵六進一

連將殺，紅勝。

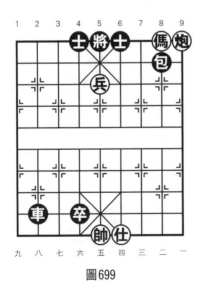

圖699

第 699 局

著法（紅先勝）：

1.傌二退四　士6進5

2.兵五進一！　士4進5

3.傌四進二

連將殺，紅勝。

第 700 局

著法（紅先勝）：

1. 傌二進三　將5平4
2. 炮五平六　包4平1
3. 兵七平六　士5進4
4. 兵六進一

連將殺，紅勝。

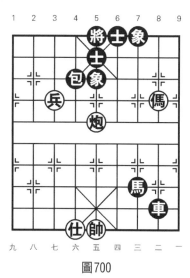

圖700

第 701 局

著法（紅先勝）：

1. 炮一進七　士5退6
2. 傌二退三　士6進5

黑如改走將5進1，紅則兵四平五，將5進1，炮一退二，連將殺，紅勝。

3. 傌三進四！　將5平6
4. 兵四進一　　將6平5
5. 兵四進一

連將殺，紅勝。

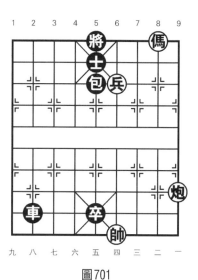

圖701

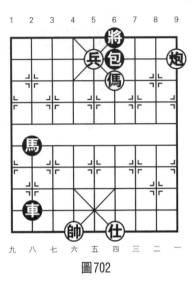

圖702

第 702 局

著法（紅先勝）：

1.兵五平四！　將6平5

2.兵四平三　　將5平6

3.兵三進一　　將6進1

4.傌四進二

連將殺，紅勝。

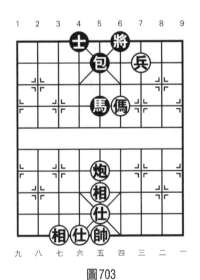

圖703

第 703 局

著法（紅先勝）：

1.兵三進一！　將6進1

2.炮五平四　　馬5進6

3.傌四進二

連將殺，紅勝。

第 704 局

著法（紅先勝）：

1. 傌三退四　將5平6
2. 炮六平四　車9平6
3. 傌四進二　將6平5
4. 炮四平五　士4退5
5. 兵六平五

連將殺，紅勝。

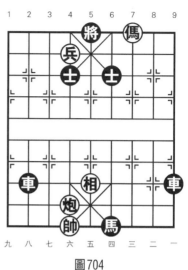

圖704

第 705 局

著法（紅先勝）：

1. 炮四平五　士4進5
2. 兵四平五　將5平4
3. 兵五進一

連將殺，紅勝。

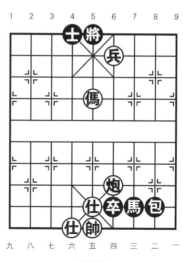

圖705

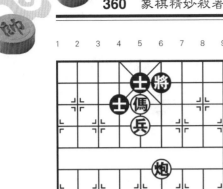

圖706

第 706 局

著法（紅先勝）：

1.兵五平四　士5進6

2.傌五進六　將6退1

3.兵四進一

連將殺，紅勝。

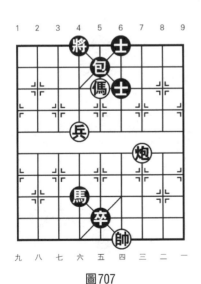

圖707

第 707 局

著法（紅先勝）：

1.炮三進五　將4進1

2.傌五退七　將4進1

3.兵六進一　將4平5

4.炮三退二

連將殺，紅勝。

第 708 局

著法（紅先勝）：

1. 炮五平六　士5進4
2. 兵六進一　將4平5
3. 兵六平五!　將5平6
4. 兵五平四　將6平5
5. 炮六平五

連將殺，紅勝。

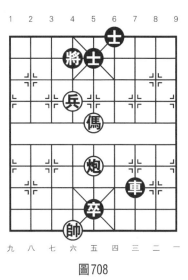

圖708

第 709 局

著法（紅先勝）：

1. 炮五平六　士5進4
2. 兵六進一　將4平5
3. 炮六平五　將5平6
4. 傌五進三　將6平5
5. 兵六平五

連將殺，紅勝。

圖709

圖710

第 710 局

著法（紅先勝）：

1. 兵七進一　將4進1
2. 傌五進七　將4進1
3. 傌七進八　將4退1
4. 炮九進六

連將殺，紅勝。

圖711

第 711 局

著法（紅先勝）：

1. 兵七平六　將5進1
2. 炮九退二　包2進4
3. 傌五進七　包2退4
4. 傌七退六

連將殺，紅勝。

第 712 局

著法（紅先勝）：

1.兵三平四!　將6平5

2.兵四進一!　將5平6

3.傌五進三　將6進1

4.炮五平四

連將殺，紅勝。

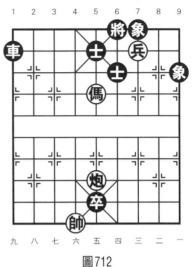

圖712

第 713 局

著法（紅先勝）：

1.兵五平四　卒7平6

2.兵四進一　將6平5

3.傌六進七

連將殺，紅勝。

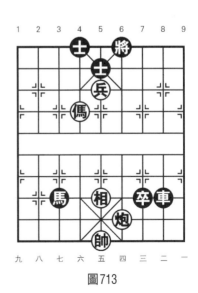

圖713

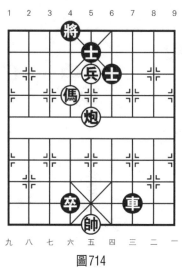

圖714

第 714 局

著法（紅先勝）：

1.炮五平六　士5進4

黑如改走將4平5，紅則
傌六進七，將5平4，兵五平
六，連將殺，紅勝。

2.傌六進四　士4退5

3.兵五平六

連將殺，紅勝。

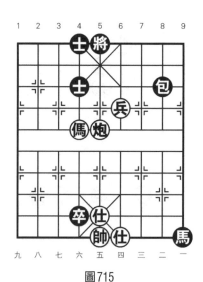

圖715

第 715 局

著法（紅先勝）：

1.傌六進五　士4進5

2.傌五進三　將5平6

3.炮五平四　士5進6

4.兵四進一

連將殺，紅勝。

第 716 局

著法（紅先勝）：
1.兵六平五！ 將6退1
2.兵五進一 將6進1
3.炮九進五
連將殺，紅勝。

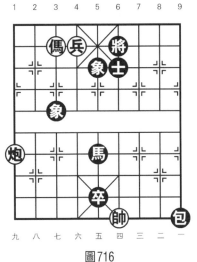

圖716

第 717 局

著法（紅先勝）：
1.兵六進一 將4平5
2.兵六平五！ 將5平4
3.兵五進一
連將殺，紅勝。

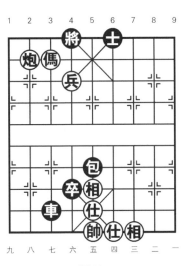

圖717

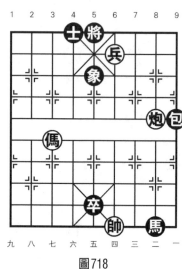

圖718

圖718

第 718 局

著法（紅先勝）：

1.兵四進一　將5進1

2.傌七進六　將5平4

3.炮二平六

連將殺，紅勝。

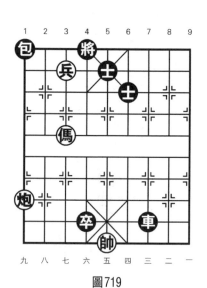

圖719

圖719

第 719 局

著法（紅先勝）：

1.兵七進一　將4平5

2.傌七進六　將5平6

3.炮九平四

連將殺，紅勝。

第 720 局

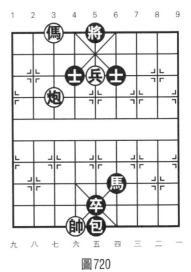

圖720

著法（紅先勝）：

1. 傌七退六　　將5平6
2. 炮七平四　　士6退5
3. 兵五平四

連將殺，紅勝。

第 721 局

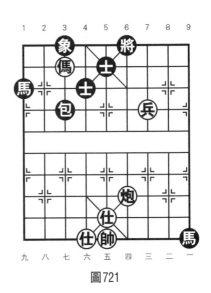

圖721

著法（紅先勝）：

1. 兵三平四　　士5進6
2. 兵四進一　　包3平6
3. 兵四進一

連將殺，紅勝。

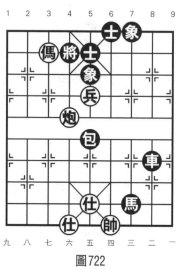

圖722

第 722 局

著法（紅先勝）：

1.兵五平六　　士5進4

2.兵六進一！　將4平5

3.炮六平五　　象5退3

4.傌七退五

連將殺，紅勝。

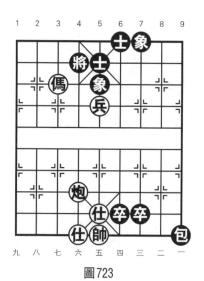

圖723

第 723 局

著法（紅先勝）：

1.傌七退六　　士5進4

2.傌六進四　　士4退5

3.兵五平六　　士5進4

4.兵六進一

連將殺，紅勝。

第 724 局

著法（紅先勝）：

1. 傌八進七　　將5平4
2. 兵七平六　　車5平4
3. 兵六進一　　將4平5
4. 兵六進一！

連將殺，紅勝。

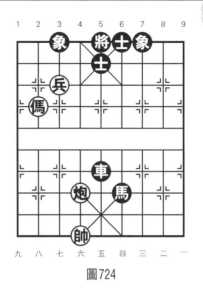

圖724

第 725 局

著法（紅先勝）：

1. 傌九進八　　象5退3
2. 傌八退七　　將4進1
3. 傌七退五

連將殺，紅勝。

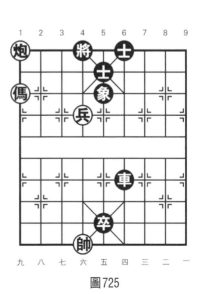

圖725

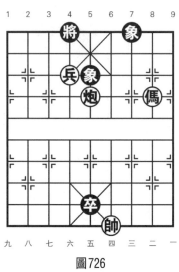

圖726

第 726 局

著法（紅先勝）：

1. 炮五平六　將4平5
2. 傌二進三　將5進1
3. 炮六平五　象5退3
4. 傌三退五
連將殺，紅勝。

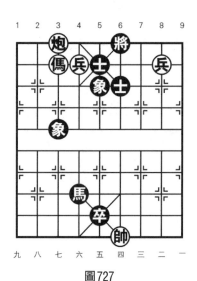

圖727

第 727 局

著法（紅先勝）：

1. 兵六進一！　象5退3
2. 兵六平五　　將6進1
3. 兵二平三
連將殺，紅勝。

第 728 局

著法（紅先勝）：

1.前兵進一　將6進1

2.炮二進六　將6進1

3.後兵平四

連將殺，紅勝。

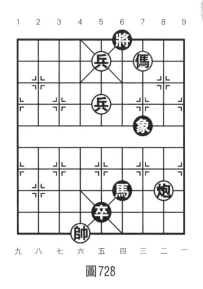

圖728

第 729 局

著法（紅先勝）：

1.傌一進二　　將6退1

2.傌二退三　　將6進1

3.兵六平五！　士4進5

4.傌三進二

連將殺，紅勝。

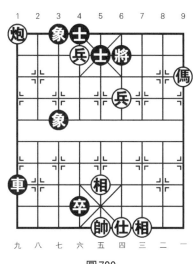

圖729

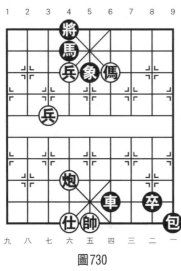

圖730

第 730 局

著法（紅先勝）：

1.兵六平五　馬4進6

2.兵五平六　馬6退4

3.兵六進一　將4進1

4.兵七平六

連將殺，紅勝。

第 731 局

第一種著法（紅先勝）：

1.炮四平五　象5進7

2.兵六平五　象7退5

3.兵五進一

連將殺，紅勝。

第二種著法（紅先勝）：

1.兵四平五！　將5退1

黑如改走將5進1，紅則

兵六平五，將5平6，傌三退

四，連將殺，紅勝。

2.炮四平五　士4進5

3.兵五進一　將5平4

4.炮五平六

連將殺，紅勝。

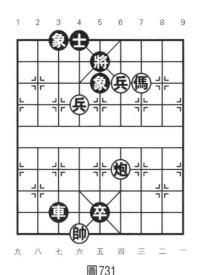

圖731

第 732 局

著法（紅先勝）：

1. 兵六進一　　將4平5
2. 兵六進一　　將5平6
3. 兵三平四!　將6進1
4. 傌二進三　　將6退1
5. 傌三進二　　將6進1
6. 炮一進八

連將殺，紅勝。

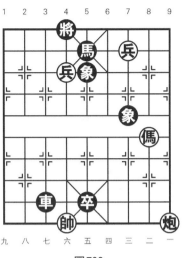

圖732

第 733 局

著法（紅先勝）：

1. 炮二進一　　將4進1
2. 前兵平六!　將4進1
3. 炮二退二　　象7退5
4. 兵五進一　　將4退1
5. 兵五平六　　將4退1
6. 炮二進二

連將殺，紅勝。

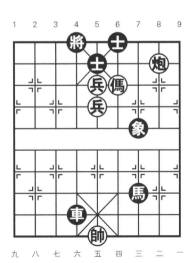

圖733

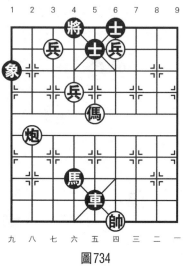

圖734

第734局

著法（紅先勝）：

1.兵七平六！　將4進1

黑如改走將4平5，紅則
兵四進一，士5退6，傌五進
四，連將殺，紅勝。

2.炮八平六　士5進4

3.兵六進一

連將殺，紅勝。

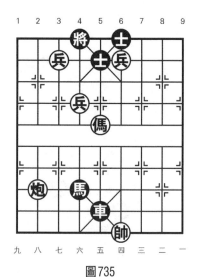

圖735

第735局

著法（紅先勝）：

1.兵七進一　將4平5

2.炮八進七　士5退4

3.傌五進六

連將殺，紅勝。

五、雙傌兵

第 736 局

著法（紅先勝）：

1. 兵七平六!　將5平4
2. 傌五進七　　將4進1
3. 傌三進四

連將殺，紅勝。

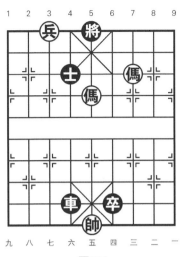

圖736

第 737 局

著法（紅先勝）：

1. 兵七進一　　將4進1
2. 傌八進七　　將4進1
3. 傌七進八　　將4退1
4. 傌六進八

連將殺，紅勝。

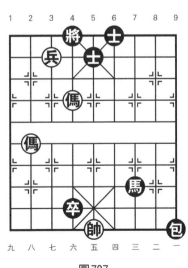

圖737

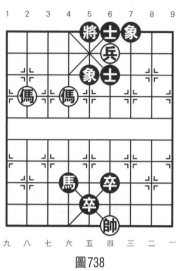

圖738

第 738 局

著法（紅先勝）：

1. 傌八進六　　將5平4
2. 前傌進八　　將4平5
3. 傌六進七　　將5平4
4. 傌七退五　　將4平5
5. 傌八退六

連將殺，紅勝。

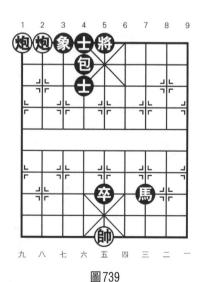

圖739

六、雙 炮

第 739 局

著法（紅先勝）：

1. 炮九平七　　將5進1
2. 炮七退一　　將5進1
3. 炮八退二　　士4退5
4. 炮七退一

連將殺，紅勝。

七、雙炮兵
（雙兵）

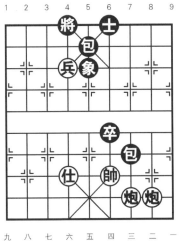

圖740

第740局

著法（紅先勝）：

1.兵六進一！　將4平5

2.炮二進八　　象5退7

3.炮三進八

連將殺，紅勝。

第741局

著法（紅先勝）：

1.兵五平四　　炮8平6

2.兵四進一！　將6進1

3.炮五平四

連將殺，紅勝。

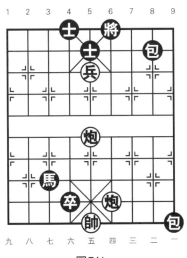

圖741

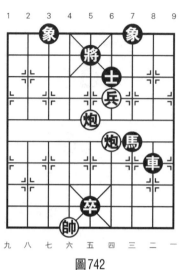

圖742

第 742 局

著法（紅先勝）：

1. 兵四平五　　象7進5

2. 兵五進一！　將5進1

3. 炮四平五

連將殺，紅勝。

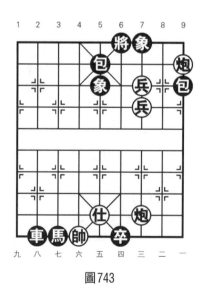

圖743

第 743 局

著法（紅先勝）：

1. 炮一進一　　將6進1

2. 前兵平四！　將6進1

3. 兵三平四　　將6退1

4. 炮三平四　　包9平6

5. 兵四進一　　將6進1

6. 仕五進四

連將殺，紅勝。

第 744 局

著法（紅先勝）：

1.炮七進五　　將5進1

2.炮九進四！　包4平7

3.兵八進一

連將殺，紅勝。

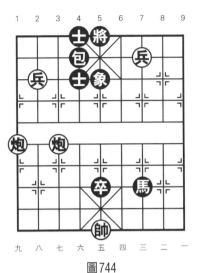

圖744

八、傌 雙 炮

第 745 局

著法（紅先勝）：

1.傌二進三　將5平4

2.前炮平六　包4平3

3.炮五平六

連將殺，紅勝。

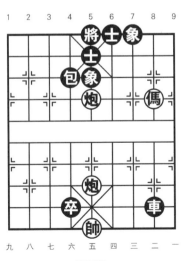

圖745

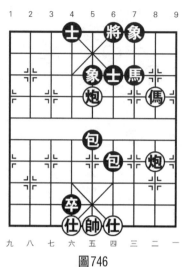

圖746

第 746 局

著法（紅先勝）：

1. 炮五平四　將6平5
2. 傌二進三　將5進1
3. 炮二進五

連將殺，紅勝。

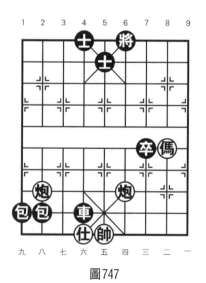

圖747

第 747 局

著法（紅先勝）：

1. 炮八進七　將6進1
2. 傌二進三　將6進1
3. 傌三退四

連將殺，紅勝。

第 748 局

著法（紅先勝）：

1.傌二進三　士5退6

2.炮一平五　包2平5

3.傌三退四

連將殺，紅勝。

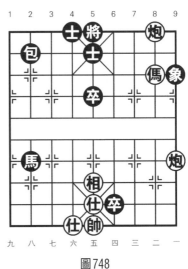

圖748

第 749 局

著法（紅先勝）：

1.傌二進四　　包5平6

2.炮五平四！　馬5進6

3.炮四進三

連將殺，紅勝。

圖749

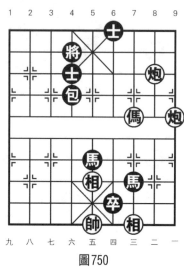

圖750

第 750 局

著法（紅先勝）：
1.傌三進五　　將4退1
2.炮一進四　　士6進5
3.炮二進二
連將殺，紅勝。

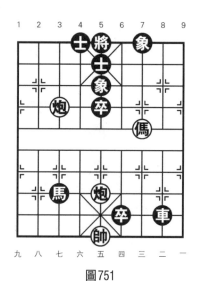

圖751

第 751 局

著法（紅先勝）：
1.炮七進三！　象5退3
2.傌三進四　　將5平6
3.炮五平四
連將殺，紅勝。

第 752 局

著法（紅先勝）：

1.炮一進一！　車8退8

2.炮七進七　　士4進5

3.傌三退四

連將殺，紅勝。

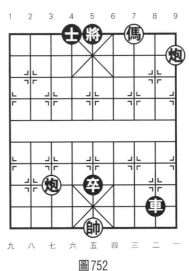

圖752

第 753 局

著法（紅先勝）：

1.傌三進二　　將6平5

2.傌二退四　　將5平6

3.炮一平四　　包5平6

4.炮五平四　　車4平6

5.炮四進二

連將殺，紅勝。

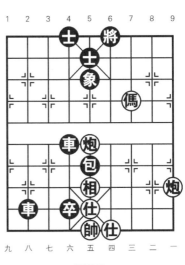

圖753

圖754

第 754 局

著法（紅先勝）：

1.傌三進二　將6進1

2.炮五平四　包5平6

3.前炮平六　包6平5

4.炮六進四

連將殺，紅勝。

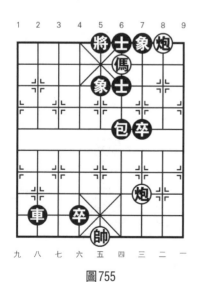

圖755

第 755 局

著法（紅先勝）：

1.炮三進七　　將5進1

2.炮三退一！　將5平6

3.炮二退一

連將殺，紅勝。

第 756 局

著法（紅先勝）：

1. 馬四進五　士6退5
2. 炮五平四　將6平5
3. 馬五進三　將5平4
4. 前炮平六

連將殺，紅勝。

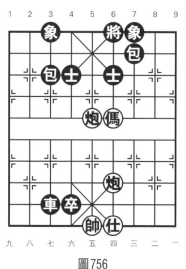

圖756

第 757 局

著法（紅先勝）：

1. 炮一進四　將6進1
2. 馬四進三　將6進1
3. 馬三進二　將6退1
4. 炮一退一

連將殺，紅勝。

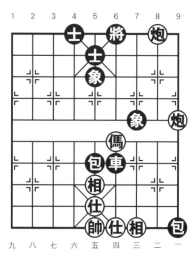

圖757

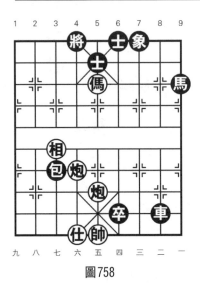

圖758

第 758 局

著法（紅先勝）：
1.傌五退六　士5進4
2.傌六進七　將4平5
3.炮六平五
連將殺，紅勝。

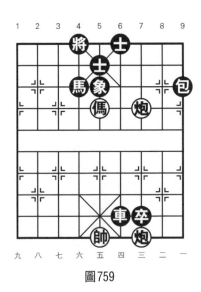

圖759

第 759 局

著法（紅先勝）：
1.傌五進七　　將4平5
2.前炮進三！　象5退7
3.炮三進九
連將殺，紅勝。

第 760 局

著法（紅先勝）：

1.傌五進四　包4平6

2.傌四進五　包6進5

3.傌五退四

連將殺，紅勝。

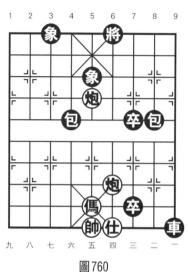

圖760

第 761 局

著法（紅先勝）：

1.炮三平五！　將5平6

2.炮六平四　士6退5

3.炮五平四

連將殺，紅勝。

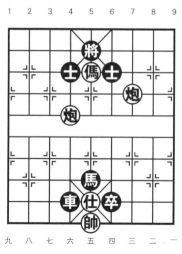

圖761

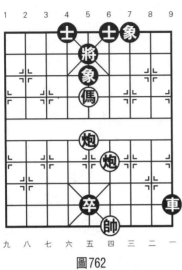

圖762

第 762 局

著法（紅先勝）：

1.傌五進三　將5平4

2.傌三進四　將4進1

3.炮四進四　象5進7

4.炮五進三

連將殺，紅勝。

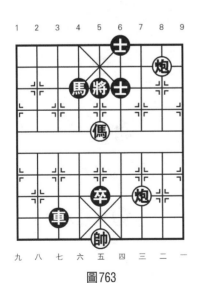

圖763

第 763 局

著法（紅先勝）：

1.傌五進三　將5退1

2.傌三進四！將5進1

3.炮三進五　士6退5

4.炮二退一

連將殺，紅勝。

第 764 局

著法（紅先勝）：

1. 傌六進四　將5平4
2. 炮五平六　包6平4
3. 炮九平六

連將殺，紅勝。

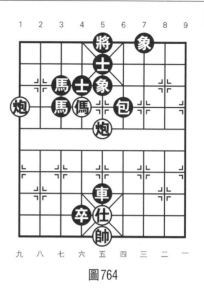

圖764

第 765 局

著法（紅先勝）：

1. 炮八平五　將5平4
2. 傌六進七　將4進1
3. 後炮平六

連將殺，紅勝。

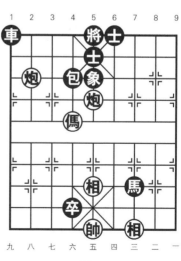

圖765

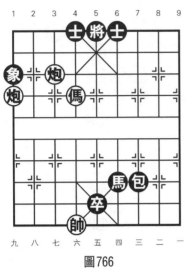

圖766

第 766 局

著法（紅先勝）：

1.炮七進二！　象1退3

2.傌六進七　　將5進1

3.炮九進二

連將殺，紅勝。

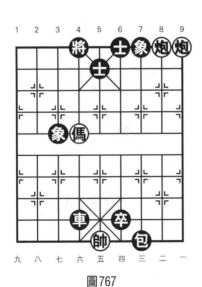

圖767

第 767 局

著法（紅先勝）：

1.炮一平三　　將4進1

2.炮三退一　　士5進4

3.炮二退一　　將4退1

4.傌六進七

連將殺，紅勝。

第 768 局

著法（紅先勝）：

1.炮七進六　　將5退1

2.傌八進六　　馬2退4

3.炮八進一　　士4進5

4.炮七進一

連將殺，紅勝。

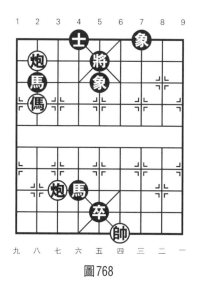

圖768

九、傌雙炮兵
（雙兵）

第 769 局

著法（紅先勝）：

1.傌二進三！　包3平7

2.前炮進三！　象5退3

3.炮七進九

連將殺，紅勝。

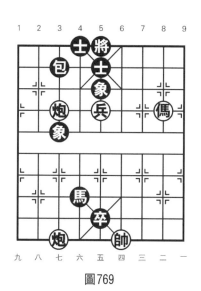

圖769

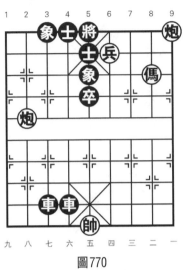

圖770

第 770 局

著法（紅先勝）：

1.傌二進三　　士5退6

2.傌三退四　　士6進5

3.兵四進一！　將5平6

4.炮八平四

連將殺，紅勝。

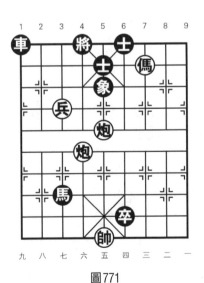

圖771

第 771 局

著法（紅先勝）：

1.炮五平六！　馬3退4

2.兵七平六　　士5進4

3.兵六進一

連將殺，紅勝。

第772局

著法（紅先勝）：

1. 傌三進二　　包6退1
2. 傌二退四!　包6進3
3. 傌四進二　　包6退3
4. 傌二退四
連將殺，紅勝。

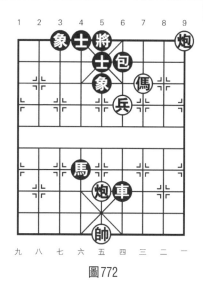

圖772

第773局

著法（紅先勝）：

1. 兵三進一　　將5進1
2. 傌三進四!　將5進1
3. 炮一退二　　士6退5
4. 炮二退一
連將殺，紅勝。

圖773

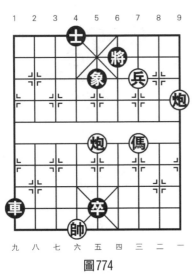

圖774

第 774 局

著法（紅先勝）：

1.兵三平四！　　將6進1

2.傌三進五　　將6退1

3.傌五進三　　將6退1

4.傌三進二　　將6進1

5.炮一進二

連將殺，紅勝。

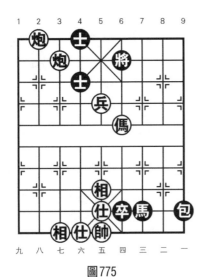

圖775

第 775 局

著法（紅先勝）：

1.炮八退一　　將6退1

2.傌四進三　　將6平5

3.炮七進一　　士4進5

4.炮八進一

連將殺，紅勝。

第 776 局

著法（紅先勝）：

1.炮五平六　包4平2

黑如改走車3平4，紅則
兵五平六，將4平5，傌四進
三，連將殺，紅勝。

2.傌四進六　車3平4

3.兵五平六　將4平5

4.炮六平五　象5進3

黑如改走士6進5，紅則
兵六平五，將5平4，炮五平
六，連將殺，紅勝。

5.炮二平五　象3退5

6.兵六進一　將5平4

7.後炮平六

連將殺，紅勝。

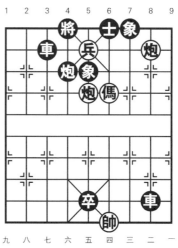

圖776

第 777 局

著法（紅先勝）：

1.炮七進七！　象5退3

2.傌五進四　將5平6

3.炮五平四

連將殺，紅勝。

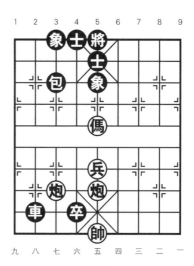

圖777

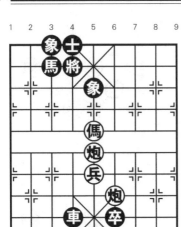

圖778

第 778 局

著法（紅先勝）：

1.傌五進七　　將4進1

2.炮四進五　　象5進3

3.炮五進三

連將殺，紅勝。

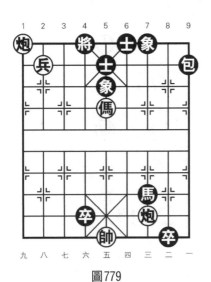

圖779

第 779 局

著法（紅先勝）：

1.炮三進八！　將4進1

2.兵八平七　　將4進1

3.炮三退二　　士5進6

4.傌五退七

連將殺，紅勝。

第 780 局

著法（紅先勝）：

1. 兵六進一！　將5平4
2. 炮五平六　　車5平4
3. 傌六進七
連將殺，紅勝。

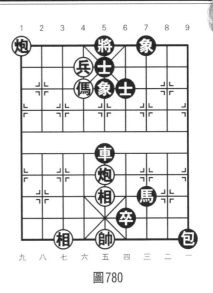

圖780

第 781 局

著法（紅先勝）：

1. 炮二平四！　包6退2
2. 炮四進四　　士6退5
3. 兵五平四　　士5進6
4. 兵四進一
連將殺，紅勝。

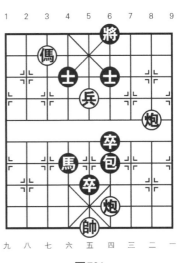

圖781

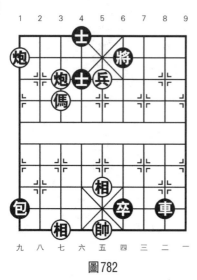

圖782

第 782 局

著法（紅先勝）：

1. 兵五平四　　將6平5

2. 炮七進一　　將5退1

3. 炮七進一　　將5進1

4. 傌七進八

連將殺，紅勝。

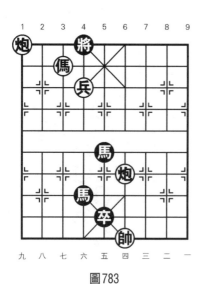

圖783

第 783 局

著法（紅先勝）：

1. 炮四平六　　馬5退4

2. 兵六進一　　將4平5

3. 兵六進一　　將5進1

4. 炮九退一

連將殺，紅勝。

第 784 局

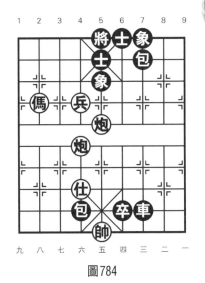

圖784

著法（紅先勝）：

1. 傌八進六　　將5平4
2. 兵六平七!　包4退3
3. 炮五平六

連將殺，紅勝。

第 785 局

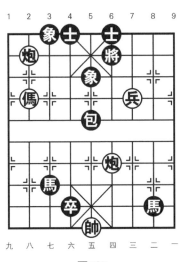

圖785

著法（紅先勝）：

1. 兵三平四　　包5平6
2. 兵四進一　　將6平5
3. 傌八進七

連將殺，紅勝。

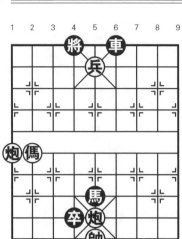

圖786

第786局

著法（紅先勝）：
1.兵五平六！　將4進1
2.傌八進七　　將4進1
3.傌七進八　　將4退1
4.炮九進四
連將殺，紅勝。

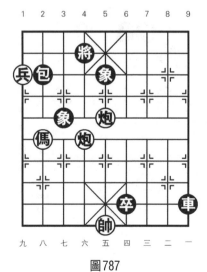

圖787

第787局

著法（紅先勝）：
1.傌八進六　　包2平4
2.傌六進七　　包4平1
3.炮五平六
連將殺，紅勝。

第 788 局

著法（紅先勝）：

1.傌四進五　包8平5

2.炮五進二　象7進5

3.傌五進三

連將殺，紅勝。

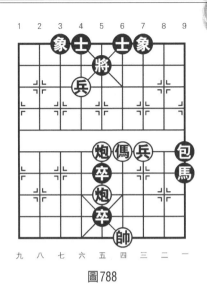

圖788

十、雙傌炮

第 789 局

著法（紅先勝）：

1.後傌進三！　將6進1

2.傌三進二　馬9退7

3.傌一退三　將6退1

4.傌三進二　將6進1

5.炮一退一

連將殺，紅勝。

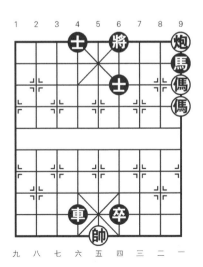

圖789

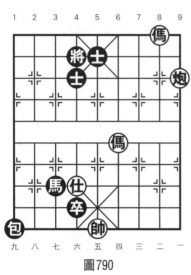

圖790

第 790 局

著法（紅先勝）：

1.傌四進五　將4退1

2.炮一進二　士5退6

3.傌二退三　士6進5

4.傌三進四

連將殺，紅勝。

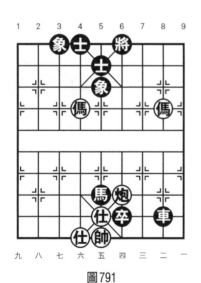

圖791

第 791 局

著法（紅先勝）：

1.傌六進四　馬5退6

2.傌四進二　將6平5

3.後傌進三

連將殺，紅勝。

第 792 局

著法（紅先勝）：

1. 傌七進六　馬5退4
2. 傌六進八　將4平5
3. 傌二進三　將5平6
4. 炮六平四

連將殺，紅勝。

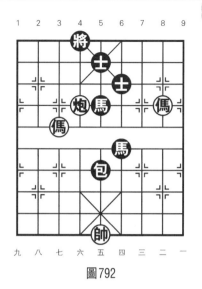

圖792

第 793 局

著法（紅先勝）：

1. 後傌退四　士5進6
2. 傌四進二　士6退5
3. 傌二進四

連將殺，紅勝。

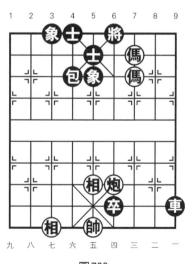

圖793

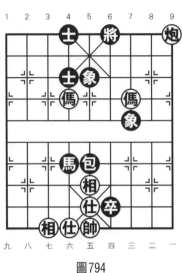

圖794

第 794 局

著法（紅先勝）：

1. 傌三進二　將6平5
2. 傌六進四　將5進1
3. 炮一退一

連將殺，紅勝。

圖795

第 795 局

著法（紅先勝）：

1. 炮九進一　將4進1
2. 傌八退七　將4進1
3. 傌三退四

連將殺，紅勝。

第 796 局

著法（紅先勝）：

1. 馬七退六　士5進4
2. 馬六退八　士4退5
3. 馬八進七

連將殺，紅勝。

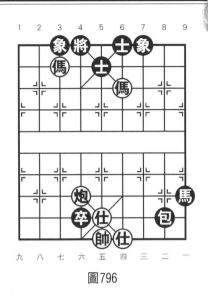

圖796

第 797 局

著法（紅先勝）：

1. 馬五退四！　後車平6
2. 馬七退六　　將6退1
3. 馬四進三

連將殺，紅勝。

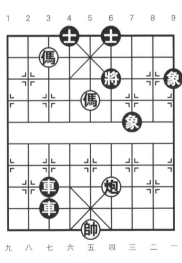

圖797

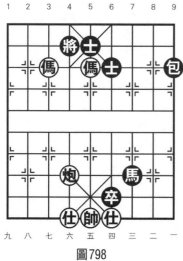

圖798

第 798 局

著法（紅先勝）：

1.傌五退六　士5進4

2.傌七進八　將4退1

3.傌六進七

連將殺，紅勝。

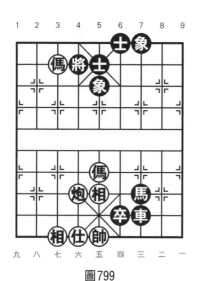

圖799

第 799 局

著法（紅先勝）：

1.傌五進六　士5進4

2.傌六進四　士4退5

3.傌七退六　士5進4

4.傌六進八

連將殺，紅勝。

第 800 局

著法（紅先勝）：

1. 傌八進七　士5退4
2. 傌七退六　將5進1
3. 前傌進八　將5平6
4. 傌八進六
連將殺，紅勝。

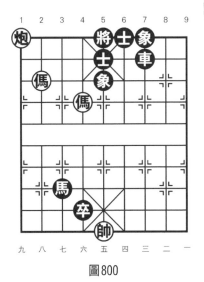

圖800

第 801 局

著法（紅先勝）：

1. 後傌進六！　包9平4
2. 傌八退六　將5平4
3. 炮五平六
連將殺，紅勝。

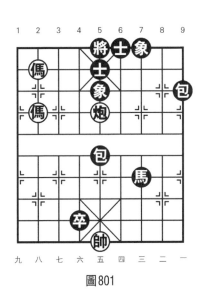

圖801

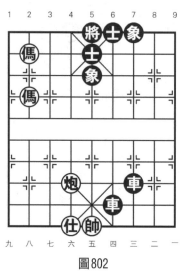

圖802

第 802 局

著法（紅先勝）：

1.後傌進七　將5平4

2.傌七退五　將4平5

3.傌五進三！　車7退6

4.傌八退六

連將殺，紅勝。

十一、雙傌炮兵

圖803

第 803 局

著法（紅先勝）：

1.傌七進六　象5退3

2.兵五平四　將6平5

3.傌六退五　象3進5

4.傌五進六　將5平4

5.傌六進七　將4進1

6.兵四平五

連將殺，紅勝。

十二、雙傌雙炮

第 804 局

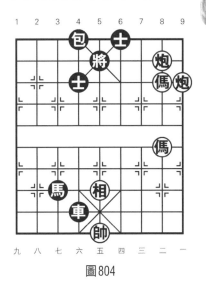

圖804

著法（紅先勝）：

1.前傌退四　將5平6

2.傌二進三　將6進1

3.炮二退一

連將殺，紅勝。

第 805 局

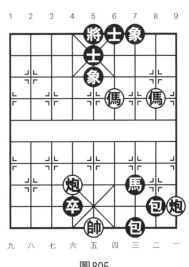

圖805

著法（紅先勝）：

1.傌二進三　包7退8

2.傌四進三　將5平4

3.炮一平六

連將殺，紅勝。

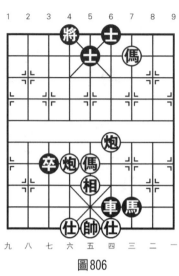

圖806

第 806 局

著法（紅先勝）：

1.炮四平六！　卒3平4

2.傌五進六　　士5進4

3.傌六進七

連將殺，紅勝。

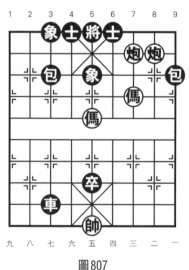

圖807

第 807 局

著法（紅先勝）：

1.炮二進一　　將5進1

黑如改走象5退7，紅則
傌五進六，將5進1，炮二退
一，連將殺，紅勝。

2.傌三進四！　將5平6

3.炮二退一

連將殺，紅勝。

第 808 局

著法（紅先勝）：
1.傌三進四　包7平6
2.傌六進七　將5平4
3.炮五平六
連將殺，紅勝。

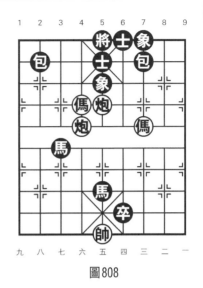

圖808

第 809 局

著法（紅先勝）：
1.前傌退五　將4進1
2.傌五退七　將4平5
3.傌七進六
連將殺，紅勝。

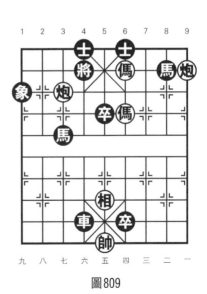

圖809

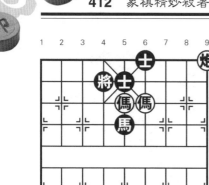

圖810

第 810 局

著法（紅先勝）：

1.傌五退七　將4進1

2.炮一退二　馬5退7

3.傌四退五　馬7進5

4.炮二進五

連將殺，紅勝。

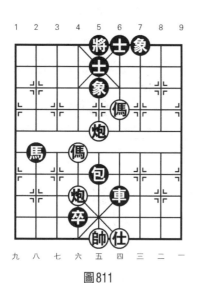

圖811

第 811 局

著法（紅先勝）：

1.傌四進六　　將5平4

2.炮五平六！　馬2退4

3.炮六進三

連將殺，紅勝。

第 812 局

著法（紅先勝）：

1. 前傌退七　　將4進1
2. 傌五進四　　將4進1
3. 炮八進五

連將殺，紅勝。

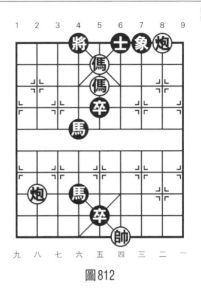

圖812

第 813 局

著法（紅先勝）：

1. 傌六進七！　包6平3
2. 傌五進四　　將5平4
3. 炮五平六

連將殺，紅勝。

圖813

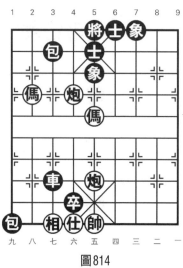

圖814

第 814 局

著法（紅先勝）：

1.傌八進七！ 車3退6

2.傌五進四　 將5平4

3.炮五平六

連將殺，紅勝。

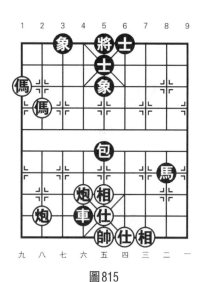

圖815

第 815 局

著法（紅先勝）：

1.傌八進六！ 士5進4

2.傌九進七　 將5進1

3.炮八進七

連將殺，紅勝。

十三、雙傌雙炮兵

第 816 局

著法（紅先勝）：

1.兵六進一！　前馬進4

2.炮二平六！　馬3進4

3.傌九進八

連將殺，紅勝。

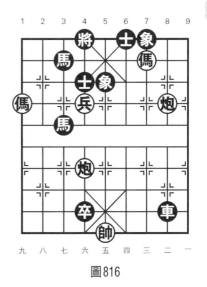

圖816

第 817 局

第一種著法（紅先勝）：

1.傌九退七！　車3退1

2.傌五進六　　車3平4

3.炮七進七

連將殺，紅勝。

第二種著法（紅先勝）：

1.傌五進六！　車3平4

2.傌九退七　　車4退1

3.炮九平五！　象3退5

4.炮七進七

連將殺，紅勝。

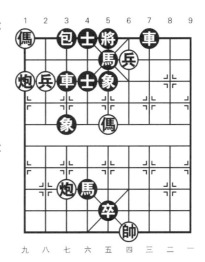

圖817

國家圖書館出版品預行編目資料

象棋精妙殺著寶典／吳雁濱　編著
——初版，——臺北市，品冠，2018〔民107.05〕
　　面；21公分 ——（象棋輕鬆學；20）
　　ISBN 978－986－5734－79－4（平裝；）
　1.象棋
997.12　　　　　　　　　　　　　　　107003515

象棋精妙殺著寶典

編 著 者／吳 雁 濱
責任編輯／倪 穎 生
發 行 人／蔡 孟 甫
出 版 者／品冠文化出版社
社　　址／台北市北投區（石牌）致遠一路2段12巷1號
電　　話／（02）28233123 · 28236031 · 28236033
傳　　眞／（02）28272069
郵政劃撥／19346241
網　　址／www.dah-jaan.com.tw
E－mail／service@dah-jaan.com.tw
承 印 者／傳興印刷有限公司
裝　　訂／眾友企業公司
排 版 者／弘益電腦排版有限公司
授 權 者／安徽科學技術出版社
初版1刷／2018年（民107）5月

定 價／380元

大展好書　好書大展
品嘗好書　冠群可期

大展好書　好書大展

品嘗好書　冠群可期